OXFOR

崑劇蝴蝶夢

—— 一部傳統戲的再現

修訂版

雷競璇 編

牛津大學出版社隸屬牛津大學,以環球出版為志業,
弘揚大學卓於研究、博於學術、篤於教育的優良傳統
Oxford 為牛津大學出版社於英國及特定國家的註冊商標

牛津大學出版社(中國)有限公司出版
香港九龍灣宏遠街 1 號一號九龍 39 樓

崑劇蝴蝶夢
——一部傳統戲的再現

雷競璇　編

第一版　2005
第一版修訂版　2023

ISBN: 978-0-19-596250-5

1 3 5 7 9 10 8 6 4 2

封面、扉頁題字:古兆申

目錄

前　言

前言

二○○五年元旦，我們一行數人在杭州參加完一個崑曲研討會後，到達上海。天氣不是特別寒冷，但華東一帶下下雪，這是已經多年未見的景色。然後與一眾從香港前來的戲迷會合，在蘭馨大戲院觀看上海崑劇團的《蝴蝶夢》，敷演的是莊子試妻故事。蘭馨大戲院是一座解放前的劇院，修復得相當好。

全本的《蝴蝶夢》四九年之後就沒有演過[註]，只說有〈說親〉、〈回話〉兩折還保留在戲臺上。我在《綴白裘》書中讀過這部戲的劇本，不是很喜歡當中的辱妻情節，但也不免生出了好奇心，因為這是一部帶有荒誕意味的作品，在中國戲曲中相當罕見。結果上海崑劇團的演出很成功，我們一眾朋友都覺得這是一部可觀的戲。

第二天，到上海博物館參觀「周秦漢唐文明大展」，瀏覽文物時，我忽然想到何不為這部戲編一本書，收入有關的劇本，請參與演出的藝人總結一下經驗和體會，我們作為觀賞者也可以撰寫一些分析和評論文章。於是和同行的古兆申、邁克商量了一下，他倆都贊成，回到香港後，就著手工作，終於有了

vii

這本書，當日一起看戲的幾位朋友，也就成了此書的部份作者。

雖然是多年的戲迷，編寫有關戲曲的書籍，我沒有經驗。只是一直覺得，對於一些重要的作品和演出，值得為之編印書冊，這既有助觀眾的鑒賞，也可以保存參考資料，西方的出版界在這方面有很多可供借鏡的經驗，現在數碼影像技術普及，也提供了不少方便。白先勇先生近年以極大的心力排演青春版《牡丹亭》，同時也編印了一些書刊作為配合，我希望我們這本書也可以在這方面起到一點推動作用。

在製作取向上，《蝴蝶夢》和青春版《牡丹亭》相當不同。雖然是由各方面條件都屬於一流的上海崑劇團來排演，但《蝴蝶夢》走的是低成本、小製作的路綫，四位演員分飾十個角色，不需要宏大的佈景和複雜的道具，一切平實，但也更能回歸到中國戲曲寫意、突出人物和以唱做為主的傳統。事實上，條件愈簡單，愈能考驗演員的工夫，也愈能看出編劇和導演的能力。《蝴蝶夢》在這方面的可觀，書內有文章詳細談到，我不在這裏重複。中國戲曲的傳統劇目中，有幾部戲在內容和題材上提供了廣闊的詮釋空間，《蝴蝶夢》是其中之一。這部戲圍繞夫妻關係和男女情欲做文章，在情節上又有荒誕意味，也是由於這個原因，明清以來，很多地方戲種都改編此故事，側重點相當紛紜，而觀眾自然也是抱著不同的心思和期望來觀看。上海崑劇團重新排演全本《蝴蝶夢》，明顯是追溯到源頭，但又並非簡單地

重現此戲的原貌，我將之當作一種「重生」，這種重生又加添了「今世」的色彩，同時不損原作的精神和崑劇藝術的特色。這樣，既能為不同的戲種提供對照，也給予戲迷、研究者以至崑劇的創作和演出人員有用的參考。

編寫和出版此書，實有賴不少朋友的幫助，包括惠賜稿件的各位作者，協助錄影工作的劉國輝、陳春苗先生，拍攝劇照的呂佳小姐，以及在巨大時間壓力下完成編輯、設計工作的林道群、陸智昌先生，我還要特別感謝贊助本書出版經費的莫衞斌先生，提供資源協助的香港中華文化促進中心，以及在整個工作過程中處處予以配合的上海崑劇團全體同仁。書中不足之處，乃由於我自己力有未逮，尚祈方家賜正。

二〇〇五年七月八日

〔註〕上海崑劇團在一九九〇年排演過陳西汀改編的《新蝴蝶夢》，對傳統劇本作了重大更動，已非原貌。

ix

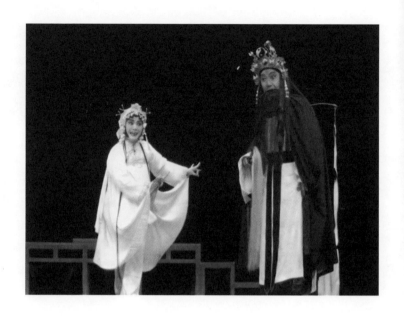

〈搧墳〉

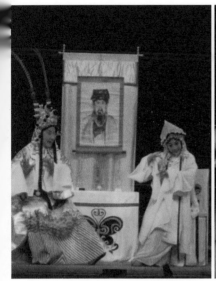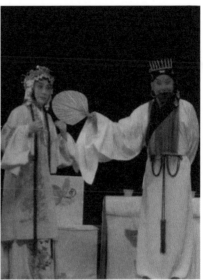

右：〈弔奠〉。左：〈毀扇〉

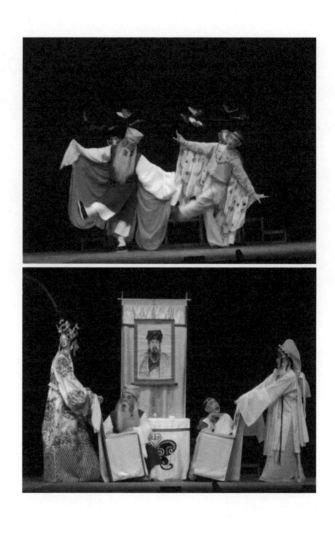

　　　　　　上：老、小蝴蝶。下：〈弔奠〉

右：田氏。左：孝婦

〈弔奠〉

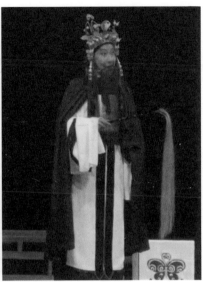

右：〈說親〉。左：莊周

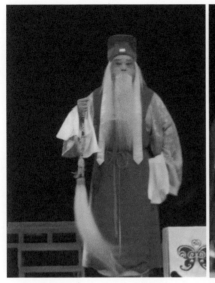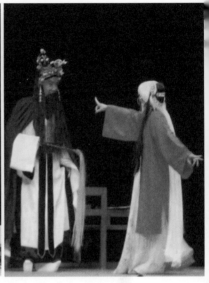

右：幻化。左：〈劈棺〉

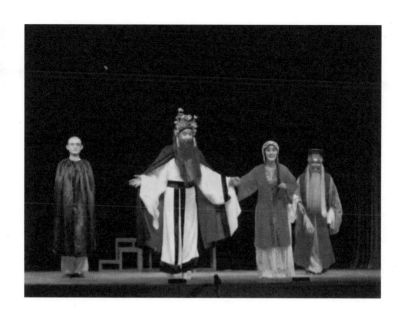

四位演員，左起：侯哲、計鎮華、梁谷音、劉異龍

甲 【劇本】

崑劇蝴蝶夢・上海崑劇團演出

原　著　　（明）謝國／（清）嚴鑄

整理改編　古兆申
（據《綴白裘》所收各齣整理改編，
並參考《集成四譜》、《崑曲大全》所收折子戲）

目錄

〔注〕掃描第二、四、五、七齣齣目下的二維碼，即可觀看《蝴蝶夢》精選演出錄像。

昆劇蝴蝶夢

2

第一齣　嘆骷

（外扮幻化上）莊周好學上青霄，洞察世間已數遭，功名利祿皆看破，兒女情長實難拋。在下幻化是也，想那莊周，學道多年，名揚天下，如今又看破名利，怎奈他家中尚有美貌嬌妻，實難割捨。待我速速點化於他，斷了這場情緣，助他早日成道也。適才說道莊周，他竟來了，善哉啊善哉。（外下）（生扮莊周上）（生）

【一江風】曉風涼，旭日遮青障，信步荒蕪上。〔骷髏呀，〕你的形藏在哪廂，這一堆白骨，誰來埋藏。

卑人姓莊名周，乃楚國人也，不受趙國之聘，隱跡山林，存心悟道，來到這荒郊野外，見鳥鴉滿空，白骨成堆，那蒼松滿樹枯藤，鳥語悠揚共噪枝頭，好不傷感人也。啊，這是一堆骷髏，為何暴露在此？

想人生空自忙，人生空自忙。（骷髏呀，）

身子困倦，不免在這樹蔭之下打睡片刻。正是：殘骨尚留芳草地，一番清話有誰知。（睡介）

（丑扮骷髏醒介）（丑）茫茫不知地，悠悠何所歸，生前無辱恨，死後有誰談。自家骷髏便是，

【劇本】

3

方才聽得莊先生說的話，都是些胡說八道。讓我叫醒他，與他爭論一番。呀！莊先生。(生)睡著了。呀！莊先生。(生)夢裏不知身是客，耳畔誰來喚先生？(丑)莊先生。(生)足下何來？(丑)我就是這堆骷髏裏的一個。(生)你就是骷髏？(丑)骷髏就是我。(生)正要請教，卑人但知富不如貧，貴不如賤，卻不知生不如死。(丑)你說話，全不對的。你看我如今死了，倒比活著要快活。(生)你看我如今是縹縹緲緲，其樂無窮，一無名利之爭，二無妻兒牽掛，三嘛，就是皇帝大佬倌，也不來管我。這樣快活麼，我看我也是蠻瀟灑。(生)此說來，倒是生不如死了。請問足下在生之時，作何生理，乞道其詳。(丑)

【解三醒】俺也曾為功名勤勞軼掌，為兒孫積下萬廩千箱。俺也曾珠圍翠繞在銷金帳，俺也曾為家園曉夜思量，俺也曾忘餐廢寢，寫不盡千年帳。做了一枕黃粱夢一場。(生)

【前腔】聽說罷，令人淒愴，這言詞果不荒唐。臭皮囊暫借為人樣，碎紛紛把骨殖包藏，憑你經文緯武，拜了公侯相，少不得死後同登白骨場。【骷髏兒，】承你開迷惘，怎能得個跳出輪迴，方免無常。(丑)先生要解生死結，搧墳孝婦解倒懸，我和你再會哉。(丑下)(旦內叫介)喂呀夫啊！(生)這荒郊野外，哪裏來的婦人啼哭之聲？待我沿聲看去。(生下)

第二齣 搧墳

（旦持扇上）喂呀夫啊！

【步步嬌】輕移蓮步荒郊走，紈扇遮前後。（啊呀丈夫啊！）非是我萍蹤逐浪浮，把海誓山盟丟歸腦後，

春意逗心頭，這孤鸞況味，好教人難生受。（喂呀夫啊！）（生）那旁有位小娘子，手執扇兒用力搧墳。不知為了何事，待我上前問個明白。小娘子，小娘子，你搧墳何意啊？（旦）啊呀夫啊！（生）你有何難言之隱？說與我聽，我可助你一臂之力。（旦）先生啊！

【江兒水】妾有衷腸事，何勞問不休？（生）（墳中所葬何人？）（旦）他生前是妾多情偶。（生）（搧墳是何用意？）只因不負神前咒，特地搧乾土一坏。（生）你丈夫生前，與你有何盟言？（旦）妾與先夫兩相恩愛，他臨終之時，曾囑咐於我，若要改嫁，須待喪葬事畢，墳土乾燥，故而我逐日來搧，以期速乾，便可早日改嫁。（生）既是恩愛夫妻，你急急求嫁，難道就不怕被旁人恥笑？（旦）恥笑？先生差矣！想那三綱五常，乃

【劇本】

5

是你們文人學士的口頭禪。我們婦人青春幾何，追求一家一主，於理何虧？（生）這婦人雖則無情，倒也直言。她既主意已定，待我成全於她。小娘子，這墳搨了幾時了？（旦）已三日了，一些兒都不乾。（生）如此待我替你搨上幾搨，定保墳土即刻就乾。（旦）若能如此，奴家感激不盡。

【嬈嬈令】蒙君憐奴為援手，感君恩德永無休。（生）

【收江南】（呀！）笑著她不解俺因由，俺待要望夫臺上把身抽。先教這築填臺上，笑談留。（旦）（先生為何不搨，只管閒談？）（生）看區區運籌，看區區運籌，管教恁土中水氣雲時收。

生為何不搨，只管閒談？）（生）看區區運籌，看區區運籌，管教恁土中水氣雲時收。

你去看來。（旦）果然一些水氣都沒有了。如此多謝先生。先生，這金釵一股，扇兒一柄，贈於先生，做個紀念吧。（生）這金釵請收回，這柄扇兒麼，卑人領受了。（旦）如此，奴家告別了。

【尾聲】從今不再空閨守，巫山雲雨任我求。

多謝先生。（旦下）（生）天下竟有這等女子，世間情愛應看透。她方才贈我此扇，待我帶回家去，說於我妻田氏知道，看她如何。

這的是促我迷途快轉頭。（生下）

第三齣 毀扇

（旦上）（旦）

【霜蕉葉】慚予國色，幸侍超凡客，愧慚修真未果，何時同赴天臺？

妾身田氏，嫁與莊周為妻，可喜他才華蓋世，能言善辯，誰知他好學老子虛玄之道，看破榮華，隱跡山林，終日尋仙訪道。一去短則數月，長則半載。可憐我天生麗質，獨守空房。此番出門，又已數月有餘，不知何日才得歸來，好不煩悶人也。（生持扇上）（生）歸家適逢掘墳女，手執扇兒試嬌妻。娘子開門來。（旦）正在想他，他倒回來了。先生。（生）娘子。

（旦）先生快快請進。（生、旦坐介）（旦）先生請坐，我去取茶來。（取茶介）先生請用茶。先生此番出門，為何不樂而歸？（生）娘子，卑人呵。

【鬥鵪鶉】早則個走徘徊，行到那山前水外，見幾處荒塚壘壘，徒傷心嗟吁感慨，想人生盡是虛脾，少不得恁般形骸。（旦）

先生既是雲遊四方，何必愁煩？（生）不是冤家不聚首，冤家相聚幾時休？早知死後無情義，

速把生前恩愛勾。（旦）先生你這柄扇兒，是哪裏來的？（生）娘子，你要問這柄扇兒麼。

【紫花兒序】望見形影編白，俺則道遼東鶴化，華表歸來，一個青春年少曩娜裙釵，她搧那麼來。俺三

思也不解，俺也曾問她五次三回，她則是弄齊紈，不瞅不睬。這啞謎兒，教我也難猜。（旦）

她道什麼來？（生）那婦人言道，墳內是她丈夫。他們生前兩相恩愛，丈夫臨終之時言道，

你若要改嫁，除非將墳土搧乾，方可行事。（旦）天下竟有這樣的婦人？先生，你那時便怎

麼？（生）我想這婦人雖則無情，倒也直言，我就幫她搧乾了墳土。她就用這柄扇兒來答謝

於我。（旦）她就用這柄扇兒答謝於你！若我在場，定要罵她幾句，羞她一場，方消我心頭

之氣。（生）你也不要怪罪那婦人。生前人人說恩愛，死後個個欲搧墳。

【調笑令】俺心中自揣，恁且慢自假裝呆，少不得莊周，有一日赴泉臺。（旦）

先生差矣，你不要把天下婦人看作一樣，妾身倒有幾分志氣，不要小看了人啊。（生）娘

子，看你青春年少，如花似玉，難道你就熬得過這三年五載不成？

少不得重赴鴛鴦會，夫婦再結同心帶。裙也麼釵，恁且自思來。（旦）

先生啊，常言道：一婦一夫，一馬一鞍。我們婦人家三從四德，不像你們男子漢三妻四妾。

自古道：忠臣不侍二君，烈女不敬二夫。這樣的事，莫說三年五載，就是一生一世，我也守得住的。（生）娘子！

【煞尾】但願恁記得今朝把嘴唇賣，只怕等不得，也將那扇兒去搧著那土堆來。（旦）這樣傷風敗俗的東西，留它何用？扯碎了罷，扯碎了罷！（奪扇扯破介）（旦下）（生）看娘子今日講得如此剛烈，只怕到頭來，也和那孝婦一樣，急急搧墳欲嫁郎。常言道：薄情男女世間有，莫待江心再補漏。我不免裝作一死，化作王孫美少年。一試我妻之心。分明是：

撞入煙花九里山，擺下一座迷魂寨。

第四齣

弔奠

（副扮老蝴蝶、丑扮小蝴蝶上）（舞介）（副）你是老蝴蝶。（丑）你是小蝴蝶。（副）為啥這樣的打扮？（丑）我是奉了莊先生的吩咐，叫我變成蒼頭的樣子。不曉得哪裏使用？老伯，你今天來作啥？（副）我也是奉了莊先生之命變成蒼頭的樣子。不知道派什麼用處？（丑）等莊先生一到便知分解。（副）現在沒什麼事做，我們來唱兩段曲子，你看可好？（丑）那麼我們唱起來。（副）

【賞時花】俺則是趁逐東風舞態狂。（丑）俺則是粉版花衣去鬥芳。（合）恁看那爛漫好春光。（副）莊先生來了！（合）有請莊先生。（副、丑下）（生上）（生）昨日莊周駕鶴去，今朝王孫騎馬來。（副扮蒼頭，丑扮書僮上）（生）你們都變齊了。（丑）莊先生還有何吩咐？（生）只因我妻田氏，在我生前她言道烈女不敬二夫，有志守節，不知我死後如何？故而將你們變為隨從模樣，我則為王孫公子。你們不該說的不要說，不該做的不要做。隨我回家，見機而行。

【駐馬聽】快騁流黃，特訪南華處士莊。都道逃名遁世，不爭數日已夢黃粱。聽哭聲隱隱出前堂，可知

逸士身先喪。（副）

懊恨彷徨，悲吟漆室，徒增悒快。（副）

莊先生，你的老家到了。（生）如此，叫門。（副）這裏有人在嗎？裏面冷清清，難不成都

死光了？讓我喊得響一點：這裏面有人嗎？（旦上）（旦）喂呀先生啊！

請問一聲，這裏可是莊先生的府上？（旦）正是。（副）莊先生在不在家？（旦）先生三日

前亡故了。（副）（背供）這樁事我早知道了。公子，裏面的人說，莊先生三天前亡故，我們

回去吧。（生）你對裏面人說，我乃楚國王孫，久慕先生大名，欲拜為師。不料先生仙逝，

欲備祭禮祭奠一番，千里而來豈可就歸？（丑）好戲開場了。（副）裏面的人啊，我們公子

說道：他乃是楚國王孫，不遠千里而來，欲拜為師。不料先生已故，要在先生靈前弔祭，不

知道可使得？（旦）使得的。請進來。（副）公子，她說使得的，請你進去。（生）如此，

隨我進來。（旦）我們公子進來了。（生）啊呀先生啊！先生啊！（跪介）

【前腔】你是經濟棟樑，道德同天不可量。何事蒼蒼不憫，頓使門人珠淚悲傷。

弟子楚國王孫，久慕先生大名，欲拜為師。不料先生仙逝，弟子好命薄也。

【劇本】

11

我遠攜束帛到門牆，哲人早已歸泉壤。（向副介）

你去請師母一見，說我有言奉告。（副）師母，我們公子說：想請師母一見，有言奉告。

（旦）亡夫未滿百日，外客一概不見。（副）夫人說：先生亡故未滿百日，不能與外人相見。

（生）我與先生乃師徒相稱，相見得的。（副）我們公子說：公子與先生乃師徒相稱，不是

陌生人，可以見面的。（旦）既然如此，待我出來相見。（丑）夫人出來哉。（生）師母拜

揖。（旦）公子少禮，公子請坐。（生）有坐。（旦）公子遠道而來，有何見教？乞道其詳。

（生）師母容稟。

【桂枝香】荊南草莽，漢東巒黛。慕先生道範超群，顧不得迢遙鞅掌，羨山高水長，羨山高水長，瞻依

無望，徒懷敬仰，因此告娘行，願受三生鉢。【師母啊！】我還持百日喪。（旦）

公子啊！（生）師母。（旦）

【前腔】襟懷豪爽，言詞慨慷。恨夫君甍爲西歸，承公子雲軒來降。（生）

先生在生之時，可有經典書籍留下？（旦）先生在日，曾仿老子《道德》五千言，著成《南華經》

十卷。都是些虛妄之談。（生）畢竟是金經玉篆，寶筏慈航。（旦）公子啊！（生）師母。（旦）

豈寶筏慈航，豈寶筏慈航，溺沉身喪。【公子再遲幾日，】將為殉葬。（生）

如此弟子有緣了。（副）師母，公子想留下來，在府上借讀幾日，不知道可使得？（旦）既是師徒之稱，有何不可？（生）通讀《南華經》十卷，非三月之功。（旦）莫說三月呵，

便是三年也不妨。（生）

如此弟子告退。因訪先生道路歧，一朝拆散各東西。（旦）夫妻本是同林鳥，（生）大限來時各自飛。（旦）啊呀先生啊！（旦下）（生）田氏啊田氏！

【尾聲】你怎知今度，劉郎即阮郎。（丑）

假戲一場，（副）眼淚四行。（生）美色引誘實難當，看來男女都一樣。（生、副、丑大笑下）

第五齣　説親

（副上）（副）王孫設下牢籠計，倒叫佬佬探真情。我們公子實在兇，留下來讀書就讀書嘛，天天不聲不響，兩隻眼睛看呀看上去，又是悲又是喜，又是怨又是恨，看得這位夫人，茶不思來飯不想，真是六神無主。公子叫我今日再去打探夫人的心思，我想這位夫人，長得這樣標緻，隨便誰看見了都要動心的，就是佬佬我看見了，心裏也有點發虛。讓我佬佬先去吃兩壺老酒，壯壯我的苦膽再去。正是……受人之托，忠人之事。公子呀！你叫我佬佬去做這椿事情，實在有點傷陰騭。（副下）（旦上）（旦）

【引】紗窗清曉睡覺起，傷心有口難言。

不如意事常八九，可與人言無二三。奴家自見王孫之後，終日不茶不飯，沒情沒緒，好悶人也。

【錦纏道】自嗟吁，處深閨，年將及瓜，綠鬢挽雲霞。為爹行遣配，隱跡山凹。實指望餐松飲花，不爭的早又是仙逝物化，把恩情似撒沙。【啊呀，先生啊！】閃得我驚孤鳳寡，猛然自忖度。好難拿心猿意馬，這心猿意馬，叫人好難拿。（副上）（副）

【普天樂】趁風光，開瀟灑，酒方醮，涎流滑。天將暮，烏鵲喳喳，醉扶歸，步履咨差，看柴扉到家。

〔這是夫人啊。〕素縞在屏簾下，看她眼色斜媚，果然國色堪誇。

夫人在哪裏？夫人啊！（旦）是哪個？（副）是我佬佬。（旦）原來是老人家。（副）夫人在上，我佬佬見禮了。（旦）老人家，免了吧。（副）免了就罷啦。（旦）老人家，連日為何不見。哎唷，今日在哪裏吃得這般爛醉。（副）不瞞夫人說，我連日服侍公子，晝夜讀書，不曾來看得夫人。今朝偷空出來，喝了兩壺黃湯，夫人不要見怪。（旦）哪個來怪你。

（副）不怪就罷了。（旦）老人家，我有話要問你。哎唷，可惜你醉了，明日來吧。（副）夫人，我佬佬有個怪毛病。（旦）什麼毛病？（副）若是吃了點酒，做事情倒是清清爽爽明明白白。（旦）若不吃酒呢？（副）若是不吃酒，辦事倒是糊裏糊塗，再也弄不清楚了。（旦）老人家，如此説來，你是明白的。（副）吃了一肚子螢火蟲，心明亮得很呢。（旦）老人家，

【古輪臺】要問伊家，

（副）夫人要問米價？這兩天漲了一點。（旦）我説你醉了，明日來吧。（副）我佬佬沒有醉，蠻清醒的呀。（旦）你曉得我説些什麼？（副）夫人説：老人家，

〔劇本〕

15

要問伊家，（旦）你王孫有多少貴庚甲？偏遇這糊塗醉漢，叫喳喳，把人作耍。（副）

可羨他人物風流，聰明俊雅。不知可曾聯姻？何族入贅？那夫人一定是位美嬌娃。（副）

夫人是要問：我家公子的年紀？（旦）你家公子多少年紀？（副）我家公子的年紀，不說虛

頭，今年足足六十三了。說錯了，說了我佬佬自己的年紀了。（旦）到底多少啊？（副）我

家公子的年紀，紫紫實實算起來，今年廿三歲了。（旦）你家公子今年二十三歲了。（副）

廿三歲了。（旦）啊呀，有趣啊！

不瞞夫人說，我家公子還沒做親。（旦）你家公子乃楚國王孫，怎麼還沒有親事呢？（副）

夫人你不知道，我家公子是四方鴨蛋怪脾氣，高不成低不就，蹉跎到如今了。（旦）如此你

家公子要娶何等樣的人家呢？（副）我家公子說：今生今世不娶便罷，若要娶，就要像……

（旦）像什麼？（副）說不得的，說出來夫人要見怪的。（旦）不怪你的，快說呀。（副）夫

人不怪，我說了。我家公子說：今生今世不娶便罷，若要娶，就要像夫人這樣標標緻緻，白

白淨淨，夾夾壯壯，小腳伶仃，這樣一個。這件事可是難的。（旦）老人家，只怕你家公子

沒有此話。（副）我佬佬這樣大年紀，難道還騙你不成？（旦）啊呀，妙啊！（副）不是廟，

是子孫堂。（旦）

我今無靠無依，若不嫌奴貌醜，憐奴孤寡，成全此事，勞伊傳達，又非浪酒與聞茶。〔老人家，〕賴伊作伐，三杯美酒謝伊家。（副）

你叫佬佬我做媒人？做了媒人有喜酒吃。好，我馬上就去。（旦）老人家請轉。（副）夫人怎麼說？（旦）我在此立等回話的。（副）曉得了。（旦）去吧。老人家再請轉。（副）做媒人走不得回頭路的。走了回頭路，是要吃霉醬的。（旦）轉來啊。（副）讓我佬佬退了回來。（倒行介）什麼事啊？（旦）是要佬佬快一點。（副下）（旦）如今是好了。

我明朝得遂東風駕，那些個一鞍一馬。〔莊子休啊，〕把往日恩情，都做了浪淘沙。

第六齣　回　話

（副上）（副）忙將喜慶事，報與夫人知。我把夫人的說話，告訴了公子，公子說了兩句話：要知心腹事，但聽口中言。讓我轉告夫人去。轉過迴廊又到中堂。有請夫人。（旦上）（旦）佬佬一把年紀，從來不和別人親嘴。（旦）親事呀？（副）是親事啊！（旦）怎麼說？（副）偶遇紅鸞喜，打點做新娘，老人家來了麼。（副）我來了。（旦）我要知心腹事，但聽口中言。讓我轉告夫人去。轉過迴廊又到中堂。告訴了公子，公子說了兩句話：（旦上）（旦）親事怎麼樣了？（副）

不成了。（旦）怎麼講？不成了。（拍打副介）

【醉花陰】偏是恁弄虛花閒打哄，天大事恁朦朧。好叫俺癡呆望眼空，〔啊呀！〕悶懨懨，斜倚薰籠，

吁呵好，好叫俺虛花偏有意，灑淚向西風。

啊呀先生啊！（副）夫人你為啥這樣著急？

【畫眉序】何事忒朦朧，直恁的將人認虛空。勸伊家息怒，言語從容。（旦）我昨日與你說的話，為何今日這等的混帳？（副）我佬佬進得門來，話也沒有說完，你就呀呸，呀啐。就是有話也說不清，不是喲。（旦）我昨日與你說的話，可曾對你家公子講？

（副）夫人說的話，我一回去就說了。（旦）你家公子聽了，就千
歡萬喜。（旦）啊！千歡萬喜。（副）萬喜千歡。（旦）萬喜千歡。老人家，你家公子原是
歡喜的麼？（副）提起這件事，誰會不歡喜？不過我家公子說：他心裏面有點害怕。（旦）
怕什麼？（副）堂前擺著兇器，就是這個老賊。（旦）

【喜遷鶯】卻原來為靈兒未送，道眼睜睜，睹物傷情，〔啊呀！〕何勞唧唧噥噥，又不是根植崆峒，選幾
個樂人工，抬到空房供奉。一任他煙滅香消，我這裏喜孜孜，巫山十二峯。這才是清靜門風。〔恰便
似〕**清靜門風。**（副）

我家公子還說：公子與莊先生乃師徒相稱，不好行此逆理之事。況且公子的才學，萬分不及
莊先生，恐被夫人輕慢。（旦）老人家，你家公子好癡也。（副）不是雌的，是雄的。（旦）
公子與先生不過生前相慕，死後空言，有何妨礙？成不了親的。（旦）拜
得堂的。（副）拜不得堂的。（旦）拜得堂的。（副）夫人啊，這堂是拜得的。不過我覺得，
實在對不住莊先生。（旦）莊先生是有道德的麼？（副）莊先生是道德君子。（旦）
待我來告訴你，那日他到山中遊玩。（副）遊玩又怎樣？（旦）見一孝婦，在那裏搧墳。（副）

搧墳又怎樣？（旦）他就上前調戲於她。（副）先生不應該。（旦）替她代搧墳墓。（副）愈加不應該。（旦）那孝婦就將扇兒贈送於他。（副）送給他又怎樣？（旦）他回得家來，反有許多胡言亂語。（副）實在不應該。（旦）被我將這扇兒扯碎。他臨死之時，為了這柄扇兒，還與我大鬧了一場。（副）老人家，你道他是有道德的麼。（副）莊先生太不應該了。公子你真是好福氣，還沒做親，尚且恩愛，將來做了親，不知怎麼肉麻兮兮。不過我家公子此番是來拜師的，沒有聘禮，怎麼成親？（旦）老人家，你家公子此話又差了。（副）怎麼講錯了？（旦）我在此呵，

【水仙子】並、並、並、並沒有姑與翁。怕、怕、怕、怕什麼人攔縱。便、便、便，便有那黃金百兩成何用？恁、恁、恁，恁便牽羊擔酒不為豐。笑、笑、笑，笑王孫恁懂懂。他、他、他，他多心錯認五更鐘。聘禮就不要了。（副）酒席費總是要的。（旦）酒席之費要多少？（副）三百兩銀子。（旦）哪裏要得了這麼多？（副）十兩總是要的。（旦）十兩？何不早說。（副）拿出來。（旦）

何不早講？

些、些、些，些小事莫要頌，〔老人家，〕又、又、又，又何須快快泣途窮。（旦下）（副）

看她喜氣匆匆，進去拿銀子了。

【雙聲子】她情意濃，情意濃，心似醉，魂如朦。蝶戀蜂，蝶戀蜂，花間有恩愛濃。意綢繆，不放鬆。

(旦內叫介)〔老人家。〕(副)看她娉婷婀娜，急走如風。(旦上)(旦)

老人家，銀子在此，快些打點起來。(副)有了銀子就好，讓我借本黃曆，揀個好日子，讓你們成親。(旦)要多少日子？(副)三年。(旦)太長了！(副)三個月。(旦)也太長了！(副)夫人啊，你說要多少日子？(旦)揀日不如撞日，就是今日吧。(副)你看天都晚了，來不及的。(旦)來得及的。老人家，

【煞尾】趁著這更長漏永，好去跨鸞乘風。〔老人家，〕恁是個月下老，莫教繡幙錯牽紅。(旦、副下)

(丑上)(丑)

空煞哉，空煞哉。事不關心，關心則亂。這幾天看見老伯伯忙得不得了，奔進奔出。不知在忙些什麼？讓我去問問老伯伯。老伯伯！(副上)(副)什麼事啊？(丑)老伯伯，這裏誰在做親啊。(副)沒什麼人做親啊？(丑)我聽見了，你還想賴？(副)不瞞你說，今日我們公子與夫人成婚。(丑)為何不告訴我？(副)我們公子說：你是個小囝，不能告訴你。

（丑）小囡也是人啊！（生內叫介）啊呀！痛死我也。（丑）公子怎麼了？（副）公子老毛病又發了。（丑）什麼毛病？（副）頭痛病。（丑）要吃什麼藥才好？（副）過去在家裏的時候，只要到監牢裏拿個死囚犯的腦子劈開，拿死人的腦仁當藥引吃下去，就會好的。（丑）老伯伯，這裏荒山野地，哪裏來的腦仁呢？（副）我看你年紀輕輕，身體又好，公子平日待你不錯，用斧頭劈開你的頭，把你的腦仁給公子吃就好了。（丑）你還是什麼童仔雞！我看你倒是像隻烏骨雞。我才是童仔雞。（副）我老實和你說，不要你的腦仁，也不要我的腦仁。（丑）那麼到哪裏去找呢？（副）公子的病要一個聰明人的腦仁才好。（丑）那麼要誰的腦仁？（副）這是最後的計策。（合）夫人來了，快走！（副、丑下）

輕，還沒有做親呢。老伯伯，我看你這麼大年紀，還是你去吧。（丑）你還是什麼童仔雞！我看你倒是像隻

我一把年紀，我可告訴你，我還是一個童仔雞。（丑）

莊先生亡故未超過四十九天，用莊先生的腦仁吃下去就好了。不知道夫人可下得了手？（丑）當然下得了手。

第七齣 劈棺

（旦持斧上）

【泣顏回】非奴意偏心，（生內叫介）（哎唷，痛死我也。）（旦）只為身勢伶仃，開棺為救命。只為貪戀新婚，伊休見嗔。死靈魂，莫怪我無情，死靈魂，莫怪我無情。（生內叫介）（啊呀！痛死我也。）（旦）若再推過片刻光陰，心上人也向鬼門，心上人也向鬼門。（劈棺介）（生上）（生）

【石榴花】猛聽得三聲響，因此上起身不須扶。（旦）

【泣顏回】猛然見鬼遇妖魔，嚇得人魂消膽破。（生）

田氏，為何持斧開棺？（旦）得知先生還陽，故而持斧開棺。（生）為何身穿吉服？（旦）恭喜先生還陽，故穿吉服來賀。（生）為何設下喜帳，擺下喜筵？（旦）為何身穿吉服？（生）先生今日還陽，我花燭重圓。（生）為何如此慌張？（旦）先生雖則還陽，妾身總有些害怕。（生）田氏，我就是王孫。（生）田氏，你還記得這柄扇兒麼？（示扇介）（旦）公子在哪裏？（生）我就是王孫，王孫就是我。（旦）你就是王孫，王孫就是你。先生就是王孫，王孫就是先生，（大笑介）田氏啊田氏，你聰明

一世，懵懂一時，可笑啊。前番我罵搧墳婦，今日人罵劈棺妻。

【泣顏回】聽説不勝悲，教人未辯先淚垂。我的委曲怎提？（啊呀，先生呀！）為甚的將為妻輕拋棄？

當初望永諧連理，又誰知竟將奴試。你無端自奔黃泉，我孤身今世誰依？

【尾聲】夫妻情面冷如冰，今日方信沒人情。

（旦下）（生）田氏啊田氏……原來是場大夢。（醒介）

田氏啊田氏！你留在人世，何以為人？你劈不得活莊周，只得自劈天靈蓋（斧劈頭自死介）

【喜春來】驀然間花飛蝶碎無尋處，冷清清月籠平沙。玉山孤，歎紅塵白雲蒼狗在須臾，看萬古大夢總

相如。

蝴蝶夢中事，似假亦是真。夫妻之情，男女之歡，也不過是一枕黃粱。看渺茫天地，祥雲萬丈，彩蝶紛飛，好不灑樂人也。我不免拋卻妻子，謝卻田園，遨遊四海，尋仙求道去者。

【尾聲】莊周夢已醒，孽緣已了清，憑指點了逃出迷人胖。（笑介）（生下）（外扮幻化上）（外）

【尾聲】莊周夢已醒，孽緣已了清。此夢是真也是假，此夢是假也是真。列位看官，多謝光臨。茶餘飯後，大家隨便聊聊，善哉呀善哉。（劇終）

乙 【創作和演出】

上海崑劇團《蝴蝶夢》創作、演出人員名錄

首演：　二〇〇五年一月七日上海蘭馨大戲院

劇本整理、改編：　古兆申

導演：　沈斌、劉異龍

唱腔整理、作曲：　周雪華

演出：　計鎮華　（飾莊周、王孫）

　　　　梁谷音　（飾孝婦、田氏）

　　　　劉異龍　（飾幻化、老蝴蝶、蒼頭）

　　　　侯哲　（飾骷髏、小蝴蝶、書僮）

音樂：　林峯　（鼓）

　　　　梁弘鈞　（笛）

　　　　翁巍巍　（笙）

　　　　施毅佶　（琵琶）

陳奕倩（中胡）

葉恆峰（三弦）

朱銘（二胡）

萬晶（阮）

張樂（古箏）

劉彥（大倍司）

莊衞星（高胡）

孟巧根（大鑼）

張國強（小鑼）

徐元甲（鐃鈸）

陳玉芳（揚琴）

舞臺美術：劉福升

舞臺監督：劉杰

燈光：張效中、王棟林、李宏

劇務：張詠亮

27

裝置：　張根富、姜國慶

服裝：　徐洪青、莊德華

道具：　王在啟、宰金寶

化裝：　符鳳瓏、范毅俐

盔帽：　竇雲峯

音響：　陶金榮、羅予奮、王斌

字幕：　莊正平、張駕衡

〔注〕掃描二維碼即可觀看《蝴蝶夢》編劇、導演、藝人的訪談錄像。

昆劇蝴蝶夢

28

每朵花都會夢見一隻蝴蝶

——《蝴蝶夢》改編感言

古兆申

當今常演的《蝴蝶夢》折子戲〈說親・回話〉，出自清代嚴鑄的本子。《蝴蝶夢》最早的一部傳奇，是明代謝國所撰，共四十四齣，有陸夢龍〈序〉及簡之甫寫的〈凡例〉。〈凡例〉中云：《古今小說》裏莊周妻原稱「田氏」，該劇易為「韓氏」，蓋以立意不同故。田氏為救王孫，不惜劈棺取莊周腦，已無退轉餘地；韓氏懸崖勒馬，猶有愧悔自新之路，故易其姓以示異。謝作有〈夢疑〉一齣，內含嚴本〈歎骷〉，亦有〈搧墓〉、〈探內〉二齣與嚴本〈搧墳〉、〈歸家〉（一名〈毀扇〉）相應，唯寫法亦有差別。謝本要旨在引其妻及友惠施歸道，故惠施之事亦佔相當篇幅，野心太大，旁枝太多；著眼於莊子學說之闡述過切，反忽略了戲劇元素的經營。

後世多搬演嚴本。嚴本人物性格鮮明，劇場效果突出，「莊子試妻」故事，由此而影響京劇及許多地方劇種。就當代仍常演的〈搧墳〉、〈說親・回話〉、〈劈棺〉及舞臺上已失傳的〈歎骷〉、〈弔奠〉

諸齣看，嚴本就發揮生死情欲之說，頗有可觀，而其關目、科白、曲文之配合也極饒趣味。只是〈劈棺〉一事，處理過實，不合情理。這樣安排雖能把戲劇推向高潮，觀眾看後，心中卻有難解之結。改編本接受梁谷音老師建議，把整本戲大部份情節都虛化為莊周的一場夢，此夢原為幻化道人點化莊周而成；其中有幻化的思想作為主導，與莊周的主觀經歷互動。如此，田氏的反常行為便得到合理的解釋。在現實上，田氏絕對不可能做出劈棺那樣越軌的行為；在欲望中，她卻完全可以有這種強烈的意願。經此改動，演者，尤其是田氏扮演者，覺暢順得多了，希望觀者亦有同樣感受。

戲劇的觀眾對象是一般人士，其藝術形式本不宜用作傳揚某種哲學思想的工具。莊子的思想不可謂不高妙，其文章更是天馬行空，華彩照人，是歷代文人追求的境界。劇作家也許有意以戲曲形式表現莊子學說，但若太刻意則總不免失敗。謝本《蝴蝶夢》雖有許多好的想法，卻無從發展成有力量的藝術效果。正如簡之甫〈凡例〉所說：「編中多用南華事實，則說白不得不引用南華語。然南華文辭玄奧，觀者尚未了然於目，聽者安能了然於耳？」戲劇畢竟不是哲學的人生圖解，謝本的失敗在此。

嚴本《蝴蝶夢》所以受歡迎，正好因為從人之常情出發，使莊周從高高的哲學殿堂，回到尋常百姓的家居，用一個普通男性的心理，去面對他具有普通女性欲望的妻子。在嚴本中，莊周的身份仍是一個普通百姓

昆劇蝴蝶夢

追求成道的哲學家，但在未成道前，他的行為與思想，卻與一個普通男性無別。例如在〈歎骷〉一齣中，他對生死的看法，原來與常人一樣，以為死不如生。骷髏與他辯論，也是以人生的種種煩惱對比死後的自由，來證明生不如死。這和莊子哲學的生死觀根本是兩回事。

莊子從「齊物」的觀點出發，以「生死存亡」為「一體」，認為「大塊載我以形，勞我以生，佚我以老，息我以死。善吾生者，乃所以善吾死也。」人就像萬事萬物一樣，必有出現、生長、衰老以至消亡等過程。從物理上說「死」或「消亡」並不是真的毀滅了、消失了，而是轉化為他物。轉化他物是好是壞，還是一個未知之數，不必預先為此而悲傷或快樂。順任自然的安排才是應變之道（見〈大宗師〉）。這樣深渺的思想，並不是一般觀眾可以了解的；即使能了解，也不一定能接受。

莊子對情欲的看法，也不是一般人可以了解。他主張「太上忘情」，認為情欲的放縱有損「養生」之道。反對「以好惡內傷其身」。所以惠子問他：「人故無情乎？」他即乾脆答道：「然。」（見〈德充符〉）這種看法就更不易為一般人所接受了。

對於一般人士，尤其是中國人，生死問題並不是最值得關切的。他們最關切的，反是男女之情、夫婦之義。嚴本的主要情節，集中在後一個問題。莊周見寡婦搧墳，引起對妻子的懷疑。這是所有已婚男

性都可能有的反應，只是強烈的程度不一而已。嚴本把這種懷疑不斷擴大便形成了一套「試妻」的戲劇。在現實人生中，也許不可能發生這樣荒誕的試妻行為；田氏的欲望也不可能高漲到這種超乎情理的程度。但在人的心理上，有這種誇大的想法、念頭，並非完全沒有可能。嚴本的試妻情節所以能引起觀眾共鳴，正因為人同此心，心同此理。謝本也有試妻，卻是略試即止，莊周的疑心沒有被適當的誇張、放大，所以達不到應有的戲劇效果。嚴本用寡婦搧墳的一把扇，不斷搧風點火，把莊周的疑雲與田氏的欲火都搧起來，燒個煙霧瀰漫！

寡婦搧墳的事，在嚴本中，給敍述了三次。除了〈搧墳〉一齣形象地出現於舞臺外，在〈毀扇〉（亦稱〈歸家〉）一齣及〈回話〉一齣再由莊周及田氏各重述一遍。這並不是簡單的重複。除了對劇情有推進作用外，還同時反映兩個重要人物不同的心理狀態和立場的變化。在莊周重述這件事時，田氏不但跟他的立場一致，而且表現得更為激烈，甚至把搧墳的扇子毀了。但田氏向老蝴蝶轉述同一件事，立場態度卻完全變了，故事也給歪曲了。她認為是莊周調戲寡婦在先，自己於理有虧，回來反跟她瞎鬧一場。這種變，是由於她有了新的人生處境，要為自己反常的行為辯護。這也是人性的一部份。嚴本把這一點發揮得很精彩，使整個戲劇的發展多面化、立體化起來。於是，田氏的反常行為倒得到觀眾的了解。因

為在欲望的強烈衝擊下，文過飾非、損人利己的事，在人類行為中並不罕見。

嚴本還有一個優點，就是並沒有一面倒地只站在莊周的立場說話。作者盡可能地讓田氏有一個申明看法的機會，並借此說出古代婦女的心聲。在〈毀扇〉中，莊周表示擔心田氏在自己死後，會像寡婦那樣恨不得填土快乾。田氏即反駁道：「婦人家三貞九烈，四德三從，倒是站得腳頭定的。不像你們男子漢，妻子死了，又娶一個；出了一個，又討一個。」嚴本的這番控訴，雖在不經意中（也許只為造成戲劇張力），未必明確地要為婦女說話，卻也是閱世頗深的人才會對傳統女性有這樣一種了解和同情。嚴本在〈回話〉中還把這個優點作進一步的發揮，讓田氏對寡婦掃墳作不同於莊子立場的解釋。這就使田氏對於自己的行為，在思想上合理化，即莊周不忠在先，我不過還以其人之道罷了。

改編本有意加強這一方面。明末「雁蕩非我人」（陳一球）的《蝴蝶夢》有寫到楚王聘莊周出仕，莊再三辭謝，其妻惠二娘熱衷於富貴，以致夫妻反目。由於演出時間所限，改編本不能在這方面多做文章。但在〈毀扇〉中田氏出場自報家門時把這些前因點出：

田氏：妾身田氏，長得花容月貌，嫁與莊周為妻。且喜他才華蓋世，能言善辯……先見邀於魏王，後受聘於趙君。誰知他好學老子虛玄之道，看破榮華，隱跡山林……

「看破榮華」是莊子與田氏的第一個矛盾。尤有甚者，是夫妻生活的不正常。田氏續説：「終日尋仙訪道（指莊周），一去短則數月，長則半載，可憐我天生麗質，獨守空房。此次出門，又已數月，不知何日歸來，好不煩悶人也。」這樣一點，後面田氏的慕色求嫁便有了心理上的依據。

此外，改編本把整本戲當作幻化道人點化莊子的一個夢來處理，也增加了敍事的角度和層次，引導觀眾作多維的思考。莊周的夢是幻化道人所點化的，而莊周作為夢的主體，必須滲雜了自己的主觀經驗與情思。莊周見寡婦搧墳而對田氏起疑，多少源於自己覺得平日的所作所為與田氏的期待有矛盾，這種矛盾經過夢境的誇大，便發展成田氏反常的表現。細心的觀眾不難想到：田氏有這樣的反常，莊周的行徑是原因之一。田氏在莊周夢裏的所作所為，乃是莊周與田氏夫妻關係的一種幽曲的心理折射。我們希望這種處理能為觀眾帶來更深雋的思考和趣味。

改編本以嚴本《蝴蝶夢》的〈歎骷〉、〈搧墳〉、〈毀扇〉、〈弔奠〉、〈説親〉、〈回話〉及〈劈棺〉七齣連成一個整本戲，目的除了要保存舞臺上崑劇表演藝術的精華外，還想把嚴本的戲劇旨趣作進一步的發揮。成績如何，期待專家和觀眾的批評。

崑曲的演和導

沈斌

由於崑之緣，我與古兆申先生一編一導，再次合作，《蝴蝶夢》是我們的第二次握手。二○○一年古先生為浙江崑劇團著名武生林為林編寫了崑曲《暗箭記》。目的很清楚，就是為演員寫戲，為崑劇舞臺彌補文盛武衰的空白。由於崑曲傳統劇目沒有留下此類的武生戲，古先生只能根據馮夢龍小說《東周列國志》的故事，以及京劇折子戲《伐子都》、婺劇《火燒子都》等劇種的素材，按照崑曲的格律新編了《暗箭記》。林為林是我的學生，我當然責無旁貸地答應擔任該劇的導演。在整個創作過程中，我們進行了無數次的修改商洽，我由是深深地領略到古先生不只是撰寫一個劇本，而是想通過一個戲的創排演出，表現人性一種普遍的盲點即欲望的無窮擴張，此盲點使個人對自己評估過高，終引至自身毀滅並禍及他人。古先生要展現的並非子都個人的道德缺陷，而是欲望這一種盲點的普遍意義。劇中莊公、祭足、考叔、子都、叔盈等人物的表現，無不都是向欲望火光亂撲的飛蛾，只是手段不同，形態有別而已。因此，在譴責子都的同時，更要警惕世人：對欲望的擴張，要有危機感。

可以看出，古先生不僅是為崑曲演員寫戲，為崑曲留下新的劇目，而且是在追求歷史題材如何富於

35

現代意識。第一次合作，就給我留下了深刻美好的影響。《暗箭記》經過三次修改排練演出，二〇〇二

年參加了第九屆浙江戲劇藝術節，獲得了「優秀演出獎」和「優秀表演獎」。二〇〇三年參加了第二屆

中國崑劇藝術節，又赴臺灣和香港交流演出，均獲好評。

新舊劇本　不同取向

二〇〇四年初，梁谷音找我說：「古兆申先生整理改編了《蝴蝶夢》讓你導演，我、計鎮華、劉異

龍合演。」我聽了很興奮，立即答應，《蝴蝶夢》使我與古先生再次結緣。古先生的《蝴蝶夢》是根據

清代《綴白裘》中的嚴鑄文本整理改編的。《綴白裘》是清代刊印的戲曲劇本選集，收錄當時劇場經常

演出的崑曲和花部亂彈的折子戲，其中《蝴蝶夢》一劇收錄〈歎骷〉、〈搧墳〉、〈毀扇〉、〈病幻〉、

〈弔孝〉、〈說親〉、〈回話〉、〈做親〉、〈劈棺〉，一般認為這就是崑曲《蝴蝶夢》的舞臺演出本。

目前在崑曲舞臺上傳承下來的只有〈說親〉、〈回話〉二折，由於此劇中莊周將兩隻蝴蝶幻化為楚王孫

身邊的蒼頭和書僮，本來就極有趣味，再加上蒼頭是一個喜歡喝酒的糊塗老翁，似醉似醒，與田氏來往

交談頗具風趣，因此很有表現力，大有看頭。而其他折子戲只留下文本，沒留下舞臺表演。聽說當年傳字輩老師曾經演出過全本，而解放後該劇被視為禁戲，失傳至今。

一九九〇年我執導了陳西汀先生新編的崑曲《新蝴蝶夢》，共五場戲，演莊子修道於崑崙，回家探望妻子，途中打睡，夢見寡婦搧墳，頓悟人不應貪戀夫妻歡樂。到家後欲說服妻子放棄自己，但田氏不允。於是幻化為楚王孫加以迷惑，田氏劈棺取腦，莊周復生向田氏告別，田氏以愛恨交織的心情目送他遠去。全劇以莊周為關鍵人物，他以一個修道者的角度，體察到「世間萬物，各有本性」、「神仙以逍遙為樂，女人以歡愛為悅」，遂以妙法使「兩下分開，各得其所」。然而當田氏劈棺後，得知莊周即王孫、王孫即莊周時，堅決不放莊周走。作者力圖「在荒誕中求真實，在無情中寫有情」，不是讓莊周站在封建主義立場上對女子進行貶斥，而是描寫歷史上一個偉大哲人的身影。這種力求在原著荒誕的情節中拓展新意的作法，是值得稱許的，但是這種寫法是否能使觀眾接受，仍是見仁見智，值得思考。許多觀眾來信和專家座談認為：莊周為了使兩下分開，採取了幻化楚王孫來迷惑田氏，促使田氏劈棺取腦，復生後向田氏告別，是十足的惡作劇行為，非但不能接受，而且有損莊周這樣一個偉大哲人的形象。

古兆申先生整理改編的《蝴蝶夢》，即保留了崑曲原著精髓，又有新的開拓。一開幕就有幻化上場

唸：「莊周好學上青霄，洞察人間已數遭。功名利祿俱看破，兒女情長實難拋……待我速速點化於他，斷了這場孽緣，助他早日成道也」。莊周在歸途中入夢，進入事件，即〈歎骷〉、〈搧墳〉、〈毀扇〉、〈弔奠〉、〈說親〉、〈回話〉、〈劈棺〉共七場戲。全劇以點化入夢的手法貫串，整個故事情節都是在夢中展開。當田氏劈棺後，莊周一夢驚醒，歎息地唸：「蝴蝶夢中事，似假亦是真。夫妻之情，男女之歡，也不過一枕黃粱。看這渺茫天地，祥雲萬丈，彩蝶紛紛，好不灑樂人也。我不免拋卻妻子，謝卻田園，遊遍天涯，尋道求仙去也者！」這樣的改編不僅保留了崑曲表演藝術精華，而且把莊周這一偉大哲人「世間萬物各有本性」的思想給揭示出來。既保存了傳統文化，又有現實思想內涵的思考，真是神來之筆！

崑劇表演中的「情」與「技」

古先生的《蝴蝶夢》是看準了上崑這批老藝術家才編寫的。因此，他的劇本製定了由四個演員完成一臺大戲。包括計鎮華扮演莊周兼楚王孫，既演老生又演小生。梁谷音飾孝婦又演田氏。既是五旦又是六旦。劉異龍飾幻化和老蝴蝶（蒼頭），既串演老外又演他的本行副丑。青年演員侯哲前扮骷髏後扮小

蝴蝶（書僮），既扮雜又演丑。這樣的結構不但能展現演員的表演能力，發揮崑曲的表演藝術，而且使全劇的意蘊和夢中的意境更為強化。

在劇本的感染下，我採用了兩個檢場來貫串全劇的手段，不關二道幕，每一場桌椅遷換都由兩位檢場解決，使整個戲的情節發展不停頓。並通過兩位檢場手拿蝴蝶道具來點示莊周入夢和出夢，觀眾領略到夢境的存在，既保留了崑曲傳統演出樣式，又豐富了演出的形式，使全劇節奏流暢而又古樸簡練。

戲曲表演必須遵循「無情不動人，無技不驚人」的創作原則來塑造人物，也就是說「情」是通過演員的唱、唸、做、舞的基本功技巧來展現的，作為崑劇表演藝術的導演，必須要懂得各行當的表演手段和特點。另外還要了解演員自身的表演技巧和基本功修養，才能充份發揮演員的表演才藝，使創排能達到「情」與「技」的合一，通過技能的發揮，烘托情感的渲泄，達到高度的藝術效果。

如第一齣〈歎骷〉，莊周見到一堆骷髏，先則歎息，繼而入夢，夢中與骷髏討論，這是該場戲的重心，形式上是荒誕的對手戲，但內容卻呈現出對人生哲理的探討。在崑劇行當中，骷髏沒有專行，因此由雜來扮演，青年丑行演員侯哲不但嗓子好，他的矮子功又特別紮實，我有意識地以矮子功來展現骷髏的形象，身著黑色披風（代表無），只露出頭顱，使觀眾一見就會產生骷髏的想像。在處理上，當莊周

卧地入夢，骷髏已在舞臺區，用披風遮住，在鼓聲中漸漸抖動，二更鼓亮出頭顱；在笑聲中用疾快的矮子步走向臺前唸白一番，然後走到莊周處叫「莊先生」，一連叫兩聲才喚醒了莊周，之後兩人推磨答問，辯說生不如死的道理，當中骷髏自得其樂，誇誇其談，邊唸邊舞，在流動中兩人對人的生死往返討論。這段載歌載舞的表演，運用矮子功碎步、抬腿步、滾腿步、滾雞蛋等身段技巧，把骷髏自由自在、超脫生命的感悟體現出來，也使莊周悟到了「生不如死」的哲理。這樣的處理，既排除了概念化的說教，又能營造出詼諧、風趣、幽默和可看的情境，表現了在荒誕中求哲理的戲劇效果。

道具和形體

戲曲表演很講究道具的運用，道具運用得好，不但能豐富身段動作的表演，更能令人物的心理活動得到外化。《蝴蝶夢》中運用的道具很多，包括雲帚、扇子、馬鞭、手帕、擔子、斧子等，都是與人物和情節有直接關係的。如第二場〈搧墳〉，莊周遇到了搧墳的孝婦，這是戲中的重要情節，因此扇子也是此戲的重要道具。戲曲傳統規定扇子道具有團扇和摺扇兩種，一般規定五旦即閨門旦用折扇，六旦即

40

花旦用團扇。孝婦歸行應六旦即花旦，但這裏用團扇和摺扇表現都不貼切；她是一般普通貧民，不是閨房小姐或丫頭身份，再加上她要急於搧乾墳土，用團扇和摺扇都不符合情境，因此我們決定採用民間生活中常用的蒲扇。這場戲的唱、做、舞運用了舉扇、藏扇、遮扇、快搧、踮步、蹉步、�步、圓場，表現了孝婦三個月來天天如此地過日，一心希望把墳土搧乾的決心，以及怕被人看見和恥笑的顧慮。扇子在這裏起到了重要的作用。

強化形體，運用身段動作揭示人物的心理活動，是崑劇表演藝術所說的「組織」，也就是在劇本沒有作提示的情況下，在表演中用身段動作來強化此時此境人物的心理和感情。如第三場〈毀扇〉，當莊周說完孝婦搧墳的故事後，田氏舞起水袖，在「叫頭」中表態，然後夫妻倆言來語去，運用戲曲二、三鑼點子，兩人做身段動作，表示打賭的情境。田氏唸完了「婦人家三從四德，不像男子漢三妻四妾」後手指莊周，一記鑼亮相，再唸：「這樣的事莫說三年五載，就是一生一世，我也守得住的。」直逼莊周，之後二手扶桌亮相，而莊周被逼至椅子跌坐亮相。這顯示了田氏的決心和莊周的猶像。之後莊周還是不信，唱了曲詞後，故意將手中的扇子往田氏頭上搧。這動作激怒了田氏，她一把搶過扇子，怒唸幾句白，一個撕扇的身段，唸：「撕碎了罷。」又是一個撕扇的身段，仍然不解氣，狠狠地朝地上將之扔

去。莊周準備去撿，田氏雙腳跳起來踩住扇子，一個亮相兩眼瞪住莊周，氣呼呼地拂袖而下。這一連串的邊唸邊做的身段，深刻地反映了兩人的內心活動，也令戲劇矛盾得到發展，引發了莊周假扮楚王孫試探田氏之心的念頭，為下一場的〈弔奠〉作好鋪墊。

插科打諢

插科打諢和載歌載舞一樣，都可以起到強化戲劇行為，令內含得以外化的作用。全劇七場戲必須統一在〈說親〉、〈回話〉這二折傳統折子的風格上，同時又要保持每一場都要有折子戲完整的表演風格，做到有看頭。因此，必須要發揮老、小蝴蝶這二個人物身上的戲，運用插科打諢的間離手段。第四場〈弔奠〉是莊周幻化楚王孫帶領蒼頭與書僮前來弔孝，有三個層次：一、先要能進門；二、要田氏相見；三、要達到留下來的目的。要完成這些任務，必須要蒼頭和書僮承上啟下，推動事件的發展。在蒼頭和書僮知道楚王孫弔孝來意的前提下，就可以發揮戲曲的插科打諢和間離效果，揭示此時此境楚王孫和田氏的心理活動。如田氏在房內回答：「先生麼，三日前亡故了。」蒼頭面對觀眾講：「先生三日前亡故

麼，我老早曉得哇！」田氏出來相迎楚王孫，二人四目相對時，蒼頭對書僮說：「喔唷！觸電哉！」當田氏答應楚王孫留下，拋出手巾給楚王孫時，蒼頭對觀眾說：「發彩色領旨。」接著楚與田二人慢慢依偎時，蒼頭一個噴嚏，把二人從情戀中打散。此等等處理既使戲劇行動發展起了推動作用，又增強了喜劇效果，達到了可看性。

在處理楚王孫唱〔桂枝香〕的表演中，強化載歌載舞，豐富崑曲表演的細膩。楚王孫以美貌外形和敬佩莊先生的言行來打動田氏時，唱「慕先生道範超群」。楚王孫起身，田氏也起身，二人走近，此時蒼頭和書僮同時把椅子往前移，並說：「走近了，椅子也要往前放。」楚唱：「瞻依無望」，蒼頭與書僮在田與楚二人後做推促動作；唱：「徒懷敬仰」，田、楚二人相近，蒼頭與書僮又即作推開動作，並說：「走得太近哉」；唱：「因此告娘行」，田與楚手扶椅背鍾情相視，而蒼頭與書僮跪蹬仰頭出神地凝望著他們，以至二人失控地撞頭。唱至「願受三生鉢」，蒼頭與書僮打開椅子，田、楚兩人相扶從中而出，表現出田氏已被楚王孫吸引住了。四個人在這段唱腔中載歌載舞，加上插科打諢，使整個戲活了起來，使大段唱腔富於情感交流，強化了崑曲細膩表演的特點。

打擊樂

充份發揮戲曲的打擊樂和搭架子即話外音，有助演員塑造人物。打擊樂中的鑼鼓經是戲曲表演藝術一個特有的手段，在戲曲音樂中不可或缺。演員在舞臺表現人物，不論唱、做、唸、打、翻都離不開打擊樂，因此，打擊樂發揮的好壞，鑼鼓經運用得是否恰當，直接關係到全劇的節奏和每個人物的情緒，所以戲曲導演必須懂得鑼鼓經。第七場〈劈棺〉描寫田氏為了搭救楚王孫，要取出莊周的腦仁用藥引，因此她拿起斧子，深夜進靈室劈棺。作為一個女人要作出這一行動，會有很大的痛苦，也需要很大的決心；當中又包含對於新婚的渴望，以及對死去丈夫的愧疚。這種兩難的情緒，只有充份體現出來，才能使觀眾不但不憎恨田氏，而且還會同情她的處境，從而達到劇本所要展現的人性。我們在處理這場戲的

〔泣顏回〕唱腔時，發揮了打擊樂的作用，運用文、武場，把田氏的內心通過唱、做、唸、舞表現出來。

起武場「歸位」，田氏在幕後先唱一句：「非奴意偏心」，圓場上，絲邊一鑼，把斧藏在身後亮相。彷彿看見有人來，在快「衝頭」鑼聲中迅速退下。幕後搭架子即話外音楚王孫叫「痛煞我也」。田氏在「亂錘」鑼鼓點子裏退下，下決心救楚王孫。往前三個轉身接一個「屁股坐子」，在「絲邊一鑼」中亮相。

她驚恐、無奈，想到楚王孫痛苦的情景，掙扎著站起來，在更鼓咚咚的聲音中繼續往前去，又一次摔

倒，用斧子撐起身子，鶵子反身亮相，起「昌子頭」唱：「只為聲勢伶仃……。」把自己的行為為目的

交代出來。這裏我們用了大量的打擊樂、鑼鼓點子，表現她怕人看見、驚恐慌張、無奈痛苦、不能自己

等心理；在「流水」點子中往前行去，愈走愈快，轉「急急風」快圓場，到靈堂前起「奪頭」劈棺，見

棺木驚嚇，扔斧倒地亮相停頓。在害怕顫抖中，慢慢抬起頭，對著莊周的棺木傾訴：「啊呀先生呢！」

接唱：「為甚的將為妻拋棄……」在痛苦的掙扎中看到地上的斧子，起「滾頭子」鑼鼓接唱：「為

救公子劈棺手難提，休怪伊。」拿起斧子跪地，打擊樂點子「倉才倉才」由「流水」轉快「急急風」，轉「奪頭」。在棺

木前轉身朝觀眾快跪到臺前磕拜三次，對著棺木哀聲求叫：「先生哪！」跪步由慢至快，到棺

田氏起身接唱：「若再捱過片刻光陰，心上人也向鬼門。」二個轉帶鶵子反身亮相，舉起斧下決

心，「三記鑼」拍斧，將鬢髮咬口中，衝向靈桌，在「收頭」中跳上桌「屁股坐子」亮相。三聲大叉中

劈棺，一聲巨雷棺材裂開，田氏驚得從桌上扔斧摔下倒地。通過這段〔泣顏回〕的唱腔，演員以載歌載

舞，運用圓場、屁股坐、跪步、鶵子反身等身體技巧，發揮打擊樂的鑼鼓點子節奏，由慢至快，有動有

靜，有強有弱，有重有輕的對比反差特點，把田氏劈棺這一行動的過程和內心活動變化，層層推進，展

現了深度。這是崑劇表演藝術的魅力，體現戲曲藝術的審美愉悅。

劇本中三次出現孝婦捆墳的情節，為了省去時間，我們本來把〈回話〉中田氏給蒼頭講的一處刪去了。古先生看了排練後，認為這樣不宜，說這是該劇的特點，此處正是田氏為自己開脫，批評莊周，表明立場，為自己辯解的一個良機，也是人性一種普遍的心理活動，每個人覺得自己所做的事不大合理時，總會找一個理由來加以合理化。有了這個伏筆，她最後才會去劈棺。我們認為古先生這番話是有道理的，因此坦然接受，恢復原來的情節，編、導、演之間互相探討、商量，這樣的創作氛圍確實難得。

崑劇創新的問題

通過《蝴蝶夢》的創作和演出，使我深深感到崑劇表演藝術創作空間之大。它有著豐富的傳統箱底，就要看我們如何來發掘了。對傳統名著改編，首先要尊重原著的精神和表演特點，要研究它、精通它，這才能獲得演出的成功。崑曲是曲牌體格律的文學表演藝術，它的唸白語言，要求文言的散文詩體，曲牌唱詞，要求平仄四聲韻律，表演是載歌載舞、以景抒情的風格，它的觀賞價值是意境的回味。

46

只有在這個前提下進行創作和發展，才能有希望獲得認可和成功。現在許多新創作的崑曲劇目，掛著改革創新的大旗，一味追求通俗，以白話文敘事，不按曲牌的套路或亂套曲牌寫唱詞，失去了觀賞審美的價值，最後成了話劇加唱的新劇種；這種改革只是糟蹋崑曲，崑劇的同仁們對此應該予以注意。

許多新創作的劇目，導演在二度創作時，恰恰不重視在排練場上與演員們商討、研究、磨合，把大量的人力物力和精力放在劇場舞臺的包裝合成上，演出結果變成舞美、燈光、服裝等的創作，演員的人物表演反而給吞沒掉了。上崑的《牡丹亭》三本就是強化了二度的包裝，削弱了人物的表演。〈驚夢〉一場杜麗娘唱的〔山坡羊〕就有這樣的問題，傳統折子戲是載歌載舞，雙手扶桌，腳踏地劃圈，身子上下移動，這身段動作表演出少女思春；而為了舞美的原故，把這生動的形體表演給刪去了，實在遺憾。燈光的暗轉處理搶景，令演員要在黑暗中趕場，有由於轉臺的運用，也把戲曲的圓場基本功給淹沒了。我們都知道，戲曲雖是綜合性的藝術，但是一切是為塑造人物服務的，如果這一點不明確，那必然是要失敗。《蝴蝶夢》的創作投資只是幾萬元，隨時到哪裏演出都可以，易於成為崑曲的保留和常演劇目；而《牡丹亭》的投資上千萬，光裝臺就得需要四到五天，如要巡演，花費實在太大，無法成為常演的保留劇目，這樣的創作演出不是崑曲發展的方向。因此，花大錢投資不一定有好的

藝術效果，簡練精緻的舞臺呈現，反而能夠有助達到觀賞想像力的發揮。

我一直難忘李紫貴老師的一句話，他說：「戲曲導演要死在演員的身上，演員塑造的人物成功了，導演也就成功了。」這清楚地闡明，導演是一面鏡子，要始終拿在手裏照著，指導演員怎樣把不到位的表演問題合理地解決，形象地給演員解答示範，使演員掌握塑造人物的手段，這才是真正的戲曲導演。

記得一九八六年上崑排《長生殿‧埋玉》時，劇中陳元禮唸道：「臣啟陛下……貴妃雖則無罪，國忠實其親兄，今在陛下左右，軍心不安。若軍心不安，陛下不安；若軍心安，則陛下安矣；伏乞三思。」排到此處，李紫貴老師便問：「崑曲傳統是用何手段表現唐明皇聽了陳元禮的話之後心裏的矛盾和無奈呢？」我即時回答：「唐明皇用三個『吁』的語氣聲反應的。」於是李老師很快地運用了三個「吁」的語聲辭進行處理。第一個「吁」，雙手扶楊玉環，眼看陳元禮；第二個「吁」，雙手捋髯口，眼看楊玉環；第三個「吁」，雙手再捋髯口，衝向陳元禮。當楊貴妃「喂呀！」一聲哭，唐明皇回身安慰楊玉環：「有寡人在此」。這裏沒在什麼臺詞，更為注重身段動作的內涵，把唐明皇此時此境的內心矛盾全給揭示出來了。一個著名的京劇老導演，能虛心地把崑劇的表演手段充份地發揮運用，這使我一直記憶深刻。而現在的某些導演，根本不學習、研究崑曲劇種的表演藝術，舉著創新的大旗就來改革崑曲，實在令人氣

48

憤。聽說某個導演從來沒有接觸過崑曲，把崑曲〔刮地風〕的曲牌，誤以為是編劇的提示，於是要求編舞設計，把這段唱腔設計成像刮地風起一樣的氣氛來，真是可笑至極。

崑劇不是不需要創排新劇目，不是不可以外請導演，但必須要懂得戲曲藝術的規律和特點，要虛心學習，要研究、精通它，這才能進入創作排演。如著名的雜文家鄭拾風先生編寫的崑曲《釵頭鳳》、《蔡文姬》、《血手印》等文本，很有崑劇創新的價值，他既按照崑劇嚴格的曲牌格律來編寫，又有新的立意和主題，保持了崑曲很高的文學性，給二度創作在表演上提供了很大的空間。又如楊襯彬老師導演的《牆頭馬上》、《爛柯山》都非常成功。為什麼楊導是話劇導演，排崑曲會如此成功呢？因為他喜歡崑曲，一直在觀看崑曲的演出，並研究學習，運用他的話劇體驗，將之落實到崑曲中去。他非常尊重崑曲，發揮演員的創作能動量。這些都是我們能夠學習的寶貴經驗。總之，我衷心地希望崑曲界的同仁們對崑劇的現狀和創作發展多一些思考，讓崑劇這株藝壇幽蘭健康地發育成長。不管幾條腿走路，首先應該是挖掘，整理改編著名劇目，創作出像《長生殿》、《玉簪記》、《爛柯山》、《占花魁》、《蝴蝶夢》等這樣的古典名劇。

49

繼承和發揚崑劇的音樂傳統

周雪華

為崑劇《蝴蝶夢》整理唱腔和配音作曲，是我和古兆申先生的第二次合作。記得我們第一次見面，是幾年前在美麗的杭州西子湖畔，之後我為崑劇《牡丹亭》中本的唱腔進行整理和作曲，完成了我們之間的首次合作。這次合作後，我有所領會，對古先生整理改編傳統崑劇劇目的行動和編劇風格，非常贊同，也非常欣賞。

傳統崑劇之中，有許多曲牌唱腔藝術精湛的優秀劇目，但都因為戲的篇幅太大，只保留傳唱了其中少量折子戲。古先生從事這項整理改編的重要工作，把篇幅龐大的傳奇劇本，濃縮為可供現代舞臺上演的整本戲。這樣便使得一些未在折子戲中傳唱的曲牌唱腔，也可重見天日。

在接受為《蝴蝶夢》整理曲譜和配樂作曲的邀請之後，我仔細閱讀了劇本，感覺到古先生對傳統非常尊重，去拙取精，多刪少改，盡量保留原作的神采。這和我在音樂創作上繼承傳統、發揚傳統的宗旨是完全一致的。就在這個思想指導下，我開始著手音樂工作。《蝴蝶夢》是由傳統戲改編過來的，原來

就有曲譜，因此不存在選擇套曲的問題。我的音樂工作共分三大部份：一、翻譯工尺譜，二、修改加工唱腔，三、配樂作曲。這三部份都有一個共同的關鍵重點，就是對傳統音樂了解研究的深淺程度，決定了音樂的成功與否。

翻譯工尺譜，看似簡單，其實不然。每人翻出來的曲子會有所不同。有順暢——怪異、婉轉——單調之分。甚至好聽、難聽的差異都可以很大。崑劇的曲牌音樂有嚴謹的規律，唱詞的平仄聲韻，以受吳語影響的中州音四聲形成腔格，南曲還分八聲陰陽，即：陽平、陰平、陽上、陰上、陽去、陰去、陽入、陰入八個字聲，根據其語勢的高低規律形成每個字聲特有的口法腔調，統稱為「四聲腔格」。前人總結崑曲南曲有十幾個腔格，後人掌握了規律，就可以派生更多的腔格出來。前人大量的崑曲曲牌都是遵循這個規律來填詞譜曲的。從古至今，崑劇的音樂資料是中國各劇種中保留得最完整、最系統和最豐富的。這當中有清代乾隆年間的《九宮大成南北詞宮譜》、《納書楹曲譜》等，還有近代的《集成曲譜》、《六也曲譜》、《粟廬曲譜》等。當時的曲家是收集了最好聽也最流行的曲子記錄下來，其中達到最高境界的首推清代曲家葉堂收編的《納書楹曲譜》，內含湯顯祖的《臨川四夢》（《牡丹亭》、《紫釵記》、《邯鄲夢》、《南柯記》）全譜。本來許多折子戲中的曲子流傳甚廣，深得人心，但是葉堂的記譜方式很

獨特，他不記頭末眼，即是4／4拍的節拍中只記錄了第1、3拍骨幹音，第2、4拍沒有記出來。當時葉堂以為度曲者懂得四聲腔格，有了二拍骨幹音，另外兩拍的音可以根據四聲腔格規律自由靈活的填進去。這種方法在當時當然行得通，但是年代久了，葉堂的這種便於讓度曲者發揮創造性的記譜方式，使得後人容易出現誤傳。4／4拍的譜子變成2／4拍。少了二拍的工尺譜，翻譯出來當然不會好聽而又怪異，甚至不像崑曲。就這樣，五百年前最好的精華就被誤認為「落後、陳舊、難聽」，就被「改革」了。我為這種現象深感悲傷。

幾年前，在杭州，我和古先生第一次合作為浙江崑劇團翻譯葉堂《納書楹曲譜》中《牡丹亭》部份的曲牌，覺得旋律委婉流暢，優美動聽。演出後，音樂受到觀眾和演員們的讚賞，相當成功，演出這部戲的演員們直到現在還一直把它當作教材到處傳唱。

《蝴蝶夢》原來也有本身的舞臺曲譜（見《集成曲譜》及《崑曲大全》等），我忠誠地把工尺譜翻譯出來，發現這部戲的曲牌音樂與眾不同，它不像《浣紗記》那樣有很多的宕三眼，而是節拍非常簡練，音調流暢，這在當時來講是屬於比較進步的音樂。由此可見，保留原來的風格面貌，令曲牌重現本來來神采的重要性就更為突出了。

工尺譜翻譯出來後，我逐字逐句地在原來基礎上加以「潤色」，即在簡單的骨幹音上循照回聲腔格規律旋律加花，當有些曲牌不能滿足導演和演員的要求時，我才不露痕跡地、慎重地修改。比如第三齣〈毀扇〉，莊周剛唱了一段散板【鬥鵪鶉】，緊接著又來一大段散板【紫花兒序】，大家都認為二大段散板連著唱把情緒唱散了，我就把【紫花兒序】改成上板的曲牌來寫，旋律不變，拍式變了，寫好後二段一起經導演和演員再三比較，最後決定用改過的上板【紫花兒序】，演唱後，效果果然比原來好。

在第七場的〈劈棺〉，莊周和田氏這二個人物的原來唱腔都太低沉，與舞臺情緒不符。我就把原來的音型提高幾度音調，而不動它的旋律。把莊周唱的「猛聽得三響斧」，改成散板高亢的唱出來，緊接田氏的二句「猛然見鬼遇妖魔，唬得人魂消膽破」也提高音調，以加快節奏唱出來，達到了劇情情緒的要求。

還有在全劇結尾處，需要有一段總結性的唱段，原來曲牌沒有，我就採用了第七齣同一套曲的曲牌〈毀扇〉。雖然這些唱腔都經過旋律的潤色、拍式的修改、節奏的變化甚至還包括新譜的曲音樂新譜一段唱腔。

但因為都嚴格遵循崑劇的傳統規律，所以全劇唱腔聽起來仍然與老曲牌有渾然一體、順暢純樸之感，而且又解決了排練中產生的曲不達意問題。

完成了唱腔後，就輪到給劇中規定情景配樂的工作了。過去老前輩給我們留下很多供配樂用的吹打

53

曲牌，有笛子主奏的日〔細吹〕，比如〔山坡羊〕、〔小開門〕、〔平沙落雁〕等；有嗩吶主奏的曰〔粗吹〕，比如〔一枝花〕、〔水龍吟〕、〔將軍令〕等；還有和鑼鼓打擊樂一起演奏的混牌子，比如〔風入松〕、〔急三槍〕、〔點絳唇〕等。這些吹打曲牌經幾百年流傳下來，已經形成一個系統，音樂形象很確切，劇種的風格特點很鮮明，是崑劇音樂中很寶貴的一部份，但可惜近年來不為人們重視。我寫崑劇、給電視劇配樂、寫器樂曲都曲盡其用，見適當的地方就配上傳統吹打曲牌，出來的音樂就顯得十分親切、純樸，以及民族氣息濃厚。在《蝴蝶夢》劇中，我在第四齣〈弔奠〉開場，老蝴蝶和小蝴蝶二人一段舞蹈時，採取了老戲裏專供舞蹈場面用的〔到春來〕曲牌稍作刪改後配上去，旋律很是優美動聽，配合二隻蝴蝶的舞蹈動作，顯得很貼切。四齣後面出現了幾次〔哭皇天〕曲牌，〔哭皇天〕是專供舞臺上祭奠式掃墓用的曲牌，原來應該是很沉重傷感的，但是這裏的劇情不僅僅是弔奠，還有莊周戲妻調笑的成份，我就在〔哭皇天〕每一樂句的尾部前加進幾個稍為跳躍的相同音型，然後再回到原樂句，使得音樂聽上去是原來的傳統〔哭皇天〕曲牌，但是又有所變化，很準確地體現了〈弔奠〉這場戲規定情景中的雙重意義。當遇上沒有適合的吹打曲牌來配規定情景時，我就會從同場戲的唱腔曲牌中，提煉情景中的雙重意義。當遇上沒有適合的吹打曲牌來配規定情景時，我就會從同場戲的唱腔曲牌中，提煉音樂因素來發展完成配樂。比如第二齣的〈搨墳〉，孝婦出場後有趕路和搨墳的規定情景，崑曲吹打曲

牌有許多行路的牌子，比如〔急三槍〕、〔風入松〕、〔六么令〕等，但用在年輕輕佻的孝婦身上不合

適，我就從孝婦出場時唱的〔步步嬌〕曲牌裏提取出曲牌的「主腔」，也可稱作「色彩音調」，幾個樂

逗發展延伸開來，形成一段活潑優美的配樂。莊周的配音也是用這種方法，他在第一、二、三齣的進出

場和全劇結尾時的唸白配音，都是從他本身的唱腔中衍變過來的。因為是出於同一曲牌的音調，所以這

場戲的音樂和唱腔肯定是和諧的。這是音樂創作中一種很好的手法，和我們以經常用「主題音樂」來寫

配音很不同，它能達到風格統一，避免了音樂與唱腔格格不入的缺點，尤其是傳統改編劇目必須具有純

樸而且強烈的音樂特點，使人一聽就知道這是崑劇。

對一個作曲家來說，給改編的傳統戲作曲，是檢驗其對傳統音樂知識掌握程度的好辦法，如果不達

到在傳統和現代之間出入自如、遊刃有餘，其成果是很難得到觀眾的共鳴和認可的。

為《蝴蝶夢》進行唱腔整理和配樂作曲的過程，給了我身心極大的愉悅，因為在翻譯、整理曲譜的

同時，也讓我看到多姿多彩的中國傳統文化。繼承傳統，從傳統中汲取營養，再用之於傳統以再現傳

統、發揚傳統，是我的目的。今天崑劇作為世界文化遺產已廣受關注，我能為保護、傳承傳統崑劇出一

分力，與大家共同耕耘，實在感到很欣慰，也感到榮幸。

【創作和演出】

崑劇寫意傳統的回歸

——二演《蝴蝶夢》的感想

目前，由於受到大環境的影響，崑劇定位還不明確，導致整個表演藝術水準下滑。如今的崑劇面貌，離作為「世界文化遺產」應要達到的高水準還有一段距離。我認為，崑劇真要作為世界文化遺產，首先應該講求「保護」。作為民族文化的象徵，崑劇自有其規格和尊嚴，不能隨便改動它本身的風格來迎合現代觀眾。近年來，一些所謂「大製作、大投入」，破壞了崑劇藝術的「寫意性」。崑劇幾百年來形成的特有表演手段，受到了極度摧殘，代之出現的盡都是在舞臺上繁瑣俗艷的佈景，甚至把舞臺整個裝置成一個樓閣，演員成了陪襯；音樂方面，規模龐大的上百人樂團伴奏，幾乎淹沒了作為崑劇主要伴奏樂器的板鼓和笛子，以及演員的演唱。其實，外國觀眾最欣賞的是我們獨有的文化、歷史和藝術觀，而這些東西正在受到我們自己的破壞。別人最欣賞的東西，恰恰被我們忽略了。

話劇演員以唸白作為主要表現手段，故此需要以道具、燈光等的烘托來營造氣氛。中國戲曲舞臺以

計鎮華

演員為核心，演員支配了整個舞臺。除了唸，還有唱、做、舞等豐富的手段，戲劇效果主要通過演員的表演來呈現。這是戲曲的特點和長處，卻被當代的戲曲舞臺遺棄了。那麼，我們還有什麼東西可以貢獻給世界的觀眾呢？

我認為，在今天觀看崑劇表演，不該盡是一種娛樂活動，而是對自身的民族歷史、傳統文化和表演藝術，進行一次鑒賞力的檢驗和審視。改編的《蝴蝶夢》提供了這樣一次機會。

在八十年代，我們排過《新蝴蝶夢》。這個本子有意探討莊子的哲學思想，把莊子作為一個哲學家的形象來塑造。這對我來說是比較抽象而難以把握的。這次改編的《蝴蝶夢》，恢復了原著從人性普遍現象出發的角度，把莊子作為一個普通男性來處理，演來得心應手。莊子仍保有他的哲學家身份，但他對妻子的種種心理反應，卻與一般男性無別。所不同者，經過夢中的一番波折，莊子對人生有超乎常人的領悟。

一人分飾二角，用了老生和小生兩種不同行當來表演莊子和楚王孫，在唱、唸方面出入於真嗓與假嗓之間，做方面也展現出不同的風儀態度，對一個演員來說是一種挑戰，也是一種樂趣。這種演法，我在《新蝴蝶夢》中已嘗試過了，這次又再得到實踐的機會，是我的演藝生涯中又一次美好的經歷。

一夢引得彩蝶飛

梁谷音

排演《蝴蝶夢》無功名之求，無轟動之欲，更無奪獎之志，只為崑曲可作之事。此劇用清代嚴鑄的劇本加以剪裁改編，為後輩留下一齣可學的傳統戲，為自己的晚秋尋找一些為崑曲可作之事。此劇用清代嚴鑄的劇本加以剪裁改編，為後輩留下一個小時完成，四個演員，八個角色，不需佈景，返璞歸真。

在《蝴蝶夢》中，我演孝婦與田氏，〈搧墳〉中孝婦應工六旦，一身素服，手執葵扇，花旦小碎步背朝觀眾上場，節奏明快，輕盈快速，好似一隻白色蝴蝶滿臺飛舞。她見了莊周，實話實說，無半點遮掩，單純土氣，幸莊子幫助她搧乾墳土，可以再嫁，告別之時，她那滿臉的笑容，滿心的興奮，高興的跳躍起來，此刻花旦的基本臺步——雀步、雲步、挪步，與她那激動的情緒融合在一起，歡跳著下場。

〈說親‧回話〉是一折崑曲經典傳統劇，是田氏的重頭戲，閨門旦行當，全身雪白，袖藏紅帕，甩出一道紅光猶如滿臺白雲中的一抹紅霞，色彩分明，漂亮之極。記得沈傳芷老師說過，前輩尤彩雲拿手戲〈說親〉，演到哪裏紅到哪裏。尤其那一曲〔錦纏道〕，纏綿嬌媚，把田氏見王孫後的思慕、愛戀，

春心波動的那種欲說難說、欲愛難愛的複雜心情表現得淋漓盡致。尤前輩演到哪裏，觀眾就跟到哪裏，一天演三個場子，觀眾也趕三個場子，可見尤老先生的魅力之大。

上世紀八十年代，我特地去杭州向姚傳薌老師學習〈說親・回話〉，姚老師那一雙勾人的丹鳳眼使人魂不守舍，姚老師講：「田氏若沒有一雙撩逗觀眾的眼睛，又怎能在臺上撩逗王孫？而〈說親〉的〈錦纏道〉是獨角唱段，眼前空空，但你要時刻覺得王孫就在你面前，滿眼的柔情，滿腔的愛戀，要把這心中的春意從頭到腳無處不是滿滿的溢出，讓觀眾猶如喝了一杯濃濃的葡萄酒那樣如癡如醉，你就成功了。」因此我每演〈說親・回話〉，眼前就出現姚老師那雙攝人魂魄的眼睛，記得姚老師所說的要讓觀眾喝一杯滿滿的醉人葡萄酒。

〈劈棺〉是最終的一齣，田氏從閨門旦已發展到刺殺旦，為了活著的戀人，她要去劈開死去丈夫的腦子，真可謂「勇氣十足」，是愛給予她力量！但當她真要一斧劈下之時，卻於心不忍，覺得對不起莊子，雙膝跪地前行，求莊子饒恕。但王孫的聲聲呼叫，使她不得不舉斧劈下。莊子驚起，原來是假戲真做，被人戲弄一場。田氏大徹大悟，人生如戲，悔恨交加，無地自容，自己用斧劈了天靈蓋，了卻殘生。莊子此時也一夢驚醒，深感情色如夢，不足牽掛，成道去矣！

演出的體會

劉異龍

二〇〇四年年底，我們在業務團長葉恆峰先生牽頭下，成立了《蝴蝶夢》排練班子，組成了「三老帶一少」，每個演員都要擔任兩個角色的表演任務，整個一齣大戲僅有四個演員，這也算是崑劇史上少有的先例。對於我們演員來講，這自然是吃力的工作，之後共排練廿天，便在上海與觀眾見面。

回想《蝴蝶夢》這個戲，我幼時學習，主要隨華傳浩先生學這戲，後來又隨王傳淞先生、姚傳薌先生學過，因此對此戲頗為熟悉。記得在上海戲校畢業公演時，我也陪華文漪同學演了四折：〈訪師〉、〈弔奠〉、〈說親〉、〈回話〉。那時體會十分浮淺，不可能有深層次的理解。直到後來演的戲多了，舞臺實踐也不斷增多，自己對各種人物的洞察、認識、熟悉，不由自主的展現在我的藝術道路上。常言道：「裝龍像龍、扮虎像虎」，尤其對我們丑、副行是非常重要的！為甚麼這樣講呢？主要是我們要扮演的人物實在太豐富了，在社會下層各式各樣的小人物如衙役、小偷、算命先生、老漁翁、老彩旦、公子哥、小官員……等，我的最大優勢就是我除傳字輩老師外還有京劇老師，進行了各個行當的跨越表

60

演。我在戲校學習時，就有機會陪俞振飛、言慧珠二位校長演出《販馬記》、《姑嫂比武》、《牆頭馬上》，陪梅蘭芳先生演《遊園驚夢》中的睡魔神。老生、小生、武生、花臉、老旦，我都學習過，因此我的表演程式也十分豐富，信手拈來便可使用，再加上語言上的天賦也幫了我不少忙，無論是蘇白、常熟白、揚州白、韻白、京白，我都能運用得得心應手。尤其值得一提的是我首先運用了川白，在崑劇史上丑、副都無此先例。我拿到《司馬相如》劇本時，從人物背景和故事發生地點作出分析，便決定「卓王孫」應唸川白，通過實踐，取得可喜的效果，為整部戲加強了喜劇色彩。之後排練《牡丹亭》，我擔任「石道姑」一角，當我看到她是「成都人氏」，我立即想到，還得用川白來體現人物。

這次排《蝴蝶夢》，我除了演老蝴蝶一角外，還要兼導演，這對我來講，也是首開先河。我認為這也是一件好事，對自己是一個鍛煉機會。其實自己過去在排演中也常給導演提一些建議，還往往得到採納。這次明確讓我擔當這任務，擔子雖然十分重，但幸好梁谷音、計鎮華二位都是有極高造詣的藝術家，一上臺便如魚得水，和人物完全溶合在一起，有些問題稍加指點就迎刃而解。小蝴蝶由侯哲扮演，他基本功紮實，嗓音好，善於表演，這次演來也分外搶眼。

創作、演出人員座談記錄

編者按：為了總結一下《蝴蝶夢》的演出經驗並探討崑劇的發展，我們舉行了一次座談會，邀請了上海崑劇團的領導和《蝴蝶夢》的創作、演出人員出席和發言。座談於二〇〇五年五月廿一日在上海崑劇團的會議室舉行，以下為座談的記錄。

創作及演出人員：

蔡正仁（蔡）　　上海崑劇團團長

葉恆峰（葉）　　上海崑劇團業務團長

古兆申（古）　　《蝴蝶夢》編劇

沈斌（沈）　　　《蝴蝶夢》導演

周雪華（周）　　《蝴蝶夢》作曲、配樂

梁谷音（梁）　　飾演《蝴蝶夢》中之田氏、孝婦

出席及提問：

記錄整理： 陳春苗

計鎮華（計）　飾演《蝴蝶夢》中之莊周、楚王孫

劉異龍（劉）　《蝴蝶夢》副導演並飾演蒼頭、老蝴蝶、幻化

侯哲（侯）　飾演《蝴蝶夢》中之書僮、小蝴蝶、骷髏
　　　　　香港中文大學香港亞太研究所名譽研究員

雷競璇（雷）　香港城市大學中國文化中心主任

鄭培凱（鄭）

古：上海崑劇團（以下簡稱上崑）在二〇〇四年製作了《蝴蝶夢》這個戲，在〇五年一月於上海蘭馨劇院首演，反應很熱烈，許多看過的朋友都喜歡。《蝴蝶夢》是一晚演完的整本戲，適應了現代劇場演出的時間要求，故事完整，通過改編帶入現代意識，引起當代觀眾的共鳴。用這種方式改編傳統整本戲，很值得繼續探索，對於繼承、發揚崑劇傳統也許會給我們帶來啟發。

此外，這個戲由幾位上崑的老藝術家擔綱，將他們的藝術經驗凝聚起來，也是件很有意義的工

【創作和演出】

作。目前上崑的演出有幾個不同的方向、不同的類型，觀眾的反應也不一。以往上崑也排演過像

《蝴蝶夢》這種路子的戲，如《爛柯山》、《玉簪記》等，不過可能是因為某段時間劇團編創的側

重點改變了，這種取向的路沒有走下去，非常可惜。我們召開這個座談會，除了將編創人員的參與

經驗與感想記錄下來，作為將來《蝴蝶夢》演出時提高藝術水平的參考外，並藉此總結由《爛柯

山》、《玉簪記》發展出來的創編路線，探索一下這條路能否及如何走下去。

傳統劇目的新處理

古：這次演出的《蝴蝶夢》，我是按《綴白裘》一書所收的折子戲來改編的，這些折子來自清代嚴鑄的

本子。曲牌、音樂則以《集成曲譜》、《崑曲大全》等所傳工尺譜為依據。舞臺上許多老蝴蝶和小

蝴蝶的「插科打諢」，都是劉異龍老師的二度創作，都能起到點題的作用，實在功不可沒。

說到劇本的改編，我們中國戲劇結構強調的是生、旦、淨、末、丑這樣一個腳色綜合制。這

是很好的傳統，所以我要求劇本中行當齊全。雖然我們這個戲只有四個演員，但行當都齊了。有

了齊全的行當，就算是一個題材較嚴肅、情節較簡單的戲，演起來也會色彩豐富，趣味橫生，好看耐看。

《綴白裘》的情節其實在謝國的本子裏已有，除了劈棺的情節。一直以來，謝國的本子很少在舞臺上演出，我想這很大程度與他的本子裏太熱衷於對莊子哲學，或者說是儒道合一觀念的發揮有關。他的本子裏對莊周和妻子作為一般男女、普通人的感情關切不深，所以觀眾往往不大接受。陳一球的本子我找不到，但我看過有關的劇情介紹，提到莊周和妻子之間對於生活上的追求不同。莊妻是個漂亮的女人，她對莊周是有期望的，她希望莊周能做大官，她能妻憑夫貴，活得風光。但是莊周卻一心求道，這不免使她失望，最終也導致夫妻不和。

所以我改編時，就加多了夫妻關係這方面的探討，使故事更有現實基礎。我加的不多，就是讓田氏有更多機會來說她的心底話。比如她出場時的自白，她與老蝴蝶說及對莊周與搧墳婦有染的懷疑，這些都表達了她對莊周的不滿。從另一方面，這也為莊周何以試妻提供了說明。莊周潛意識裏對田氏有愧，所以當他遇上搧墳婦後，便擔心田氏會對自己不忠，有所思因而有所夢。對於這個意念，我覺得還可以作修改以進一步完善。目前劇本給予莊周的發揮還不夠，如〈弔奠〉一折，演員

既是莊周又是王孫，要不斷出入於這兩個角色，心理是很複雜的，但現在本子未能很好提供機會讓他表現出來。可以在此落墨多一些，將莊周心態點明。當然由莊周自己來說不太好，也許可借助老蝴蝶。我編寫時不以莊子哲學為主題，而希望帶入現代思考，著眼於普通人的心態，寫莊周、田氏作為一個普通男人、普通女人的感情，並將之在舞臺上表達出來，這樣觀眾才會有更多的共鳴。

在這個劇本裏，原本〈劈棺〉一折的處理是比較不合理的，我曾跟梁谷音老師商量過是否保留這折戲。全按原有的來演，現代觀眾會難於接受：「莊周設局」、「田氏劈棺」畢竟都做得太過份了。後來梁老師給了個很好的主意，建議將整件事都寫成是莊周一夢。夢裏的事情就可以比較「過份」，何況這是莊周的夢，他的夢一來是幻化所導，二來也是緣於他本身對田氏的愧疚和猜疑，這就讓這個戲變得完整合理了。由此可見，其實傳統本子有時也有改動的必要，它並不是十全十美，問題不在於能不能改，而是能不能改得更好。

古先生的劇本寫男女關係寫得很透徹，給人很大的想像空間。

計：這套戲寫的其實不是莊子哲學，不過是借莊子來寫另一些東西。莊周是在「戲妻」，其實也是在戲弄自己，這是很悲哀的。對夫妻之情、人生意義的探討是人類永遠的主題，但永遠也是說不清的。

沈：若照原來的本子，這個戲是很難演的。以往演的時候，人物性格變來變去，一會如此，一會那般，找不到一條合理的脈絡給演員去理解人物，所以就會有疙瘩。而觀眾看起來也弄不清楚。看不懂的東西，永遠是有問題的。現在我們用「一場大夢」來解決一大堆說不清的問題，便避開了以往在創造人物時所遇上的疙瘩。另外，莊子本是個道學家，但古先生不寫莊周是哲學家，而是寫莊周人性化的一面，這樣一寫，人物就可信了。而人性是最能動人的，更容易引起觀眾的共鳴。

鄭：這個戲過去最流行的本子，該是京劇裏童芷苓演的《大劈棺》。這戲劇場效果很是誇張，當時也很轟動。後來因渲染色情、淫蕩之故，不符合當時社會所提倡的美好道德，最終被列為禁戲。古先生劇本就改了一些東西，包括將我們對傳統戲中指責女性淫蕩的觀點改了，而著重於點出男女關係的複雜性；另外，增加強調幻化夢中夢的主題，帶出對人生的思考和反省。這些改動是現代人思考問題的方式，也有文化反省的意識在裏頭。

古：這戲在許多劇種都曾演出過，但往往集中於《大劈棺》這部份。很少聽過有〈歎骷〉、〈搧墳〉這些情節，但恰恰這些部份會點出莊子對人生的思考。崑劇本子如謝國、嚴鑄的都有這些內容，由此可見崑劇文化意蘊的深厚。而我希望這個本子不只是《大劈棺》的情節，而是對人生作整體的、有

層次的探討，尤其是男女關係探討，諸如要如何處理個人理想和伴侶願望矛盾的問題。這些問題其實都是穿越古今的，是所有人都會面對的，但我會從當代觀眾的角度，去思考該如何安排故事。

劉：《蝴蝶夢》在民國初年經常演出，越劇、話劇也有這個戲，但是只有崑劇是有唱有做有唸，比其他劇種豐富。現在古先生的改編是為老本子發掘新感覺，劇中的田氏夫死即打算改嫁，甚至為救「新人」而劈棺，以前對她是持批判立場的，現在古先生的本子卻給予她更多的憐憫；而莊周只顧修道不理老婆，他懷疑老婆不忠也是可以理解的，這裏我們看他是著眼於一般男人心理甚於哲學家的角度。如今社會上的男女夫婦關係變了許多，不比以前要講嘶守終生，現代人甚至認為短暫的幸福也是種幸福。二十世紀末至今，人們的價值觀有很大的轉變，而從這改編本子上，我們的確可以看到許多今天值得思考的問題。

鄭：所以我認為這個戲不是復古。雖然從老本子裏吸引了不少元素，卻也帶進了現代性的思考。因為古今的關注點不同，所以劇本的著重點也有異。我想這也是現在復興崑劇、改編劇本時必須考慮的要點。

戲曲舞臺以演員為中心

雷：中國戲曲舞臺上原本是沒有導演的，老師們現在怎麼看導演這個身份？

劉：對！主演就是導演！

沈：我認為崑劇的特點是將文學、音樂等其他藝術落實到表演上。它不是純粹理念性的東西，也不是去賣弄舞美、燈光，它是一種文學性的表演藝術，通過演員唱、唸、做、舞將所有的東西表現出來。我的老師李紫貴先生便說過，戲曲導演要「死」在演員身上！一切都是為了塑造人物而努力，塑造得對了，能把戲裏的情感、思想表現出來，導演才有成就。

導演不光是在包裝上動腦筋，他的工作不是去「張揚」，不只是去強調聲、光、電，去用大道具。例如我們對莊周入夢、出夢的處理是很簡約的，但讓觀眾清楚明白就是了。導演進一步要發展的，是將原來本子中一些不足的地方補足。例如在不改變原有意思的情況下，把一些繞口的唸白改好；不改變曲牌，將唱腔音樂稍作調整以配合人物情緒；要懂得用傳統裏的東西來幫助演員把握好人物。其實崑劇的東西都在演員的口袋裏，我們能很好的把它們揉合在一起，就能達到很好的效果！戲

蔡：現在有些戲會請話劇導演來排，有些導演他們雖然嘴裏不說，可心裏其實是打著來「改造」崑曲的心思，要「提升」這個「落後」的劇種的藝術層次。但抱著這樣的心態來搞崑劇，必然產生矛盾。

鄭：現在舞臺上的表演，有許多是原先本子上並沒有清楚寫出來的，還有些後來老師們再加進去如「插科打諢」，這些東西是怎樣加入的呢？

沈：演出過程中，有時是「此時無聲勝有聲」。表演就是演員內心感情通過動作外化。劇本裏原來沒有的，通過形體的語匯可以表達出來。比如田氏將莊周帶回的攝墳之扇撕破，並用腳來踩壞它，這裏便有許多導演的「潛臺詞」在裏頭了！這些動作是劇本裏沒有的，但我們會根據對劇本內容的了

蔡：現在有些戲會請話劇導演不同，不是讓導演去指揮演員的演出，他不應要求演員一定要站在舞臺上的哪一個點，用光暗符號來代表某個含義等等。戲曲導演的二度創作，就是在排練過程中，不斷與演員商量、磨合，要怎樣達到最佳效果，扣緊劇本想表達的內容。演員則對角色做各自的創造，立足於傳統但也不會強行去遷就它。導演的存在是為演員展現藝術提供一個好的環境。我是演員出身，所以特別清楚這點。

如何排好一個崑劇，這不但是學術上要討論的問題，也關乎到劇種風格如何堅持的問題。

解，來創作「潛臺詞」。「情景中的語匯」能適當的將人物該有的感情外化，這就是戲！

有時我們也會加上「插科打諢」的白口。這不但加了喜劇效果，甚至有時還會帶出深一層的劇情。如老蝴蝶〈弔奠〉時初進門，田氏告知莊周已死一事，老蝴蝶便轉頭向觀眾說他「早就曉得哉」。這句劇本外的臺詞，其實不唸也就這樣過去了，但一唸效果就出來了。而在表達劇情的時候，加以技巧的表演，如骷髏行走時用上「矮子功」，原本站著演也行，但這就不能給予觀眾深刻的印象。所謂「無情不動人，無技不驚人」，這些劇本裏沒有的東西，有時有助於提醒觀眾要特別注意某些情節，起「點睛」的作用。這就能讓觀眾加深了解，讓觀眾進入看戲的情緒。

劉：崑劇的底蘊深厚，有許多方法幫演員去塑造人物。也只有熟悉傳統戲曲，特別是演員出身的導演，才更清楚傳統的重要性。傳承裏最重要的始終還是演員，演員有悟性、本領才能把老師教下來的東西融匯貫通。以往老生戲是很多的，現在老生戲少了，為何？傳字輩老師裏，鄭傳鑒老師是最好的老生了，他身段、扮相都很好，但就是沒嗓子，所以許多大本的老生戲都沒有傳下來。所以一個劇團要撐得起來，終究是要靠演員，有演員才有戲。

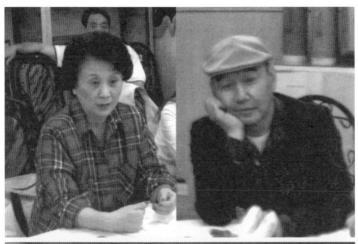

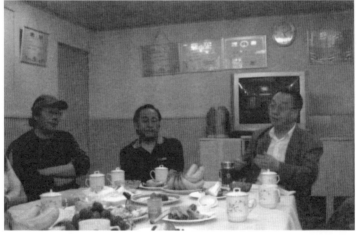

昆劇蝴蝶夢

上左：梁谷音。上右：計鎮華
下右起：蔡正仁、葉恆峰、劉福升

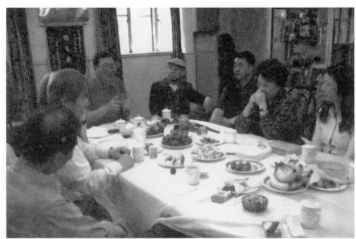

上右起：周雪華、梁谷音、劉異龍、鄭培凱
下左起：古兆申、雷競璇

立足傳統本位的創造

沈：這次《蝴蝶夢》的舞臺很乾淨，走的是傳統簡約的路綫。將觀眾的注意力集中在演員身上，更能給人回味的空間，好的藝術就是要讓人回味。如這次〈弔奠〉的安排，傳統戲裏已沒留下來了，劇本上的內容也就那麼幾行文字。但通過崑劇的表演手段，一支【桂枝香】唱出來時，有歌、有舞；有動、有靜；內心的、外化的都有，再加上風趣的「插科打諢」配合，有轉承、有起合，戲便都出來了。而且很有種「詩劇」的感覺，每個劇種都有它的個性，崑劇的文化性特別強。最近我在排淮劇，用的文本很高雅，但淮劇本身地方性很強，「土話」一講，跟文本就是配合不了。不像崑劇，它跟高雅的文本配合得很好。

計：這次的創作最可貴之處是我們的創演班子有一致的想法。從古先生的劇本定位開始，走的就是一個傳統的路子，導演、演員、音樂也都是從體現崑劇原有的魅力出發。而正因為我們有「大同」的基礎，整個創作都是在一個和諧愉快的氣氛下來進行的。

我看這個戲，就像我看《爛柯山》、《玉簪記》那樣的，都是傳統寫意的戲曲，用曲牌體，用

寫意舞臺。相比起上崑不少劇目上千萬的大製作，我們這次用的錢很少，觀眾的反應卻很好。當然我們也會對傳統再進行二度創作，如音樂是「活用」曲牌體來創作；在導演給予的框架下，演員有很大的自由度，根據自己的思考和傳統根底來發揮。當然這個戲還有進步的空間，一般演員到了我們這個層次，老實說，現在走出去，人家都會稱呼是個藝術家，但是我們這班演員就有個好處，反而不太喜歡聽表揚，愛聽不同的意見。

我最近都在做「夢」，從《蝴蝶夢》演到《邯鄲夢》，《邯鄲夢》講的是男女之情，《邯鄲夢》講名利之爭，最終都只是場夢，弄得人好像很消極，做人很累。不過同時也有另一種享受，演得很過癮，我想那是藝術的享受。不過，兩夢相比，我喜歡《蝴蝶夢》多些，它所追求的跟崑劇更接近。從開始學戲到現在，走了五十多年的崑曲路，走得也挺累的，如今才像是走對了路。崑劇就是要按原有規律來走，崑劇用曲牌體，便該用曲牌；崑劇是寫意風格，便該用寫意舞臺。好的崑劇怎麼說都不是用錢能打造出來的。

梁：我覺得《蝴蝶夢》之所以受到好評，最要緊的原因，是這個戲的方向對頭。以前我也經常排這些簡單的戲，就那麼幾個人，一間小房間，一臺戲也就排出來了。但是那個時候心裏卻是不舒服的，心

裏會問為何其他人總有大戲排演，而自己卻只能待在小房間裏，還總是暗地裏掉淚。但是在這樣的情況下，反而我的演出機會多了。因為小戲容易排，費用也少，如那時排《潘金蓮》也就只用了兩千多塊，沒有大包裝，容易「帶來帶去」，反而因禍得福。而且這也靠近崑劇的路子。以前是違心的來排小戲，現在卻排得一點不委屈，很痛快。另外，也因為這戲不是上崑的焦點劇目，排來沒有壓力，最為愉快。

這戲創編人員的思想統一，合作起來就很順暢。現在我就覺得崑劇的舞臺最好燈光別變來變去，舞美也不要搬上搬下，那天演《邯鄲夢》摸黑下臺其實真的很不方便。《蝴蝶夢》是改編自老的崑劇本子，導演意圖是要一桌兩椅的舞臺，以演員的演出為本體。這戲不為得獎，不為討好觀眾，就是按著崑劇的規矩，排出來很協調，很自然。現在一些新編劇，劇本編得好，文字也好，但就是覺得不是崑劇，演來也很感麻煩，我想主要是路子走錯了，而《蝴蝶夢》的路子該是崑劇最理想的一條了。

鄭：《蝴蝶夢》這戲的重點很清楚，我想每個戲要成功都得有重點。

計：〈說親〉、〈回話〉、〈弔奠〉便是《蝴蝶夢》這戲的肉，演員演來很過癮。以往演折子戲時便沒

有演整本的感覺好，前後情節配合起來，人物形象便更為完整。

梁：我現在總結出一條經驗，一臺戲裏最少得有兩折能單獨上演的折子，這個大戲才撐得起來。

不但演行當，更要演人物

鄭：這個戲由四個演員來扮演八個角色，看起來容易讓觀眾糊塗，但是到底用了什麼方法令人覺得這臺戲仍然是很乾淨而不混亂？

沈：演員表演功力的層次當然是個很要緊的因素。若是演員的層次不高，表演就有困難，但若他有這份功力，通過劇本提供的不同情景，人物不同的性情，演員就能夠將人物塑造得很自然。而且崑劇傳統有各種行當，運用不同的行當來演繹人物，角色間的分別便很清楚，這也有助於演員塑造人物特性。

古：比如莊子這個角色，是跨小生和老生兩個行當來演的。有了這個底子，就算不是特別出色的演員，只要他根據行當本身要求的造型、嗓音等來演出，就可以把角色基本形象塑造出來。

鄭：行當使塑造出來的人物有反差，使觀眾更能相信人物的真實性。

古：在《蝴蝶夢》裏，我覺得飾演莊周的難度最高。尤其在〈弔奠〉一場，計老師得出入於莊周與王孫這兩個角色之間。計老師一方面是要扮王孫來引誘田氏，另一方面卻要抽離到莊周的角度，擔心田氏真的對自己不忠，同時卻又希望她真的不忠，好讓自己能一心修道。這裏面的心理轉換該是非常複雜的。

計：傳統戲曲非常注重形式，當然形式不同於形式主義。小生和老生就各有各的形式規範，兩者從嗓音、形體動作來說都是有區別的，各有各的要求。而這些功夫是傳字輩老師傳下來的，我們現在就是模仿這套形式來演出。生、旦、淨、末、丑，每個行當各有一套形式。當年我若沒有跟周傳瑛老師學了兩年小生，如今可能就沒那麼容易把小生的部份演好。這也是我們一直強調基本功的重要，先要把形式的東西掌握好。而再進一步把形式通過內心來將之演活，從體現人物到體驗人物的心理，得把莊周假扮王孫的各個時候各個心理層次都演出來。

劉：其實演這個戲並不輕鬆。我演的老蝴蝶，經常要壓著嗓子說話，用嘶啞的聲線來塑造老頭子的形象。同樣一句「夫人啊！我佬佬……」若用正常的音色，就沒有老頭子的味道了。特別我的嗓子是比較亮的，現在壓著用嗓，可說是演一場，啞一場，很辛苦。

78

崑劇蝴蝶夢

計：當演到小生與老生的角色轉換時，也會遇上轉換嗓音的問題。這時便得特別注意，要用科學的方法來轉換發聲位置，不然就會壞了嗓子。

雷：我認為這套戲裏梁老師的角色是最有發揮餘地的，請梁老師談談您的看法吧！

梁：田氏和小寡婦的區別，在於小寡婦是天真活潑的，田氏畢竟是學者的夫人，還得舉止端莊。不過田氏在感情上也是比較單純的，不然也不會跟老蝴蝶講話時，將自己對王孫的傾慕講得那麼白，也不會那麼容易就愛上王孫。我認為田氏是普通的女子，莊周卻有著超前的意識，這便註定了兩人之間的悲劇。

這次的演出，雖然都是按傳統的形式來排，但是卻不是一成不變，有許多比傳統進步的地方。變化在於導演的思路，和演員對人物複雜性的體會。我們演出不能只是演行當，更要演人物。同樣是閨門旦，崔鶯鶯的線條便比杜麗娘要粗；《爛柯山》的崔氏，便很難說是哪個行當，她具有好幾個行當的特點，甚至連彩旦的成份都有。如今的演出經常都在強調要改革，該改的地方是演員要豐富人物的複雜性，加厚演出的底蘊，而不是弄些非曲牌音樂，話劇化之類的東西。

演員談表演

鄭：幾位老師在排戲過程中有沒有遇上甚麼困難？

計：演員的感覺是很奇怪的，一上紅地毯，表演的欲望便出來了，他有一種興奮感，也可說是種享受。當然，若有些戲讓人感覺不順暢，也影響演員的情緒，比如曲子的調門上不去。但這些該在排練的過程中排除掉了，成熟的演員一上臺就能很好的發揮。

本來這個戲裏頭一個很難的處理是〈劈棺〉這個環節。莊周設下一個局去引誘田氏，出棺後還要大義凜然的斥責田氏，這是很難自圓其說的。我們排過陳西汀的《新蝴蝶夢》，他在莊周出棺後安排他唱一大段〔折桂令〕，來解釋、表達歉意，但這麼殘酷的對待自己老婆，是怎麼也說不過去的。演員一遇上本子上不順的地方，也很難演得好。現在這個本子就可以順理成章的演出來。

梁：對於劇中人物，我倒覺得不是很難演。陳西汀的劇本寫田氏劈棺後還要為自己辯護，那就比較難，畢竟田氏是要取莊周的腦子為新情人作藥引，自辯起來是理不直、氣難壯的。但如今將整個故事改編成是莊周的一個夢，那一切就比較好辦了。夢中人物可以有一定的隨意性，夢裏可以誇張點，人

80

物受的束縛便解脫了，所以就能演得放開些。因為要為田氏辯護，所以陳本不演〈回話〉，只演〈說親〉。現在作夢境處理，〈回話〉就能放開來演了。雖說是夢，畢竟還是得為夢中的行為找出脈絡以供依循，所以將劇情寫成莊周一夢，就解決了許多老本子中的疙瘩。

以前童芷苓的演出，將田氏塑造成一個淫蕩女子。她一見王孫入門便從簾帳裏跳出來，這種演法倒也有統一的風格，它的舞臺色彩很濃烈，但是底蘊始終不厚。傳字輩老師也演過這戲，其中就用上了風騷旦和刀馬旦的演法，裏面也有好些特技動作，不過我現在是演不來了。現在的本子，有崑劇一貫深厚的文化底蘊：沒有那麼濃烈的劇場風格，但卻多了崑劇的色彩，一種「煙濛濛、雨濛濛、霧濛濛」的感覺。

古：侯哲這次跟幾位老師們合作，會不會緊張？

侯：緊張倒是不緊張，一起演出的幾位老師都是我的偶像，我心裏一直是很佩服他們的。作為這個戲的綠葉，來襯幾位老師這些紅花，我是希望為這個戲的成功多作點貢獻。我演這個戲，基本上都是聽導演和老師們的要求，盡量將自己所學到的功夫發揮出來。如比在〈歎骷〉一場，就用矮子功來表演；演小蝴蝶時，就盡量表現出小孩子天真活潑的一面，整天動來動去、東張西望。

沈：侯哲的基本功是挺紮實的，嗓子也好，特別是表演規範這點做得很好。當有演出需要時，他能從口袋裏把功夫拿出來。上崑的傳統都是通過老中青演員同臺演出來培養演員，青年演員也習慣了與老師一同上臺演出，現在排《蝴蝶夢》他就自然不會緊張，而且在舞臺上發揮得很出色。

梁：侯哲的丑是挺文氣的。

蔡：侯哲的基本功是不錯的，不過還有許多提高的餘地。現在他能夠將老師們、導演的要求很好的做到，就是還需要進一步提高，要有自己對人物的理解與創造。我們團裏現在除了對青年演員增強基本功的訓練外，也還要求他們在理論上進一步提升自己。

曲牌音樂的堅持

雷：崑曲音樂如何與舞臺演出很好的配合起來，如何加工組合，對於我們不太懂的行外人是一個很神秘的領域。《蝴蝶夢》的音樂做得很成功，讓人覺得很統一、貼切，周雪華老師能不能談談您如何構思這個音樂。

鄭：我也想問問周老師創作時，有沒有一貫的主題或是一個大概的音樂脈絡？有沒有用上原來老的曲譜，老曲譜上是否也有一貫主題的？您的創作與老曲譜是否沿續著一致的風格？

周：做這套戲的音樂，剛開始時梁老師給了我一個任務，就是要用傳統的曲牌來寫。其實這也是我自己多年來在音樂工作上的方向。一直以來，我都認為，現在許多音樂經已走到歧路上去了。在許多匯演比賽上看到的新戲，所用的音樂都已不是崑曲的音樂。若非事先已經知道，只聽音樂根本就聽不出上演的是甚麼劇種。說得好聽些，便是百花齊放，說得難聽些，是一片混亂。但是我一向要求自己要保持清醒，自己要走的是傳統的音樂路子，把崑劇傳統的好東西保存下來。梁老師的這個任務，正中我下懷。

我在這個戲裏，不是用什麼主旋律的概念來創造的。主題音樂只是創作的其中一種方法，但這並不代表所有的戲劇都要用這種方法。每個人物的出場都不同，不需要反覆出現主調。我的主題就是立足於崑曲本體，崑曲音樂套曲的調性、主腔已安排得很好，本身就有著一貫性在裏頭。而崑曲曲牌便有數千個，非常豐富，根據戲裏的情節，用不同的音樂來表達一點都不難，作得好不好只是視乎作曲者有沒有走進崑曲這個家門而已。懂得看工尺譜並不難，但要把老的曲譜翻譯出來卻未必

是每個人都能做到的。裏面有許多深一層的技術問題，例如作曲的人也同樣得懂字音的陰陽四聲，翻譯時便要令字聲與唱腔相合而不悖；而作曲者加入的小腔也不是隨便加的，崑曲音樂裏有些主腔是不能亂改的，以前跟古先生在浙江崑劇團合作搞《牡丹亭》時，我曾嘗試過改了一個音，但大家一聽就馬上覺得不對頭。崑曲曲譜上的音樂，是不能隨便動的，要有深厚的崑曲音樂底子才行。

而且作曲也必須配合每個戲不同的風格。《蝴蝶夢》該屬於當時社會的「時代劇」，它的音樂是比較簡練的，不像最傳統的《浣紗記》的那種風格，宕三眼都用得比較少。我在作曲時，就盡量保持這種簡練的風格。這戲裏我用的基本上都是原來曲譜裏的腔，再跟老師們商量配合一下，一經潤色，崑曲的味道便出來了。當然這裏也不全是依靠老本子，得按照劇情發展、人物該有的情緒，來作適當的調整。比如在〈劈棺〉一折，莊周醒來後與田氏的對唱，原來的本子是較低平的，但考慮到那時莊周的情緒比較激昂，便將這個調子提高了。不過這個調整始終是在同一個「血統」裏，怎麼也不能隨便跑離的。

在配樂方面，我認為崑劇的配樂該盡量沿用崑曲的吹打曲牌。曲牌音樂那麼豐富，每個戲都總會有適當的曲牌音樂來配搭。當然這也不是完全照搬，有時會經過挑選剪裁才可以用的。例如這戲

裏很多地方我用了〔哭皇天〕這個曲牌，從同一個曲牌裏，不同的曲中句作為開端，就能寫成許多

配樂。這既讓人有新鮮感，也聽得出其中的變化，卻也由於它們都是來自同一個曲牌，都有著統一

的風格。又如在〔蝴蝶舞〕處用的〔到春來〕，它原本是舞蹈曲牌，我稍為改動，用在這裏也很適

合。像這樣的改動，既跟傳統相結合，也體現出作曲者的功力。

古：我對〈搗墳〉裏小寡婦出場的那段配樂印象很深，用一個快節奏的音樂配合小寡婦細密的圓場碎步

效果很好，周老師在那段戲用的是什麼曲牌？

周：這段音樂我是從〔步步嬌〕裏提取出來的。如果在現有的配樂裏暫時找不到適當的配樂，我就會從

唱腔音樂裏提取，來發展成配樂。這種做法也使得配樂能夠很好的融合到整體的風格裏。

雷：周老師譜的七折戲都是按照老曲本來改的嗎？

計：以前的曲譜都很簡單。比如《納書楹曲譜》便只點了板，沒有小腔的。我們現在唱的一些曲子，跟

傳字輩老師們唱的時候也有點分別了。比如在莊周歸家時唱的原本是散板曲，周雪華現在就把它改

成了上板曲，旋律不變，板式變了，這也是根據人物的情緒對老本子進行調整。

周：原來的曲譜都是很簡單的，裏面潤色的東西相對少，所以潤腔是一定得添加的。另外在戲的尾聲，

劉：周雪華寫曲下很大功夫。我們排戲，她就拿著劇本來參與，打音樂的腹稿，跟著演出找作曲的感覺。

鄭：不知道是否所有新編的戲，演員也會跟作曲者一起商量？

計：按照一般排戲的經驗，劇本一出來便會交給作曲去譜寫音樂。編導會先將一些要求跟作曲商量好，待曲子一出來，就再跟演員對，會具體到某個字某個腔的安排，作互動的討論，這是每個戲都應該有的創作過程。

雷：剛才聽周老師說音樂，我們便知道崑曲音樂的遺產非常豐富，那是否還需要搬一些非崑曲的東西進去？

鄭：現在有些戲，整天就聽到一些像越劇音樂的東西，又有大提琴，都很刺耳；還有每到一些演出高潮時，就喜歡來段交響樂式「轟」一聲的大合奏。我就很奇怪為何一定要這樣來表達？就是從一個普通觀眾的角度來看，這些都很不舒服。

周：過去我也聽過一些論調，說曲牌音樂是落後的東西。其實往往是他們沒有走進裏面，只停留在門外。

劉：那些人是搞音樂的，不是搞崑曲的！

周：其實往往是他們沒有走進裏面，這路子我們以前也嘗試走過，但經多年實踐下來，有了一定的文化

有一段曲子是新寫的，所以要為它譜曲，用的曲牌也是老曲牌，然後我再加入一些潤腔。

86

修養，對傳統文化有了更深的認識，崑曲音樂就是我們中華民族的文化精髓，今天更應該利用各種機會去保護和發揚它。

配樂概念的西化

蔡：現在是一個劇本出來，碰到的第一個問題就是譜曲，即由誰來配樂。由於崑曲以往並沒有一個自己的「配器家」，所以找人來配是件很麻煩的事。像雪華這種崑曲基礎紮實的人編出來的就很有崑曲的味道，比如她能從〔步步嬌〕的唱腔裏提取配樂，懂得從傳統裏取經。但如果我請了一個即使很有名氣的搞音樂的人來配樂，他弄出來的東西，味道就不一樣。有時他們抱的心態，就是覺得曲牌音樂是落後的，有什麼好聽呢？！他們是要來改造崑曲的！

現在很多戲不只是用大提琴，連大倍司也經常用了。我其實也很不喜歡用大提琴，不過現在好像每個戲都得用上，所以也不得不讓步了。不過我真的很難接受大倍司！一件樂器如果用得好，當然就效果會好，但也不只是這個問題。比如我們唱宕三眼時，一出現那很低沉的「哼哼」，真是很

合不來。以前俞振飛老師是連二胡都覺得不適合的，那時候我是想不通為何俞老反對。不過現在想經已非常普遍了，也沒辦法了。

想是有道理的，人聲和二胡的聲音其實差別不是很大，用二胡來伴奏的確挺干擾的。不過現在二胡

鄭：這使我想起我朋友中有個畫水墨畫的，他現在也強調水墨畫也要有油畫的厚度。但是水墨畫怎麼會有油畫的厚度呢？所以他就用些很奇怪的方法來弄，那也不一定是對不對的問題，但就是很奇怪！

我反對的不是配樂是否屬於西方樂器，而是樂器是否適合。我們的中樂在中高音方面是沒問題的，但是低音部的樂器厚度的確不夠。但是否只能用大提琴和大倍司來解決呢？可惜我一直都找不到其他的替代樂器，所以一到爭執時，我也就得妥協了。

古：其實這裏涉及到一個基本問題：低音部的伴奏這概念，本身就是從西方交響樂來的，中國的伴奏音樂卻從來沒有這種概念。不同民族有不同的審美觀，而這也必然影響到他們所追求的藝術形式。中國的審美跟西方的審美很不一樣，這不僅體現在作曲上，也包括其他的藝術如書畫。我們的藝術是綫條性的藝術，跟西方強調平面的、立體的概念很不同。西方的音樂，特別是交響樂，有一種音牆的概念，所以它要求每個音部都要有足夠的厚度，用和聲的辦法來構成這堵牆，再以這堵牆來構

88

成一個立體的建築。但是中國音樂卻是一種綫條的音樂，講的是流水行雲式的靈動。比如三弦之所以重要，是因為它有很強的線條感，而同樣我們人聲演唱也講究線條。樂器的聲音與人聲應該很不同，但卻彼此很和諧，也不會影響到對方，因為我們的審美觀是「和而不同」。我們又說：「絲不如竹，竹不如肉」。在崑曲音樂裏，樂器的地位是附屬的，人聲的演唱始終是最主要的。

蔡：如果在搞複奏時用大提琴、大倍司那也就算了，但是在齊奏時來用真的很難接受。上次看了北崑的幾個折子戲，樂器很少，一把笛子、一把笙、一把二胡，再就是一把大提琴。一齊奏，那把大提琴的聲音便非常突出。戲曲是聽演員演唱的，樂隊終究是伴奏而非演奏，這個主次關係是不能隨便的。其實配樂未能妥當處理也不只是上崑才有的問題，所有的劇團都有這個現象。我覺得，真的該好好探討一下崑曲音樂的最佳組合應該是怎樣的。

鄭：現在我們整天在強調多元，我倒不是認為只有老曲子才是唯一的表達方式，但也絕不是將西方的概念加到傳統裏就是好。有一個現象我是很擔心的，現在研究音樂的人基本上都是搞西方音樂，搞中國音樂的人少，搞崑曲音樂的人就更少了。一旦這方面的人才少了，代表這種藝術觀點的聲音就難於發表出來，一定是投入多的那方佔據藝術發展的主導地位。那些搞西方音樂的人講的話不是沒有

【創作和演出】

道理，但那是另外的道理，周老師剛才說的要走進家門那點就很重要。我們就是要從崑曲本身的基礎上再發掘新的東西。現在看一些戲就整天讓我聯想到歌劇，這不是說一定就是不好，但就是讓人感到不舒服。

古：不過我覺得如果還沒有充份展開討論，就先有了崑曲的伴奏需要低音部這樣一個前提，那是非常不合理的。

劉：話說回來，當時周傳瑛和王傳淞老師流落江湖時，音樂是很簡單的。就板鼓、笛子、小鑼、三弦，也能把戲演下來。不如我們現在就做個試驗：一種用傳統音樂伴奏方式；另一種就加上大提琴、大倍司；然後請些專家們來聽、來評價。但這裏有個問題，是他們木必懂崑曲！

周：他們會說那個有低音部的好！（眾笑）

上崑會有更多的《蝴蝶夢》

古：我最後想請蔡正仁老師和葉恆峰老師兩位談談，您們作為上崑的團長，如何看待這個戲。

蔡：我覺得這個戲能將崑曲傳統的特點發揮出來。首先，傳統戲特別注重演員的主導作用，通過演員將戲帶給觀眾，讓觀眾覺得好看。現在有些新編的戲往往就是讓觀眾去看聲、光、電的舞臺效果，而不是通過演員來抓緊觀眾。所以要是這戲換了其他演員，可能就沒這麼好看。第二點，這戲也對我們如何看待崑曲的傳統本體藝術給了啟示。除了傳統的東西，這個戲還帶有許多現代意識，將傳統和現代結合是做得比較好的。第三點，我們這班老演員只是用了一段很短的時間，便把這戲給排出來，說明他們還是有著很強的創造力。除了侯哲，他們的年紀雖然都已在六十歲以上了，但在舞臺上仍然煥發著青春氣息，很有光彩。

對這種能在崑劇傳統本體特色的基礎上，有著現代意識，也受到觀眾歡迎的戲，上崑一定要多排。

而這個戲要傳承下去也是毫無問題的，不像現在有些戲排了出來能否傳得下去還是個疑問。

葉：這個戲給我的感覺就是很純！從劇本、表演、音樂到舞美都是很純的崑劇味道。就好像我們這次在臺上搭建的古戲臺，用來排這個戲很適合。雖然搭建這個古戲臺用了不少錢，但是最大的好處是能無限次再用，許多戲都能用同一個戲臺。現在許多戲的道具就是只能用一次，而且效果也不見得好。

這個戲很有韻味，它沒有受到外來的干擾，可說是原汁原味的崑曲，但同時也有新意體現在其

中。比如唱腔上便作了許多潤色，演員在演出的處理上也更有深度，這個戲內心的東西多，沒有功力是演不了的。有些以前沒看過崑劇的青年觀眾都覺得很好看，而且不少觀眾、專家都覺得這戲愈看愈有味道。這種感覺在許多傳統戲裏都有，現在的新編戲倒很少有耐看的。

古：作為《蝴蝶夢》的編創人員之一，這部戲能夠使我們的老演員們演得高興，我也非常高興。有些人會覺得任何沒有承傳的戲，被重新排出來，其實也不過是假古董。對於這點，我很不贊同，比如〈弔奠〉這場，解放以來是很少演的，但現在我們經過導演和演員們把它捏出來，排得很好，很豐富，許多人看過都非常喜歡。而這一折其實是承傳了我們崑劇藝術規律性的東西。若能把崑劇的規律承傳下來，我相信無論是新還是舊的戲都能夠排得很好。而要做好這些工作，也就只有要我們的國寶也就是一批對崑劇有深入了解的、六十多歲的老演員們才能做得到。以往上崑的《爛柯山》、《玉簪記》走的都是這個很好的路子，剛才聽蔡老師說這樣的戲上崑以後還會多排，實在是件令人很感欣慰的事。

丙 【觀賞與詮釋】

看崑劇《蝴蝶夢》憶舊

沈鑒治

從香港中文大學香港亞太研究所雷競璇兄處獲悉由古兆申兄整理改編的崑劇《蝴蝶夢》已經由上海崑劇團演出，並且承惠下劇本及錄像光碟，使我身在海外仍能分享吟誦之樂及視聽之娛，幸何如之。在拜讀劇本和觀賞演出之餘，不但頗有感觸，而且勾起了不少回憶，謹草蕪文，希方家正之。

崑劇《蝴蝶夢》源出明代傳奇，當初如何演出，後來又如何流傳，由於這個劇種在一九三○年代已告式微，今人已難知究竟，所以它居然能於今天重現舞臺，確屬難能可貴。從演出錄像所見，全劇共有〈歎骷〉、〈搧墳〉、〈毀扇〉、〈弔奠〉、〈說親〉、〈回話〉及〈劈棺〉七場，故事性非常完整；四位演員分飾八個角色，個個表演出色，尤其計鎮華分飾不同行當的莊周（老生）和楚國王孫（小生），更不得不為之擊節讚賞。我覺得整理和改編劇本已經是一件極難的事，而唱腔整理和作曲更是難上加難，因為崑曲的唱腔雖然離不開傳統的曲牌，但是和京劇的西皮二簧等有限的旋律變化相比，卻有大小巫之別。但是，把散佚的劇本重新搬上舞臺，最艱巨的工作卻是場面調度，它不但關係到整個演出的戲

94

劇效果，而且涉及崑劇最具特色的表演方式，即配合每一句唱詞甚至個別字眼的身段、表情、眼神、水袖等的舞蹈動作。崑劇在這裏又比京劇更難，一來是崑劇表演程式的繁複度較京劇為甚，二來是京劇在一九三〇到一九四〇年代正值全盛時期，老一輩的藝人們有的甚至在當年曾有演出的經驗，但是崑劇在那個時代已趨於淘汰，即使現在還在世的崑劇老一輩藝人，或許也沒有見過失傳劇目的演出。考慮到這些因素，這次崑劇《蝴蝶夢》的重現舞臺，真是一個了不起的成就，值得戲曲藝術愛好者們歡欣鼓舞，更應當讓大家向臺前的演出者和幕後的辛勤工作者們致最高的敬意！

我不知道以前崑劇《蝴蝶夢》是怎樣演法的，只曾聽到先父說，他年輕時曾看過梆子的版本，十分精彩，而且扮演旦角的演員都踩蹺，在〈搧墳〉和〈劈棺〉中都表演了卓越的蹺工。余生也晚，只看到少數和京劇同臺演出的梆子戲，但是不包括《蝴蝶夢》。然而，我有幸在一九三〇和一九四〇年代經常觀看京劇，而後一個年代正是「劈紡」花旦大出風頭、《蝴蝶夢‧大劈棺》和《紡棉花》風靡觀眾的時代，因此，各種版本的京劇《蝴蝶夢‧大劈棺》看了不少。現在不妨略記所憶，或者可供今天崑劇《蝴蝶夢》的工作人員和觀眾們茶餘飯後的談助。

京劇《蝴蝶夢‧大劈棺》雖然主要以京劇的排場和唱腔演出，但是莊周一角間中也有唱崑腔甚至梆

子的。以崑腔為主的，我所知而看到的只有名武生張翼鵬（蓋叫天長子，以演《西遊記》著名，崑劇傳字輩曾向他學習《雅觀樓》），他於一九四五年之前在上海二馬路大舞臺曾於一個星期日演過一次日場。

當時差不多每一個劇團都要演這個賣座的劇目，張翼鵬雖是武生掛頭牌而以猴戲見長，也不得不順應潮流而搬演這個劇目。由於他非常喜歡崑曲，曾經貼演失傳了好久的《鐵冠圖》中的〈別母・亂箭〉而獲內外行一致好評，所以他的莊周自始至終都唱崑腔，但是其他角色則唱京劇的西皮和二簧，而田氏在〈思春〉一場也和別人一樣唱「南梆子」。張翼鵬的《蝴蝶夢・大劈棺》與所有京劇版本不同的有兩點：

其一是他有一場〈化蝶〉，化成蝴蝶的莊周穿了一件有翅膀蝶的服裝表演了一段舞蹈式的武功；還有是在最後的〈劈棺〉中，當田氏用斧頭劈開棺木時，莊周從置在桌子上的破棺中翻了一個「臺漫」（即側身翻一個空心跟斗落地）到舞臺中央，使這一場高潮分外「火爆」。雖然我相信這種表演方式是張翼鵬所獨創，但是既合劇情，又有突出的舞臺效果，使我在六十多年後的今天仍舊記憶猶新。

至於旦角田氏的表演，當年各位京劇演員都大同小異，突出她在莊周亡故後的春情難禁，而在〈思春〉一場中通過唱和做加以誇張渲染以迎合觀眾。按京劇花旦的這種表演也有一套特定的程式，所以《蝴蝶夢・大劈棺》中的唱腔和表演方式套用了《戰宛城》中鄒氏的表演。不過這齣京劇的主要特色還

在於旦角〈劈棺〉後的跌撲表演，當田氏發覺莊周從棺中出現時，反身從桌子上翻下，連著一個高高的「屁股坐子」，而莊周責罵她時，她要在地下翻一連串的「烏龍絞柱」，翻遍全臺，最後舉斧自殺。這個排場也和《戰宛城》中的鄒氏被張繡刺殺時、《翠屏山》中潘巧雲以及《武松殺嫂》中潘金蓮被殺前的表演程式相同，據知是源自梆子。當年的花旦如小翠花和「劈紡」名旦吳素秋、童芷苓等個個都有這一套基本功，每次表演「烏龍絞柱」必然贏得滿場彩聲。我還記得當時以梅派見長的言慧珠也曾經演出這兩個劇目，唱做和跌撲都屬一流，〈劈棺〉一場連翻二十多個「烏龍絞柱」，有人說是向童芷苓挑戰；但是她的老師梅蘭芳聽說這個徒弟演「劈紡」而表示不悅，於是言慧珠就不再演這兩齣戲了。但是為了賣座，她貼演了老戲《戲迷傳》來與別人的《紡棉花》打對臺，其中也有表演各種不同唱腔的機會，還模仿乃父言菊朋的《讓徐州》，但這已是題外話了，不必贅述。

《蝴蝶夢・大劈棺》的另一個叫座因素是丑角飾演的二百五。所謂二百五是莊周死去後放在靈堂上的紙紮童男童女中的童男，當〈弔奠〉一場開始時，兩個由真人扮演的紙紮童男童女都由檢場抱出來放在靈堂靈臺兩旁的椅子上，而此時莊周又現身來看妻子田氏為自己佈置的靈堂。童女沒有什麼戲，但是童男經莊周點化後，會說話、作揖和走路，莊周用扇子搧一下，他就動一動，在後面的一場戲中還會撲

【觀賞與詮釋】

蝴蝶。如果我沒有記錯的話，上海初演這齣戲時飾演二百五的是來自北京的名丑曹四庚，他的表演轟動了劇壇，連不看京劇的人也要去見識見識這個二百五。北京的名角到上海演出後就回去了，但是《蝴蝶夢・大劈棺》這齣戲卻在上海大行其道，而南方名丑劉斌崑就以擅演此角而使二百五成為他的專利。他在撲蝶一場中手執紙扇，雙腿僵直，在鑼聲中追撲蝴蝶，撲到後徐徐打開扇子，而蝴蝶卻飛走了，那個木無表情中的表情，令人叫絕。按這位劉斌崑文武雙全、崑亂不擋，藝術造詣極高，他的拿手名劇是《水滸記》中的〈活捉〉，說是的閻惜姣被宋江殺死後，她的鬼魂去把情人張文遠活捉到陰間相聚。這齣戲全部以崑腔演出，還要講蘇白（崑劇《蝴蝶夢》中的丑角也講蘇白，這是崑劇的傳統），在最後張文遠死去後，由檢場二人抬起「屍體」下場時，劉斌崑必定漏一下「鐵板橋」功夫，即由二人抬起頭腳，但是他全身筆挺，表示人死後身體已經僵硬。我們都知道上海崑劇團的《蝴蝶夢》中扮演蒼頭和幻化的劉異龍在〈活捉〉中也有這個功夫，如果崑劇《蝴蝶夢》也有二百五這個角色的話，由他來飾演一定非常精彩了。

不過，原版的崑劇《蝴蝶夢》是否有二百五這個角色，卻非我所知，就我有限的見聞是大概沒有，目前的演出本中可不可以加進去，或者是一個可以商榷的問題。同樣，田氏在崑劇中是由五旦（即小旦

或閨門旦）擔任的，也有由刺殺旦（即小旦兼跌撲者）飾演的，但是，以前崑劇演〈劈棺〉時是否要表演刺殺旦所必備的跌撲翻騰功夫，也有待考查。在胡忌、劉致中合著的《崑劇發展史》（一九八九年中國戲劇出版社，北京）中有一張由崑劇傳字輩演員組成的「仙霓社」於一九三四年九月十日演出的戲單，那天夜場演出的主要劇目就是全本《蝴蝶夢》，共十一折，包括〈歎骷〉、〈搧墳〉、〈歸家〉、〈收扇〉、〈脫殼〉、〈訪師〉、〈弔奠〉、〈說親〉、〈回話〉、〈成親〉和〈劈棺〉，基本上和此次古兆申兄的整理本相同。但是演員方面卻有十五位，由鄭傳鑑飾莊周，而田氏則由朱傳茗（五旦）、劉傳蘅（刺殺旦）二人分飾，這個「分工」意味著什麼，不便蠡測，可惜傳字輩老藝術家大多凋謝，不容易找到答案了。

以上是記憶中的京劇《蝴蝶夢・大劈棺》的一鱗半爪，這齣京劇因為被認為迷信和誨淫而早已絕跡舞臺，其實其中頗含哲理，但是這個哲理是莊周因為蝴蝶一夢而看破紅塵，還是反映封建禮教的可怕，那就見仁見智了。無論如何，崑劇《蝴蝶夢》能夠重現舞臺，總是值得欣喜的大事，我希望它不但可以為崑劇的重生和普及增加動力，還可以在戲劇的演化甚至莊子哲學思想的研究方面作出貢獻。

疑幻似真 遊戲一場

——初看上海崑劇團新編劇《蝴蝶夢》

張麗真

提起舞臺上的《蝴蝶夢》，人們自然會想起京劇《大劈棺》和常演的崑劇折子戲〈說親．回話〉。上海崑劇團演出的新編整本劇《蝴蝶夢》，帶引觀眾探索劇作的旨趣，體驗欣賞整本戲的滿足，讓人對《蝴蝶夢》有新的領會。新編本與明代謝國本在旨趣上的分別，是後者側重莊子學說的闡述，而新編本則接近清代嚴鑄的版本，著墨於尋常百姓對夫妻關係與生死榮辱的認知。新編本以嚴本的〈歎骷〉、〈搧墳〉、〈毀扇〉、〈弔奠〉、〈說親〉、〈回話〉、〈劈棺〉七齣為基礎，串連成整本戲，把劇本的旨趣，透過尋常百姓的男女之情、生死之結來解析。劇中情節人事雖荒誕不經，奇詭怪異，但一切皆由「入夢」展開，以「出夢」收結，令人容易接受。由「幻化」佈置夢境、「骷髏」引出莊周對生死的疑惑、「老、小蝴蝶」串就駭世的人事行徑；莊周、田氏、楚王孫、孝婦等人敷演俗世的男女情欲，戲情高潮迭起，而結局彷彿在觀眾意料之中，但又似在想像之外，戲劇效果強烈，立意引人遐思。

崑劇蝴蝶夢

100

死亡從來就是人們喜歡用以驗證生命的方式。有人以死亡探知生命的存在和價值，從而肯定生命；

有人以死亡來驗證生命的虛無，從而說明不須我執。劇中骷髏前身的「已死」，孝婦丈夫的「真死」，

莊周夢中的「假死」，全都可說是編者用以驗證生命的手段；生不如死，抑是死不如生，劇中人各有解

說，觀眾自有體會。而劇中莊周的思想行為，是否與他的歷史形象相符，已不重要，他只是編者用以

解析生死的工具而已。新編本中，「幻化」一出場便開宗明義，道破故事原委。他說：「莊周好學上青

霄，洞察人間已數遭，功名利祿皆看破，兒女情長實難拋。在下幻化是也。莊周他學道多年，名滿天

下，雖則看破名利，怎奈他家有美貌嬌妻，實難割捨。待我速速點化於他，斷了這場孽緣，助他早日成

道也。」沒有懸念，所有情節的發展只是編者立意的鋪演而已。因之，一切不合常理的情節，都只在夢

中出現，在幻境中發生。觀眾對寡婦搧墳、莊周試妻、田氏劈棺等情節，都可以理解為編者解析生死的

手法，雖然荒誕，卻順乎自然。觀眾不會質疑劇中人種種乖悖人倫的所為，也不會因人性陰暗面的袒露

而感到震慄不安。劇中人的種種思想行為，無疑使觀眾在思想上不斷受衝擊，從而產生自我檢驗的意

識。與其說編者以這齣劇向觀眾解析生死，不如說讓觀眾在欣賞精彩的舞臺表演之餘，下意識地勾引出

自我對生死的認知，並且重新檢視。觀眾可以這樣理解：莊子試妻乃由「幻化」主導，莊子的所作所

101

為，只不過是受點化的必然過程，而結果早已在「幻化」的掌握之中。莊子雖在夢中，仍有主觀意識，並能自主行為，那麼，他之所以試妻，又只能說是因骷髏的牽引，借此悟道而已。無論如何，觀眾的角度，就是看莊子如何解開生死結，如何徹悟，而沒有人會懷疑他最終能否得道。正因如此，整個戲便是一場已知結果的實驗！孝婦摳墳、王孫弔奠、蝴蝶說親、田氏劈棺種種，就是解析生死的實驗程序。

戲劇的脈絡，由生、死、真、假這四個成份交纏而成。第一齣〈歎骷〉，骷髏在莊周入夢後現身，與他辯證「生不如死」，告訴他若要解開生死結，便待摳墳孝婦的出現。接著的〈摳墳〉，孝婦這個「真實」人物的思想行為，把俗世的「死不如生」，通過摳墳的行動體現出來。她在亡夫屍骨未寒、墳土尚濕之際，為急於改嫁而摳墳，所作的辯解是：「三綱五常，本是文人口頭禪。婦人青春幾何，追求一家一主，於理何虧？」她認為自己追求男女情欲之樂，好好享受「生」，是合乎情理的，所謂「夫妻之義」，已隨著丈夫的「死」而再無意義了。她得莊周之助，終於摳乾墳土，離去前以摳墳的扇子酬謝，這使莊周猛然想起家中嬌妻，是否如孝婦一樣，自己一歸塵土便會改嫁呢？夫妻恩情，是真是假，還得自行驗證。劇情發展至此，編者已將戲劇旨趣從求索生死之道的層面降至探知凡夫俗子的夫妻情義；而莊子試妻的行動，卻又是他用作驗證生死之道的手段。真實的人間情，虛幻的生死結，使劇場氣氛變得

複雜而又詭異。田氏的毀扇，把戲劇虛幻的色彩回歸現實。「常言道一婦一夫，一馬一鞍……忠臣不侍二君，烈女不更二夫。這樣事莫說三五載，就是一生一世，我也守得住的」，她對莊周立下這樣的婚姻宣言。她對搧墳孝婦的不齒，對婚姻忠貞的表態，暫時安穩了觀眾的心。試問現實中的恩愛夫妻，又怎會苟同孝婦的寡情薄義呢？然而，即使田氏大義凜然地表明心跡，莊子還未能釋疑。他在這齣戲結尾時說：「分明是撞入煙花九里山，擺下一座迷魂寨」，又提醒了觀眾：夢未造完，好戲還在後頭！接下來的〈弔奠〉，老蝴蝶、小蝴蝶一出，正好把觀眾拉回幻境中去。他們奉莊周之命，幻化成蒼頭、書僮模樣，隨著莊周變成的楚王孫去拜祭莊周。二人在楚王孫、田氏中間調弄穿插，使田氏一步步墮入莊周的圈套。莊周靈前，俊美的楚王孫施展渾身解數，使夫喪在身的田氏神魂顛倒、意亂情迷；蒼頭和書僮，在兩人中間，彷似穿花蝴蝶，作浪興風。〈說親‧回話〉中的田氏，已陷溺在突然出現的誘惑中，不能自拔。分明是自己方寸盡失，卻說莊周不端在先，不惜撕破臉皮，請蒼頭代她求親。對莊周的信誓言猶在耳，她竟理直氣壯地說：「我明朝得遂東風，駕那些二個一鞍一馬。莊子休啊，把往日恩情都做了浪淘沙。」此時此刻，鞍雖還是此鞍，只是馬已非彼馬了。這個實驗是殘酷的，但田氏面對的考驗還未結束，莊周要進一步把她推向欲望的深淵，要她萬劫不復、永不超生。他假扮的楚王孫，在成親之日，

【觀賞與詮釋】

佯作頭痛病發作，誘使她開棺取莊周的腦醫病。〈劈棺〉中的田氏已失去常性，為遂改嫁之願，攜斧前去劈棺取腦，情景令人驚心動魄，真假難分。田氏的狠絕令人心寒，大妻情義的脆弱教人慨歎。然而，這時的田氏，應該受到唾罵，還是應該得到憐憫？她對莊周的屢屢試探，是否應該全盤接受，一人承受罪孽？利斧一揮，莊子破棺而出，他步步進逼質問田氏，最終使她羞憤自盡。莊周夢醒，只道「歎紅塵，白雲蒼狗在須臾，看萬古，大夢總相似」，拋下凡塵俗世，飄然而去。這時「幻化」出場，以「莊周夢已醒，孽緣已了清。此夢是真也是假，此夢是假也是真。列位看官，多謝光臨，茶餘飯後，隨便聊聊，善哉！善哉！」作結，疑幻似真，原來竟是遊戲一場。這是蝴蝶的遊戲，莊周的遊戲，還是編者的遊戲？觀眾自有答案。

實驗要做得可觀而富深度，取決於表演的手段。抽象意念的表達，在傳統的崑劇舞臺上如魚得水；簡潔的舞臺視覺經營，包括佈景、道具、燈光、服裝等，使戲劇意韻有充足的著墨空間。在劇中，幾位演員把崑劇的表演特色發揮得淋漓盡致，戲味十足。梁谷音一人扮演孝婦和田氏，盡演做工造詣。塑造人物方面，她發揮了旦角家門不同行當的表演特色。在〈搧墳〉中，孝婦的表演以貼旦應工，明快的唱腔，跳脫的身段，鮮活地刻劃了急於改嫁的情態。〈毀扇〉中田氏以正旦應工，深沉肅靜，正氣凜然的

表演特色，突顯了個性的端正剛烈。在〈弔奠〉、〈說親〉、〈回話〉中的田氏，改應貼旦，以繁多而誇張的身段描繪人物的寡情、慕色；至於〈劈棺〉中的田氏則以刺殺旦應工，殺氣騰騰的跌撲身段，激越高亢的唱腔，使戲劇產生令人驚心動魄的效果。梁谷音塑造了孝婦的形象，同時又將田氏的剛烈堅貞、情難自禁以至絕情棄義的心理變化，層次分明地表達出來，舉手投足，不時挑動觀眾情緒。計鎮華扮演深沉多疑的莊子、佞巧狡黠的楚王孫，前者以老生應工，後者以雉尾生應工，與孝婦、田氏間的迎就、矛盾、衝突，疑幻疑真，使戲劇暗湧頻生。劉異龍和侯哲的老、小蝴蝶的表演，則發揮了丑行的功能，彷彿在舞臺上代替編者嘻笑怒罵，令人開懷。他們在〈弔奠〉出場時模仿蝴蝶飛舞的一段雙人舞，充份發揮了崑劇丑角表演身段的優美。楚王孫挑動田氏前，老蝴蝶插了一句「唱格是〔桂枝香〕」，更是神來之筆。抒情委婉是〔桂枝香〕這曲牌的特色，這插白意味著楚王孫正要以柔情蜜意，引誘田氏跌入陷阱，熟悉崑曲曲牌的觀眾對此不禁會心微笑，也加強了戲劇的文學意味。

從結構來看，七齣戲的編排流暢自然。可是，就首演綵排的一場來看，戲劇的節奏有時稍嫌過急，難以即時引發觀眾對戲劇旨意的深思。作為一個晚上演完的整本戲，因時間所限，雖然不能每齣都以折子戲的要求來鋪展，極盡深刻細膩，但也須給觀眾足夠的思考空間。在這個劇中，若每一齣戲都能以一

兩支主曲突出情節主題，會更能幫助觀眾進入劇情。〈弔奠〉中楚王孫、田氏的兩支〔桂枝香〕，〈說親〉中田氏唱的〔錦纏道〕，都起了上述的作用，在舞臺上營造出濃厚的氣氛。然而，其他幾齣由於唸白頗多，曲牌又常被插白割斷，戲劇效果因而打了折扣。劇情最令人驚心動魄的〈劈棺〉，田氏只唱第一支〔泣顏回〕，接著便是繁重的身段表演，莊子破棺而出逼問田氏一番後，只唱〔煞尾〕作結，整齣戲給人的感覺，是表演重心在於劈棺的過程，若作為折子戲，這個處理是有其道理的；但以整本戲的最後一齣來說，總結劇作旨趣的力量則稍嫌不足。破棺而出的莊周，如能接唱一段〔石榴花〕，自述由「死」復「生」的驚覺，一方面能營造戲劇節奏的張弛對比，同時可加強戲劇的寓言和文學意味，給觀眾更深刻的體會。

演員的唱唸，無疑是到家的，正宗規範的唱腔設計，乾淨俐落的伴奏音樂，令人聽得舒服。給人帶來驚喜的，是一向演老生的計鎮華，這次除了以老生應工飾莊子，大演老生唱腔外，又以雉尾生應工扮楚王孫，以小官生唱腔，唱了〔駐馬聽〕、〔桂枝香〕兩支旋律優美的曲子，真假嗓結合自然，情感掌握恰到好處，雖然偶然有一兩個字的過腔仍帶著老生唱腔的味道，但大致來說，效果是理想的。這劇各齣有的全用南曲，如〈歎骷〉、〈說親〉，有的全用北曲，如〈毀扇〉，也有南北合套如〈搧墳〉、〈弔

莫〉、〈回話〉、〈劈棺〉，因是之故，演員對字音須格外留神，一不小心，便會犯了南曲唱北字、北曲唱南字的毛病。例如經常在南曲中出現的「不」、「一」，演員有時忘記唱入聲，〈歡骷〉〈一江風〉中的「白骨」二字，也唱了北音。北曲中有時又混入了普通話語音，例如〈回話〉〈水仙子〉中的「錯」、「莫」，〈喜遷鶯〉的「卻」字，都沒有以蕭毫韻收音，「問」字出口唱了清音；一些字切音也不夠清晰，例如歸回韻的「為」、「誰」、「纍」，貴同韻的「容」、「濃」、「鬆」等，或字腹太短促，或介音不清晰，致令崑味打了折扣。至於〈毀扇〉〈煞尾〉「擺下一座迷魂寨」的「寨」字屬陽去聲字，因為沒有唱豁腔，便類陰去聲了。

劇情關節的唸白，也有可斟酌處。其一是「幻化」出場時唸的「莊子好學上青霄，洞察人間已數遭」這兩句，據《集成曲譜》，原為「當年急急上青霄，查察人間已幾遭」，本來是「幻化」的自況，此處變了述說莊子，令人困惑。〈�981墳〉中孝婦出場句「輕移蓮步荒郊走，紈扇遮前後」，就描述孝婦急步上墳的情態來說，「輕移蓮步」對人物情緒、形態的呼應不夠貼切，反而《集成曲譜》的「為記盟言播間走，忐忑瞻前後」，更能突出孝婦一方面要遵守對亡夫的盟誓，另一方面又怕被人看見自己為求早日另適他人而搧墳的的處境和心情。此外，這齣戲的曲、白雖然都用「紈扇」，但在演出中，孝婦所執的

卻是葵扇。個人認為，用葵扇較配合劇中人的身份氣質和行事目的。無論如何，為統一曲、白與道具的選擇，二者實須作取捨，以避免出現手執葵扇，口中卻道執扇的矛盾場面。

劇本經整理後，立意與原作無疑已是不同，唯此劇雖述古人的事，所陳卻是與今人無異之情，戲味濃郁，因而感人。編者將故事情節編排集中於莊子試妻悟道的經過，刪去其他旁支人物，例如惠施、觀音、鬼神等，使戲劇主線更清晰明確。最重要的，是新編本仍沿用原有曲文、唱腔音樂，使整個表演能散發濃厚的文學意味。這個版本令人感到編者特別重視劇本文學和舞臺表演的相互關係，這種整理方式具有建設性，是以舞臺表演的再創造重現劇本文學的內涵，這也是崑劇《蝴蝶夢》改編方向上的可貴之處。

編者按：文中所述〈劈棺〉一折只有田氏唱一支〔泣顏回〕和莊子唱〔煞尾〕，是上海崑劇團排演的最早版本，後來有所增添，加上了莊子唱〔石榴花〕、田氏再唱〔泣顏回〕和莊子唱〔喜春來〕。

108

莊生曉夢迷蝴蝶

——蝴蝶夢的文化想像

鄭培凱

一

莊周夢蝶的故事，由來已久，本來是比較簡單的，即是《莊子·齊物論》中說莊周夢到蝴蝶，醒來之後，不知道是莊周夢到蝴蝶，還是蝴蝶夢到了莊周。令人感到迷惘的是生命在消逝，又難以明確辨知此身究竟是在真實世界還是幻夢之中？這裏有兩層令人迷惑不安的意識動向：一是世界的真幻，是真還是夢？二是時間的流逝，不論真幻，生命都朝著死亡行進。因此，莊周夢蝶給人帶來的聯想，是生死問題，是生命意義的問題，是怎麼活的問題，也是如何可以超越生死的問題。

李商隱的《錦瑟》詩，一向被人當作恍惚迷離之作，解人雖多，卻眾說紛紜，全無共識。其頸聯就是：「莊生曉夢迷蝴蝶，望帝春心托杜鵑」，讓人愈讀愈覺得撲朔迷離，不知所指。有人說是懷人，有人說是詠瑟（還假托蘇軾說是「適怨清和」），有人說是自傷，莫衷一是。錢鍾書引何焯《義門讀書記》，

【觀賞與詮釋】

109

指出何焯初喜「代序說」是恰當的，因為李商隱在詩中說的就是總結詩歌創作的想像過程。何焯後來卻因李商隱詩集的「宋本舊次」非詩人手定，而轉向「悼亡說」，遭錢鍾書諷刺，說是「捨甜挑而覓醋李」。

其實，何焯捨棄本來說得順當的代序說，轉而主張「悼亡」，並不僅止於版本學上的考慮，還因為「莊生句取義於鼓盆也」，是由於莊生夢蝶讓他聯想到了莊生鼓盆的故事。此一聯想被錢鍾書斥為「無理取鬧」，是從超越時空的邏輯推理角度批判，而是說，何焯讀到「莊生曉夢迷蝴蝶」，立時就會想到莊周妻死鼓盆而歌，恐怕不止是熟讀《莊子》所致，而是因為他生活在清初，當時的小說戲曲及筆記隨札敘述莊周故事，已經把莊周夢蝶、莊周鼓盆，以及其他相關材料，整合成一個前後連貫的完整敘述體了。

因此，李商隱一句「莊生曉夢迷蝴蝶」，在清初引起的聯想，恐怕不止由「鼓盆」而「悼亡」，還會讓人想到其他的莊周寓言故事，並由此連繫到人世間一切情緣如幻、人生如夢等思考。就解釋李商隱的詩句而言，何焯的聯想或許有點「無理取鬧」，但就明末清初的流行風氣而言，提到莊生夢蝶就想到莊生鼓盆，想到莊生喪妻，大概要算是相當自然的意識流，不足為怪，也無可厚非的。

莊周故事的大幅度發展，是在元明期間戲曲小說盛行之時，取材於《莊子》，整合了與莊周相關的

昆劇蝴蝶夢

110

情節，加以戲劇化的敘述，逐漸累積而成。元雜劇中的《鼓盆歌莊子歎骷髏》，就源自《莊子・至樂》中的鼓盆與歎骷髏段落，現僅餘殘折，但可由劇目及曲文得知，主題是勘破生死，對世間的榮華富貴及妻小恩愛視作浮雲，不受世間情的牽溺。到了明末馮夢龍編的《警世通言》，第二卷〈莊子休鼓盆成大道〉，故事情節就更為轉折生動了，從夢蝶到歎骷只是開端，接著就加入了〈搧墳〉、〈毀扇〉、〈弔奠〉、〈說親〉、〈回話〉、〈劈棺〉這些不見於《莊子》書中的情節，最後以鼓盆為歌作結。

馮夢龍在這篇話本呈現的故事架構，為後來戲曲舞臺演出的《蝴蝶夢》，提供了基本的脈絡，一直影響到近代。

馮夢龍的〈莊子休鼓盆成大道〉，在主題意識上特別強調了世俗婦女侈談節烈，其實心口不一。把看透了婦女水性楊花，作為參破真假、脫離生死迷途的轉捩，甚至在結尾鼓盆而歌，最後還吟了一首歪詩：「你死我必埋，我死你必嫁。我若真個死，一場大笑話！」這與《莊子》本來的化蝶、鼓盆原義有相當的差距，與「莊生曉夢迷蝴蝶」所引發的迷離詩情也不相同，拋棄了原來惑於死生真幻的思考，變成蔑視女性情慾的道德教化劇了。不過，馮夢龍的話本因為戲劇性強，故事有聲動性，在明末清初頗為流行，一脈相承，成了《蝴蝶夢》的主流呈現方式。

崑曲《蝴蝶夢》，在明末清初曾有謝國及陳一球的兩個本子。但在舞臺演出成功，一直流傳到現在的是清初嚴鑄（或説是無名氏）的本子，故事架構基本與馮夢龍的話本相同。目前上海崑劇團演出的新編《蝴蝶夢》，經古兆申改編，也在情節鋪展上循著這個流行的演出本。

從現代人的思維角度來看，《蝴蝶夢》流行演出本的最大問題是男權中心與歧視女性。這問題雖然源自馮夢龍的小説，卻在流行演出本隨著時代及花部改編而變本加厲。最嚴重的是地方戲對色情淫蕩情節的誇大渲染，民國期間風行的《大劈棺》即是一例。其改編的戲詞俚俗不堪，主題意識更集中在田氏水性楊花、心口不一。例如，莊周回家，説見到婦人搧墳之事，田氏自我矜誇了一番，説到自己一定會立志守節：

二

　　（旦）哎，先生倘若不幸，為妻與你守節立志。（生）你不能。（旦）我一定。（生）我全不信。（旦）為妻情願對天盟誓。（生）你盟誓，我方放心。（旦）哎，先生。（唱倒板）與先生，對坐在，二堂以上。（白）先生。（生）哽。（旦）哎，先生。（生）無量佛。（旦）哦

哦。（唱慢板）聽為妻，把此話，細對你言。倘若是先生亡故了，我總要守節立志賢。若有三心並二意，（生白）怎麼樣？（旦唱）準備天打，（生）怎樣吓？（旦唱）五雷轟。（生白）哦哦。（唱原板）一見田氏盟誓願，倒叫莊生喜心間。回頭再把我妻叫，你與我到後面打茶羹。（旦唱）我在此處莫久站，去到後面打茶羹。（下）（生唱原板）一見田氏他去了，倒叫莊子暗思量。（白）哎吓，且住。我看田氏眉來眼去，不像守節立志的樣兒。待我假死廳前，看這賤人，怎樣與我守節立志。

演到戲的末尾劈棺一段，莊生從棺中坐起，大罵田氏：

（撲水蛾）罵聲田氏大不該，大不該。不該板斧來劈棺，來劈棺。不是貧道躲的快，險些砍破了天靈蓋。（旦）田氏作什麼來了？（生）與你守節立志來了。

這樣的俚俗戲詞，固然充滿了野語村言，聞之可以發人一笑，但同時也呈現了莊周從頭就鄙夷田氏的心態，並故意設下圈套讓她出醜。換一個角度來看，就會覺得田氏很可憐，在編劇者無限誇張地鋪演她淫蕩性格之下，暗藏著古代婦女壓抑扭曲的情欲，一旦把嚴密防範的禮教閘門打開一個小缺口，鬱積的情欲就如山洪爆發，泛濫成災。而戲裏的莊周從頭就知道這場災禍的後果，卻故意設下圈套，誘人入

罪，事後又拋下田氏不管，自己看破凡塵，修道去了，未免是把自己的超脫建立在別人的痛苦之上。

黃裳在《舊戲新談》書中有一篇〈蝴蝶夢〉，即是觀賞了《大劈棺》所引發的思索。他一方面批評此戲為「惡俗」，而上海的都市男女卻喜歡看，是「一種瘋狂的變態色情的表露」。另一方面，他又認為這齣戲若能揭去色情聳動的呈演，其內涵卻是「舊戲中值得驕傲的一朵奇花」，因為「在舊戲中能達到如此水準的心理分析與哲理擾入者，這是絕無僅有的一齣。」

黃裳的說法是很有見地的，因為《大劈棺》的演出雖然惡俗，但原來的蝴蝶夢故事內涵還是有哲理的。其實，莊子試妻故事要顯示的俗世情緣真幻問題，與莎士比亞《暴風雨》有異曲同工之效。《蝴蝶夢》中的莊周是個追求智慧的有道之士，其悲天憫人之情懷，應當比《暴風雨》中的公爵普羅斯帕羅更有過之。他進行了一個「殘酷的實驗」，目的是為了自我提升與度化世人（包括田氏），而非不負責任的暴露田氏的黑暗面、玩弄田氏身不由主的泛濫情慾，讓世人恥笑她，留給世人一個猥褻不堪的淫婦形象。

京劇《大劈棺》的演出歷史，是值得吾人反思的。人人都知道這是齣壞戲，是「淫戲」，但人人都去看，還說好看。這就值得深入分析，而不能像黃裳那樣點到為止，欲語還休。

《大劈棺》吸引觀眾，有顯隱兩個層面。顯的是其演出的「灑」，以灑狗血的放肆浪蕩來媚俗，讓觀眾感到刺激過癮，這主要在演出的技巧與噱頭安排上。戲演到劈棺一場，莊周突然從棺中坐起，田氏驚從桌上翻下，隨著一個邊式的「屁股坐子」，是一連串的「烏龍絞柱」，以揭示戲劇的高潮，反映田氏驚恐的場面。從顯示演員技巧與功力的角度來看，這個場景要看真功夫，看能翻滾多少個「烏龍絞柱」，因此而有「烏龍十八翻」或「烏龍十八絞」的說法，關鍵是多多益善，引來觀眾的鬨堂叫好。此外，《大劈棺》的演出還安排了一個二百五的噱頭，即是買回一個伴守靈堂的紙紮童男，由真人扮演，莊周從旁施法，便如傀儡般作啞劇式表演，一牽一動。否則呆若木雞，可以延續十多分鐘，引起觀眾無窮的好奇與興趣。然而，這類浮誇媚俗的表演，並不能掩蓋劇情的蒼白。

說到《大劈棺》劇情的蒼白，就涉及了此劇「隱」的部份。《蝴蝶夢》故事的內涵豐富，主要有兩個方面，一是傳統社會婦女情欲的壓制以及女性情欲迸發之後與社會道德軌範的衝突，二是人生真實的體驗，經過時間的淘汰，顯得虛幻，以至要探究生命是否有超越現世的意義。《蝴蝶夢》蘊涵的深刻意義，與莎士比亞《暴風雨》及幾種悲劇有類似之處，都觸及了人生意義與造化弄人的處境。莎劇偉大之處，在於悲劇主角認清自己的弱點之時，承擔起道德責任，即使是怨天尤人，也保持了做人的尊嚴。

《蝴蝶夢》故事雖然有點討巧，以莊周看破世塵作為超越（也即是迴避）的轉機，保持了有道之士的尊嚴，但田氏的尊嚴卻沒有清楚的著落。

《大劈棺》吸引人的「隱」的方面，即在於《蝴蝶夢》故事背後蘊涵有如此強烈的寓意。然而，呈現得如此蒼白，只看到女性情欲的壓抑，盡情戲弄與侮辱不說，打翻在地，還要踏上一隻腳，讓它永世不得翻身，實在是惡俗不堪。

三

近來由古兆申改編、上海崑劇團演出的《蝴蝶夢》，在主題意識上重新探討此劇深沉的內涵，與京劇《大劈棺》那種灑狗血媚俗的路子完全不同，值得激賞。

新編《蝴蝶夢》路數不同於《大劈棺》，最主要的原因，還是因為崑曲的舞臺演出本從來就沒有為了媚俗而大灑狗血，還保存了隱含在劇本中的兩重深刻內涵，可以重新開始，以彰顯《莊子》探索人生意義的哲理。根據清代中葉崑曲選本，如《綴白裘》、《六也曲譜》、《集成曲譜》的著錄，《蝴蝶夢》

的舞臺演出本包括了：〈歎骷〉、〈搧墳〉、〈毀扇〉（即〈歸家〉）（即〈成親〉）、〈劈棺〉、〈病幻〉（即〈脫殼〉）、〈弔孝〉（即〈弔奠〉）、〈說親〉、〈回話〉、〈做親〉等九折。基本上就是嚴鑄根據馮夢龍話本鋪衍出來的情節，對生死問題、人生意義問題，不像《大劈棺》那樣幾乎完全摒除不理。

根據陸萼庭的研究（見《崑劇演出史稿》），清末蘇州四大崑班在上海約半個世紀的舞臺實踐中，《蝴蝶夢》在舞臺上演出的折子，基本與乾隆年間相同。《蘇州戲曲志》記載清末民初以來的演出狀況，是這樣說的：

延至清末民初，蘇州全福班演出時，也增添了〈收扇〉、〈訪師〉，合計十一折。二十年代初，吳義生、沈斌泉、尤彩雲又將此十一折悉數授於崑劇傳習所學生，即稱《全本蝴蝶夢》，於民國十五年（一九二六）十月十六日首演於上海新世界。爾後，又成為新樂府、仙霓社崑班的常演劇目。民國二十四年五月十二日，仙霓社在蘇州公演時，由施傳鎮飾莊子休，朱傳茗飾田氏（演〈劈棺〉）時改由四旦劉傳蘅應行。須在桌上用「硬僵屍」著地，難度頗大），趙傳珺飾楚王孫，王傳淞飾老蝴蝶（蒼頭），華傳浩飾小蝴蝶（書僮）。中華人民共和國建立後，被列為禁戲，一度不再演出。後來〈說親〉、〈回話〉兩折已恢復演出，張繼青、尹繼梅等均曾演過。

這段記載清楚告訴我們，《蝴蝶夢》的崑曲演出傳承，從乾隆年間一直到現在，基本上沒有斷過。崑劇傳習所的「傳」字輩都學過也演過此戲，並傳授給下一代。目前由計鎮華、梁谷音、劉異龍演出的身段程式，都其來有自，是地地道道的「口述與非物質人類文化遺產」。

古兆申改編的《蝴蝶夢》，基本上率由舊章，但有所突出，有所強調，做了相當有意義的改編實驗。第一，他強調了《蝴蝶夢》整個情節都是夢，是由仙人幻化安排的一場莊子戲妻，不是莊子本人捉弄自己的妻子。如此，就使得這場「殘酷的實驗」不是男性捉弄女性，要看女性情欲泛濫出醜的惡作劇，而是莊周與田氏同受人生處境撥弄的一場「度化過程」。如此，在〈劈棺〉一場結尾，不是莊子看到田氏「謀殺親夫」的醜態，而是噩夢一場的醒悟，包含有自我的愧疚與承擔。不過，這個改編的架構雖好，卻像是附加上的，還有待再做潤色，以期全劇內在肌理都符合外在結構。

第二，新編《蝴蝶夢》對〈歎骷〉一場十分著意，呈顯了生死真幻的主題，使觀眾明確感受此劇的哲理層次。莊周與骷髏的對答見於《莊子‧至樂》，其意是順天地自然之道，齊生死而自適，對死亡不必存有恐懼。然而，在戲劇的演出，徹底的哲理超脫未免矯情，也缺少戲劇化。因此，骷髏與莊周對唱的兩段〔解三醒〕，倒能以生動的文學想像及戲劇化的呈演，深化生死意義的思考。骷髏唱：

俺也曾為功名勤勞執掌，為兒孫積下萬廪千箱。俺也曾珠圍翠繞在銷金帳，俺也曾為家業曉夜思量，俺也曾忘餐廢寢，寫不盡千年帳。做了一枕黃粱夢一場。

莊周唱：

聽說罷，令人淒愴，這言詞果不荒唐。臭皮囊暫借為人樣，碎紛紛把骨殖包藏，憑你經文緯武，拜了公侯相，少不得死後同登白骨場。〔骷髏兒，〕承你開迷惘，怎能得個跳出輪迴，方免無常。

這兩段唱詞令人立時聯想到《哈姆雷特》第五幕第一景，哈姆雷特看到挖墳人扔出一個個骷髏，不禁想到骷髏生前可能是大官，也可能是能言善辯的律師，也可能是大地主，也可能高貴如亞歷山大，不管生前如何顯赫，死後還是白骨一堆。這一段也讓人想到湯顯祖《邯鄲記》第三十齣〔合仙〕，眾仙依次責問盧生的六支〔浪淘沙〕曲，以及《紅樓夢》自此脫胎的〈好了歌〉。總之，新編《蝴蝶夢》以〈歡骷〉開場，緊接著幻化撒下的一場天羅地網生死大夢，清楚點明了全劇的哲理層面。

第三，編導極其明智地減少了演員人數，以一人飾多角的方式，呈演了夢中有夢的不同世界的真幻多變情況。劇中莊周及楚王孫由計鎮華飾演，兼挑老生及小生兩個家門；搧墳孝婦及田氏由梁谷音飾

演，跨貼旦、閨門旦、刺殺旦；幻化、老蝴蝶、蒼頭由劉異龍飾演；骷髏、小蝴蝶、書僮由侯哲飾演。

如此安排，不僅精減了演員，而且突出了生死意義與婦女情欲處境的荒誕性，讓人醒悟世俗追求與道德戒律的無謂。導演以傳統舞臺形式，演出了一場極富現代實驗劇特性的荒誕劇，讓人不由不想到貝克特《等待果陀》的演出。

我們一直期待著崑曲的革新與發展，既能保存傳統又有創新風格，既能延續前人創造的獨特藝術形式，又能探索現代人思考的生命處境。新編《蝴蝶夢》正是循著這個脈絡改編的。

這本戲的結尾是莊周夢醒，原來劈棺是場夢，莊周化身是場夢，連莊周假死都是夢，莊周意圖試妻也是夢。到頭來人生一場大夢，全戲一場大夢，觀眾夢醒，莊周夢覺。夢覺之後呢？戲完了，沒說，還是回到了李商隱那句眾說紛紜的詩句：莊生曉夢迷蝴蝶。

男性的恐懼

中國戲曲裏，沒有哪一齣可以像《蝴蝶夢》一樣，把男人的恐懼寫得這麼淋漓盡致的罷？上海崑劇團古兆申新編的版本，簡練的七場戲抽絲剝繭一層一層往裏挖，專向痛處努力進攻，大有非把最脆嫩的「百合心」掏出來示眾不罷休之勢。令人啼笑皆非的是戲名如此艷麗——清心直說的《莊子試妻》顯然更切題，甚至《大劈棺》，血淋淋得來也有種真人不說假話的氣派，教觀眾在散戲的時候沒得埋怨。

這個男人作了整晚的夢，顛七倒八的，條條大道卻直通羅馬，揭露的是他對戴綠帽的焦慮。首先在郊野看見個「春意逗心頭」的小寡婦，出盡九牛二虎之力在搧一座新墳。他覺得奇怪，不免上前探問。原來丈夫屍骨未寒，未亡人就已經春心蕩漾，只因答應過趕投胎的墳土未乾絕不再婚，故此「逐日來搧，以期速乾，便可早日改嫁」。寡可以不守，諾言卻不能不守——其中的荒誕，稍具幽默感的夢者大概馬上笑醒了，然而我們這位名喚莊周的男主角卻認為「這婦人雖則無情，倒也直言」，不但見義勇為捋起衣袖助她完成心願，還立即想起自己家中的嬌妻來。當然是心裏有鬼，否則青天白日見到個風流寡婦歡天喜地趕搭下一班車，怎麼就疑心妻子也是車上的乘客？

邁克

恐怕是一種長期的犯罪感在作祟。他「好學老子虛玄之道，看破榮華，隱跡山林，終日尋仙訪道，一去短則數月，長則半載」，這是他幻想中不滿婚姻狀況的太太田氏背著人的埋怨。明知道拋下妻子獨守空幃於理有虧，可是基於沒有言明的理由，他還是選擇這種抽離式的關係。未必完全因為要過超凡脫俗的生活才冷落閨房，愈堂皇的理由往往愈與事實不符，他或者從來沒有真正投入過二人世界，在適婚年齡做了份內的事，後來就後悔了。這也是最普遍不過的，數不盡的模範夫妻說到底不外是懶得拆穿真相的怨偶，退一步海闊天空，啼笑皆非地修成同偕到老的正果。

問題是他犯了男人的通病，施施然霸著茅廁不拉屎，卻又害怕一轉過頭去有人闖進他的私人衞生間大鳴大放。傳統的婚姻是變相的買賣，就算主婚人要雙方發毒誓至死不渝相親相愛，食生菜的不會不明白自己簽的合約是「擁有」和「被擁有」的權利同意書。被私有化的一方縱使閒置散，空著就空著，可沒有可能貼出吉屋招租或豪宅出讓的告示。寡婦從速改嫁之所以令莊周感到困擾，根本是生霸死霸的地主心態——陰陽相隔教丈夫失去了實際的擁有權，但意識上未亡人仍然屬於夫家名下，X門X氏的身份永不改變。

他的感懷身世可以理解——把妻子丟在冷宮的處境，與死者鞭長莫及的遺憾，巧妙地串連起來。他

覺得自己的無力感和沒有生命的亡靈狀況如出一轍，很可能源於性生活的無能為力或者力不從心，床第間的挫折被放大，成為對生命整體的失望。要不然，回家試探妻子獲得了賢妻的正面答案，他不會又再心生一計，「早知死後無情義，速把恩愛一筆勾」，以裝死作為繼續尋求真相的手段。下意識裏他認為自己早就是一池死水，把妻子想像得壞之又壞，只為了替缺乏漣漪覓得體面的存在理由，將責任悉數推到對方肩上。

夢愈作愈離奇，滾雪球效應和撒謊相似──作夢某程度上其實是潛意識的撒謊，有趣的是同時也毫無保留折射出真相。他化成一個翩翩美少年，來到自己的靈堂調戲自己的未亡人。在墳地遇到新寡，一本正經的他沒有佔她便宜，心底大概忿忿不平，尼姑的頭任誰都摸得，寡婦的豆腐任誰都吃得，這是「民間智慧」，不摸白不摸，不吃白不吃。錯失了一次機會，無論如何不會浪費第二次。而且這次還可以同時揭露妻子的真性情，一舉兩得──正好報了往日不舉之仇？

果然「懊恨彷徨，悲吟漆室，徒增悒怏」的田氏，一見肥肉自動飛上門來，兩隻久旱的眼睛「又是悲又是喜，又是怨又是恨」。他認定她對美少年心動，當然因為自卑。賣相欠奉、年事漸高的懦夫，最喜歡幻想枕邊人戀慕秀色可餐血氣方剛的青春少艾，他想像中「實指望餐松飲花」的標緻美人兒有鮮花

插在牛糞上之怨，非找個門當戶對身壯力健的英俊小夥子翻雲覆雨不可。這種帶著自我憎恨的自卑簡直是噬食心靈的猛獸，被它纏上只有死路一條。

春心動的怨婦左思右忖，淫念付諸身體語言，恍如《牡丹亭》的杜麗娘，靠著齊腰的桌子磨將起來。舞台的身段都有特定的回憶，這一刻看在莊周眼裏，就像夢中人忽然獲得了自己的生命，不再受制於夢者。幫腔的老者還怕他不知道似的，那壺不開提那壺補上一句「看她眼兒斜媚，果然國色堪誇」。

把自己可能消受不了的青春美麗等同罪狀，不再是對個體的偏見，而是對女性 sexuality 的歧視。

本來尚有幾分矜持的田氏，很快便露出飛擒大咬的真面目。托老者說親，低聲下氣自薦「若不嫌奴貌醜，憐奴孤寡，成全此事」，已經直接坦白得令人發笑，急起來還動手打人，豪放得簡直教人嘩然。「一任他煙滅香消，我這裏喜孜孜巫山十二峯」，老實不客氣打翻了香爐，「娉婷婀娜，急走如風」，巴不得立時三刻以餓虎擒羊的姿態撲上床去，「揀日不如撞日，就是今日吧」。不但不收聘禮，乾脆自掏腰包出酒席費——當然是他的錢，得來全不費工夫的遺產，倒水一樣潑出去，他聽見特別心痛。

致命的一擊，是聞得新歡有頭痛頑疾，要服食腦仁才能治癒，她居然慷慨捐出亡夫的遺軀。對一個

著作等身的知識份子而言，心肝脾腎胃等等器官，都不及腦的地位崇高罷？先前未亡人把他嘔心瀝血的巨著貶為「將為殉葬」的「虛妄之談」，明目張膽蓄意侮辱斯文，現在親身主持劈棺開腦，更是直搗黃龍，摧毀他最珍貴的資產。蛇蠍美人的狠辣，在這裏達到了超乎想像的高潮。

作夢的人終於心滿意足醒轉了，他找到休妻的充份理由，歎道：「夫妻之情，男女之歡，也不過是一枕黃粱」，心安理得遨遊四海尋仙求道去了。不需要自我反省，不打算作任何的檢討，以逍遙的手勢，自私地「逃出迷人阱」。可憐那個被他捨棄的女人，連發生了什麼事都不知道──莊周夢蝴蝶，蝴蝶可未必夢莊周，而且就算夢，也肯定不是同一個夢。

田氏焉能不死

夫婦之間的猜疑，大概來自人類的原始恐懼，也是考驗兩性忠誠的底線。按道理，死生契闊，身後當休，然而人的焦慮卻可伸延到寂滅之後。從恐懼開始，繼而把嫉妒心和佔有欲推到極端，將愛情帶入墓穴。父權社會對女性苛刻，要求配偶永遠追隨，死後還要守節，如果習俗容許，殉葬同死也許更佳。在男女的角力場上，不諧協的婚姻關係，成為文學家喜愛的題材，因此各民族都流傳種種試探忠誠、揭露本性的故事。

儘管中國戲曲多同情女性，常為受苦受難的女子抱不平，讓她們在戲劇中有所表白，無奈這一點有限的話語寬容，無助於改變女性在惡劣處境下的被動角色。明清戲臺上，同時流行戲妻與試妻的劇目。

「試」或「戲」由男性發動，女性被試探被調戲之後，到了最後的關鍵時刻，會面臨兩種選擇，一是轉換到男性的角度，屈從妥協，二是不肯屈服，堅持自主，這種女人通常上弔投河，以自盡了結。在強勢的綱常思維操縱之下，似乎沒有中間解決方式。

劉楚華

這種故事以「秋胡戲妻」最為古遠，漢代的劉向將之收入《列女傳‧魯秋潔婦》：妻子路旁採桑，遠出之後歸家的丈夫將她調戲，妻子怒斥丈夫行為不孝不忠不義，最後投河而死。她用了綱常為抗辯理據，最終以剛烈的行動維持自尊。不妥協的秋胡妻，長期以正面的貞潔女性形象在民間流傳，得到大眾的同情。元雜劇《魯大夫秋胡戲妻》中的妻子，高調地宣示：

不是我假乖張，做出這喬模樣，也則要整頓我妻綱，不比那秦氏羅敷，單說得她一會兒夫婿團圓。秋胡妻之所以得到觀眾欣賞，不全在她處境的典型性，更可能是由於她那「妻綱」的妙論，完全切合「夫綱」的倫理思維。

然後居然採取主動，撒潑要求休書。可是，在婆婆哀求下，孝道當前，她妥協了，結果與丈夫勉強的謊。

莊子妻子的情況又如何呢？夫死再嫁，本來是人性的合理要求，亦非絕對不容於世。莊妻前後不一，貪新棄舊，這還不是最大的悲哀。真正的悲劇，在於她一步一步走進自己丈夫設下的圈套，做了劈棺的非常舉措，超出世俗道德可以容忍的範圍。現實中一個經不起丈夫貞節考驗的女人，無論多麼不妥協，畢竟沒有申訴權利，更不可能有獨立自決的選擇，自盡是必然的結局。

莊子試妻戲，現存最早的劇本是謝國的《蝴蝶夢》傳奇，可能是萬曆年間的作品。其次是明崇禎年間無名氏《四大癡》之〈色癡〉、陳一球《蝴蝶夢》和清初嚴鑄的同名傳奇。這三作品，情節大同小異，仔細比對一下，謝本和嚴本最大的不同在於結局，謝本莊妻韓氏長生不死，嚴本的田氏則自盡身亡。

謝本全劇四十四齣，以莊子休修道成仙為主題，將《莊子》原書中的小故事，巧妙地串連成篇。劇中人物很多，包括同窗惠施、拒絕借粟的監河侯、禮聘不遂的宋王、開悟莊子的長桑公子等，夢中的蝴蝶、骷髏、螳螂、黃鳥亦一應登場。故事中的莊子休與韓氏雙雙修道，見韓氏志力未堅、眷戀塵情，為了點撥妻子，早日同登仙界，乃設計佯死，幻化為王孫，諸般引誘。韓氏受到挑逗，果然意亂情迷，正要「燒棺」之際，被回陽的丈夫揭破，不過韓氏不曾自盡，只是羞愧無地，閉關三年，懺悔修行，跨越了情海魔障，終成道果，結局是莊子與韓氏舉宅同升。[二]

此劇中的韓氏形象溫和，行動都由王孫主動挑撥，換言之，亦全出於莊子休的良好意願。結果韓氏雖然失節，還有理由得到丈夫寬容。此本莊子休挈妻升天，以「度化劇」的團圓程式結束，我懷疑這是謝國的善意安排。全劇曲詞文彩斐然，心理書寫亦曲折細緻，極力仿傚莊書玄理，偏向文人趣味。故事亦以夫妻矛盾為主綫，情節瑣碎，枝葉繁衍，不適合舞臺搬演。關鍵尤其在於韓氏的不貞行為沒有按照

人間「情理」來對待，她不但沒有死，還與丈夫團圓，如此結局，對於廣大觀眾來說，難於理解，這也是此劇本不受後世歡迎的原因。

清初的嚴氏本，故事以夫妻關係為主綫，情節集中，曲白淺近易明，宜於表演。這個舞臺常演的劇本，源自馮夢龍《警世通言》第二卷〈莊子休鼓盆成大道〉，大概以民間話本為根據，非馮夢龍原創，主題緊扣在夫妻「恩愛翻成仇恨」的背縴上。嚴氏本〈搧墳〉、〈毀扇〉、〈弔奠〉、〈說親〉、〈回話〉、〈劈棺〉各齣以至田氏自盡的結局，與馮夢龍原來的敍事結構節節相隨。比方說，在嚴本中的莊子休，預先下了「生前個個說恩深，死後人人欲搧墳」的判論，而田氏前後口出詈詞，兩者用語幾乎完全相同。細讀文本，在鋪陳情節和刻劃人物時夾敍夾議，帶著明顯的道德判斷口吻，流露出民間說書的趣味，這些特點都為嚴本《蝴蝶夢》所吸收，故不免落入教化劇「警惡懲奸」的套式。

戲臺上的田氏，姣妖潑辣，觀眾看她，恐怕就和她丈夫的感受一般。可以想像，過去的男性觀眾，難免會代入楚王孫的角色，飄飄然，亦癢癢的，有蠢蠢欲試的衝動。女性觀眾暗地裏的反應，可能會較為複雜，憐之？責之？羨之？可以肯定，不敢傚之。在莊子休的擺佈下，田氏逐步陷入絕境，最後行徑近於瘋狂，以悲劇舉動結束生命。在說話人或者觀眾眼底下，她的死，不論是否值得同情，都無可避

免，因為這結局包含了公眾的道德審判。

戰國時期的莊周妻子，死在丈夫之前，賺得枕邊人鼓盆之歌，成為後世文人的談助，算不上是壞事。民間小說戲曲對於莊子，其實有一定的批判。在百姓眼中，那莊先生不過是吹噓口頭禪、好發白日夢的文人，法力高強，死亡遊戲玩得純熟，以身外之身，操控身後之事，自始至終，這個男人佔盡優勢，但沒有做出什麼好事來。而以田氏的氣力，鬥得過他嗎？無辜嫁了學道先生，寡情無欲，借粟織履，生計無著，終日只聽丈夫孟浪之談，日子自然不會好過。莊子休死後，來了個少年王孫，於是指空能有新生活，這裏頭展現了莫大的勇氣。可笑那莊子休生前漫說天地一體，聲言不葬，上為烏鳶之食，下為螻蟻所餐。他死了連半副器官也不願獻捐，大概怕損了形就無法尸解，遑論讓妻子的新歡吃自己的腦髓！在最後一齣戲中，莊子休回陽，唯一作用，是證驗田氏的言行不一、貪愛癡愚、水性楊花。田氏在丈夫面前、眾目睽睽之下，自劈而亡，倒也可憐。莊子休判說「你看，這惡婦，已自盡了」，送走無常之後，盆也不鼓了，急不及待去過他逍遙自在的神仙生活，這未知算不算瀟灑。

觀眾對寡婦其實抱有一定的同情，搧墳小孝婦早說了…

三綱五常，本是文人口頭禪，婦人青春幾何，追求一家一主，於理何虧？

田氏的困局，固然在於前番痛罵撬墳婦，作了一世守節的誓辭，以致被莊子休揭發後，百辭莫辯。

然而她的死，又不只是由於羞愧。先生即是王孫，公子即是莊周，真真假假，同一個人間妒丈夫。對田

氏來說，羞辱來自丈夫，無可控訴，幸福已徹底幻滅，「夫妻情面冷如冰，如今方信沒人情」。能不死

嗎？明眼的觀眾，深知這對夫婦的關係，已無可回轉，在現實上，田氏也沒有生存的空間，只能一死。

東方和西方社會傳統不同，卻也流傳著相同的故事。不妨看看以下這兩則，裏頭都有風流寡婦情

節。較古老的一則發生在公元一世紀的羅馬〔三〕：

以弗所（Ephesus）的寡婦，以貞節賢慧知名，丈夫死了，誓要殉死，在墓穴中不飲不食，撫

尸啼哭，給巡行士兵發現，好言安慰，婦人很快就放開懷抱不再厭世，頓生了愛情，兵哥因

為與寡婦在墓穴過了一夜，刑場罪犯的屍首被竊，如此失職理當受死，寡婦為救情郎，把丈夫

的屍骸拿去頂替，懸掛在城頭之上……。

另一則見於伏爾泰編集的東方巴比倫故事〈鼻子〉〔三〕：

一日查第格（Zadig）的妻子散步回家，氣沖沖地批評一位寡婦的無良，不久前這寡婦在丈夫

的新墳上，發誓只要墳前溪水流一天，她就在墳上守一天的孝。言猶在耳，已在掘地改河，讓

水流別處了。

第二日，查第格就暗中找好朋友，送了厚禮，作好安排。不幾日，太太外出回家，發現丈夫暴死，哭得死去活來。丈夫的朋友來弔慰，說得了故夫的遺產，願與她共同生活，彼此關係就親密起來，朋友頓成太太的新歡。言談間，新歡忽然胸痛，表示只有用死人的鼻子，貼到胸口方能止痛。女的下大決心，拿一把刀到丈夫墳墓，先澆一遍淚，預備上前割故夫的鼻子。這時的查第格爬起來，按著鼻子說：「太太，別再把那寡婦罵得那麼凶了，割我的鼻子，和把溪水改道，不是半斤八兩嗎？」

這二則短篇題材相同，兼帶黑色小說的詭異和幽默。羅馬丈夫是真的死了，不存試探成份。第二則的查第格裝死，與莊周試妻情節最似，割鼻與劈棺，動作同樣煽情。中西故事的共同點在於先下結論，然後透過行動，證明女人容易移情別戀。所作諷刺也相同，都是女人對他人苛刻，自己卻不能守節。這兩則故事雖然簡單，遠不如中國小說及戲劇描繪的詳盡細緻，字裏行間亦帶譏諷，但都限於述事而不議論，沒有明顯的道德批判意味。法國啟蒙時期的大哲伏爾泰本以說教著稱，在這則故事中反而不發表意見，他是否有意削去原有的批判含義，不得而知，但當中的分別倒值得我們注意，查格第從棺材爬起來

悲劇蝴蝶夢

說的話，仍客氣地尊稱「太太」，《警世通言》則稱「婆娘」，嚴本進一步稱「惡婦」。在西方版本的故事中，沒有置寡婦於死地，兩位丈夫也沒有離形分身、親自登場來調戲自己的妻子。由中西故事比較，更見中國丈夫情義之薄，寡婦處境之難。

不知道明清時期，社會上有多少自盡的婦人；被認為不清白的惡婦淫娼投河上弔，數目相信可觀。

比較起《列女傳》的秋胡妻，田氏的死，真算不了什麼，因為以守寡之身，竟敢將幸福押注在死人的頭顱上，如此低成本、高效益，不死未免太便宜了她。只可惜那有道德文章的莊先生，那有權三妻四妾而不許妻子改嫁的中國丈夫，在角力遊戲中，手段惡毒得多。田氏失敗是必然之局，田氏不死，古代的觀眾不放心，芸芸男子難以安枕。今日的讀者和觀眾，可以看到時代和社會給劇作者和劇中人造成的歷史局限，於是劇場上藝人演劈棺，場下觀眾見田氏自盡，多少總會感到不安與無奈。

崑劇《蝴蝶夢》是我國民族戲劇精品，它所以長期受觀眾歡迎，在於展現了中國特色的風流寡婦形象，也反映了傳統中國男女的角色模式。嚴氏劇本的〈搧墳〉、〈劈棺〉、〈說親〉、〈回話〉諸齣，妙語連珠，喜劇性情節叫人忍俊不禁，表演方面尤其賞心悅目。末齣〈劈棺〉，行動突然，情緒激烈，煽動人心。劈棺之後，田氏自殺，急遽收煞。全本演出，結尾情緒與前段氣氛，落差很大，不易諧協。這前後矛盾的

局面是個不容易解決的問題。也許我們可以構思其他形式的安排，例如讓田氏不死，莊子休忘其是非，不計前嫌，逕自去修他的道，田氏救活王孫，共諧美好新生，各得其所，皆大歡喜，變成新裝愛情喜劇。這樣的結局非無新意，可惜不是傳統的解決模式。

雖然和西方故事態度不同，古兆申對全本《蝴蝶夢》的改編卻能揚長化短。《莊子》有言：「方其夢也，不知其夢，夢之中又占其夢焉，覺而後知其夢也，而愚者自以為覺，竊竊然知之。」夢幻奇談，莊生最稱勝手。古兆申的改編，調動述夢手法，將整齣戲的情節以一場大夢呈現，莊子休由骷髏入夢起，以後的事，光怪陸離，直至田氏自盡而驚醒。全本都成戲夢，是一個男人的心理魔障，劇中男女的極端行為因此完全幻化。也許田氏不死，現代觀眾離場時會感到寬慰，因為不必參與道德的審判。至於古兆申的處理，一則尊重傳統，完整保留崑劇舞台表演的精髓，二則成了開放式結局，注入現代感，而又符合夢幻構想，發人深思，餘韻悠長，不費工夫而能以虛撥實，可謂筆法高明。

然而，新編本中的莊子休說到底還欠了田氏一個合理的交代。關心田氏命運的觀眾不免會問：田氏處境又將如何？莊子休出走，田氏即淪為棄婦，今後何去何從？她會守節？變成中國的娜拉？追尋另一

個美夢？遇上另一位少年王孫……唷、即是子休？也許編者在這裏故意留下空白，讓觀眾也在出夢之後自占其夢。

這是懸惑千古的兩性夢魘，其中弔詭，誰能解之？

註釋

〔一〕謝弘儀《蝴蝶夢》，一名《蟠桃讌》，見於古本戲曲叢刊三集。第一齣曲子〔沁園春〕：「莊子名周，暨妻韓氏，慕道耽幽，感地司保奏，天仙接引，半生蝶夢，喚醒骷髏，雲水尋師，等閒悟道，乞與金丹返故丘，思廣度，攜妻及友，同赴瀛洲。」然後是唸白：「佳人銳意雙修，為恐塵情不耐勾，更馳神出舍，移名作姓，故相挑搆，重締鸞儔，半晌迷真，這回破幻，苦煉勤參不掉頭，功圓後，全家輕舉，驂鶴玉宸遊。」下場詩是：「代相生嗊惠子授，因貪落賺監河侯；癡情直了韓氏女，玄功立證莊子休。」

〔二〕Petronius 之 Satyricon。

〔三〕Voltaire, Zadig ou la destinée，一七四七，傅雷譯作〈老實人〉，見《伏爾泰短篇小說選》，北京：人民文學出版社，一九八〇年。

一串荒唐話

雷競璇

《蝴蝶夢》的故事，根據《莊子》書中夢蝶、鼓盆而歌兩個小小情節杜撰而成，大概是先在民間以說書的形式出現和流行，馮夢龍在明朝天啟年間將之寫進《警世通言》時（即第二卷〈莊子休鼓盆成大道〉），相信參考過一些「話本」。由於有如此一個民間口頭流行文學的背景，《蝴蝶夢》後來作為戲曲在舞臺搬演，遣詞造句偏於淺白通俗，和士子文人筆下的創作不甚相同。所見劇本中的一些文句，引起我很大的興趣，現在以《綴白裘》所收各折為主，旁及謝國的傳奇和古兆申為上海崑劇團改編的版本，穿鑿附會一番。《蝴蝶夢》故事甚為荒誕，借男女情慾為題發揮，這篇文章也就不免借頭借路趁機放肆一下。

其一

莊子哲學是否屬於道家，是個嚴肅的學術問題，不便在此細究；只是在民間的一般認識，莊子是道家鼻祖之一，排名僅次於老子，然後又被派入了道教，渾身上下都有仙氣。這次上海崑劇團搬演《蝴蝶

夢》，莊子就是手執塵拂，身穿繡有八卦的道袍，不折不扣是民間想像中的莊子形象。

只是中國人歷來對宗教事情不甚認真，道佛的分野一向比較模糊，戲曲舞臺由於講求悅耳愉目，將

道佛兩者夾雜甚至顛倒運用，也就成了常有的事，《蝴蝶夢》的劇本正好可以作個說明。

謝國在崇禎年間寫成的傳奇本子，還主要依托道教背景。例如作為第一齣的〈標目〉，末角敍述此

劇本事時便說到莊子「等閒悟道，乞與金丹返故丘，思廣度，攜妻及友，同赴瀛洲。」還預告了此劇的

結局是「半晌迷真，這回破幻，苦煉勤參不掉頭，功圓後，全家輕舉，驂鶴玉宸遊。」用的都是道教的

詞句和觀念。此本子第四齣是〈會真〉，說的是西王母和東王公奉了玉帝之命，在瑤池舉行蟠桃大會，

出席的有長桑公子、太乙元君、玄洲真人等等，此折為後面點化莊子令其悟道的情節埋下伏筆，其中長

桑公子尤為重要，因為後面各折多次提及此仙，在謝國筆下，莊子還真的遇上這位道教仙人。至於「十

年闖轂」、「御氣調心」等詞語出現在本子中，自然更不足為奇了。

只是即使在謝國的傳奇之中，佛家元素亦已滲入，例如第十一齣〈夢疑〉中便有「有誰逃無常這

椿」、「怎能得個跳出輪迴」、「生堪惜，死最傷，萬千劫剛搬演這場」的句子，當中「無常」、「輪

迴」、「劫」都是佛教的重要觀念，本子中又多次提到「業」（如「業債」、「罪業」），這也是源於佛

家。這種情況到了《綴白裘》各折，大大有所發展。其中〈攝墳〉一折最為有趣，此折開首部份其實吸收了謝國傳奇本〈會真〉一折的構思，安排了由一眾天神計劃點化莊子的情節，只是這些天神都變作了佛教的菩薩、觀音、四天王、善財、龍女，地點也不在瑤池，而是落伽，這是佛經裏的梵文界名，原音是 Naraka，全譯是那落伽，這裏説的應是普陀落伽山。〈攝墳〉是《蝴蝶夢》中極其有趣而又重要的一折，上海崑劇團的演出中也有這齣，但已經簡化，滿天仙佛大換班這一幕沒有出現，我們只好在舊劇本的文字中領略當中的味道。

到了古兆申的版本，由於考慮到演出時間而有所刪減，上述佛道既相混又互碰的色彩於是減弱，只是在唱唸上還是可以見到痕跡，例如「無常」、「輪迴」、「孽緣」等詞得到保留，又例如〈弔奠〉一折中楚王孫唱了一支〔桂枝香〕，其中兩句為「因此告娘行，願受三生缽」；之後的唸白又稱讚莊子的著作是「寶筏慈航」，「寶筏慈航」在《綴白裘》中原作「寶幢法航」，都是源於佛家的用語和思想，和莊子的道家身份不免有所不符。

更妙的是謝國似乎預見了這種情況，知道後世可能有無聊文人如筆者之流在這方面做挑剔文章，於是在傳奇第二十八齣〈澆奠〉中安排了這樣的情節：莊子假死後，一眾門生前來弔祭，和誤以為自己守

138

寡的田氏攀談起來，一個學生（由丑角扮演）說：「師母怎不叫幾個和尚誦些經典超度先生？」另一個學生（由淨角扮演）接嘴説：「你做夢了，和尚再過二、三百年纔許他出世哩。」謝國寫作時，「幽默」這個詞還未傳入中國，他在這裏卻先自結結實實地幽了我們一默。

其二

由於是從民間流行口傳文學發展而來，《蝴蝶夢》用了一些熟語，其中三對偶句特別醒目，如下：

「不是冤家不聚頭，冤家相聚幾時休」、「畫虎畫皮難畫骨，知人知面不知心」、「夫妻本是同林鳥，大限來時各自飛」。因為「熟口熟面」，觀眾容易生出親切的感覺，而這幾句又的確和劇情貼近，起到點睛的作用。

上引這幾句都先見於馮夢龍的《警世通言》中，然後再出現在《綴白裘》和古兆申的劇本裏，只是用字稍有不同，例如「畫虎畫皮難畫骨」在《警世通言》中作「畫龍畫虎難畫骨」。以上三對偶句中，我最感興趣的是「夫妻本是同林鳥」這一對，不單只因為最為常見常用，而且背後的源流和變化比較豐

【觀賞與詮釋】

139

富，內裏的道理也耐人尋味。

一般認為這熟語的原型出自《法苑珠林》，這是唐代和尚釋道世編撰的一本類書，將佛家的故事分門別類排列，徵引相當廣泛，有一百卷本和一百二十卷本兩種流行版本。書內有一〈眷屬篇〉，下分四部，主旨是勸喻世人擺脫家累，不要受倫理羈絆，如此方能潛心證道。其中說到丈夫雖歿，妻子不必啼哭，因為「譬如飛鳥，暮宿高樹，同止共宿，伺明早起，各自飛去，行求飲食；有緣即合，無緣即離，我等夫妻，亦復如是。」

有了佛經打頭陣，「夫妻本是同林鳥」這個比喻於是很快便流行起來。以戲曲為例，宋元時期為數不多的存世劇本之中，便已找到蹤跡。例如在南戲戲文《張協狀元》中，第十九折的下場詩便是：

謝荷公婆妾且歸，　明朝依舊守孤幃；
夫妻本是同林鳥，　大限來時各自飛。

四大南戲之一的《荊釵記》在第三十七齣中有一支〔東甌令〕，曲詞為：

休嗟怨，免攏肩，分定恩情中道絕。夫妻本是同林鳥，大限到來各分別。生同衾枕死同穴，誰肯早拋撇。……

崑劇蝴蝶夢

140

另據錢南揚對上引《張協狀元》下場詩的註釋，另一部南戲《拜月亭》中也有這兩句聯語，但我卻老是找不出來。無論如何，到了《蝴蝶夢》時，這兩句已經不算新鮮說話，只是對於劇情而言，十分貼切。這就是莊子假死之後，楚王孫前來弔奠，和田氏眉來眼去，生出情愫，因而引這個道理來作為進一步登堂入室的根據。不過，在《綴白裘》劇本中，這兩句由田氏一人唸出，在上海崑劇團的演出中，是田氏先唸上句，楚王孫接唸下句，效果更佳。

對於這對熟語，我們還可以作點常識的考究，例如憑我自己的記憶，兩句中的後一句往往作「大難來時各自飛」，現在在《蝴蝶夢》中卻成了「大限來時各自飛」。由於劇情安排莊子假裝死去，說「大限」比說「大難」來得恰當；但揆諸常理，則未免不通，因為如果大限來到，則已經是飛不起來了，還能夠飛的只會是大限仍未降臨的一位，如劇中的田氏，句中的「各」字也就用不上，變成「大限來時獨自飛」。另外，在馮夢龍的小說中，用的字眼是「巴到天明各自飛」，這倒比較接近《法苑珠林》所引佛經的原來味道，只是這種處境想來也實在未免令人心寒。「巴」字據《辭源》的釋義，是「急切盼望」之意，「巴到天明各自飛」的夫妻，應該已經過了冤家、怨偶這個階段，進入辦理離婚手續，文件到手，「一天光晒」。至於以「同林鳥」來比喻夫妻關係是否恰當，基於各人心境、處境不同，難以一概

而論。以我不算貧乏的人生經驗而言，總覺得「同林鳥」用於比喻師生關係比較貼切，尤其是現代教育體制下的師生關係。好比我以前在大學任教，課堂上往往過百人，總有茫茫之感，時間一到，學生四散，很有同林鳥的氣氛。有一次在街頭遇到一個年輕人主動向我招呼，交談之下，才知道是我以前教過的學生，我登時很感動，連連向他示好。這是一則很慚愧的往事，不過大體能說明「師生好比同林鳥，巴到結業各自飛」的道理。當然，能飛或者要飛的是學生，老師還得年復一年地繼續作育英才，飛不起來；只是到了近年，竟然也真的出現了學校也要結業的事，於是過去數十年如一日的老師，也就不得不和學生一樣，要飛到外頭見見世面，經經風雨了。

其三

除了熟語，戲曲也常引用前人的詩詞文句，對於增進文彩也很有幫助。《蝴蝶夢》雖然偏於通俗，但也不例外，這裏且舉個例子，並探討一下內裏的典故。

在〈說親〉一折中，田氏穿白素孝服上場，先唱兩句引子：

紗窗清曉金雞叫，將人好夢驚覺。

然後唸一段獨白，開頭兩句是：

不如意事常八九，可與人言無二三。

在有些版本中，「常八九」寫作「長八九」，意思當然也是一樣。

這兩句話對仗工整，用字簡明，含意確切，和此齣後面的情節也非常貼合，實在用得好。但這兩句其實不是原創，而是借用，最早出現在南宋詩人方岳的一首七絕〈別子才司令〉中，原詩如下：

不如意事常八九，可與語人無二三；

自識荊門子才甫，夢馳鐵馬戰城南。（《秋崖集》卷四，四庫全書本）

錢鍾書的名著《宋詩選註》收入方岳詩四首，但沒有選取上述的七絕。在方岳的小傳中，錢鍾書說明「他有把典故成語組織為新巧對偶的習慣，例如元、明以來戲曲和小說裏常見的『不如意事常八九，可以語人無二三』這一聯。」錢先生學問大，當然不會錯；我自己由於書讀得不多戲也看得少，只在京劇《宋江殺惜》中碰見過這兩句說話，這是開場之後，扮演宋江的老生一上場，就先唸這兩句；此外，我就不能再為錢先生的話多作見證。

【觀賞與詮釋】

143

至於對聯的原作者方岳，倒也值得多說幾句。宋以詞名，詩談不上出色，宋詩之中方岳也難以稱為名家。我因為好奇，讀過他的《秋崖集》，甚為失望。他是典型的「有好句，無佳章」，一卷讀畢，值得讚歎的詩真是一首也找不到，倒是不時被一些悉心經營做的散句吸引，有眼前一亮的感覺，茲抄錄若干如下：

牡丹新富貴，楊柳舊風流。（〈山居十首〉之七）

老去有腸堪貯酒，生來無骨可封侯。（〈牛庵睡起〉）

功名那及生前酒，機會多如飯後鐘。（〈歡屋〉）

有難為者梅兄弟，豈易卑之竹丈夫。（〈再賦〉）

春事已隨蝴蝶夢，人情猶有杜鵑花。（〈舟行省墓〉）

吾道一而已，惟誠一之至；毋或參以三，亦勿貳以二。（〈以人生五馬貴，莫受二毛侵為韻送胡獻叔守邵陽〉）

誰與莫逆溪山我，幸甚無能詩酒棋。（〈舊傳有客謁一士夫，題刺云琴棋詩酒客，因與談此，戲成此詩〉）

不過，最能反映方岳旨趣的，恐怕還是下面的一聯：

無錢使鬼貧何害，有句驚人死亦休。（〈飯牛〉）

此外，細心的讀者也許察覺到，在《蝴蝶夢》和尋常聽到的說話中，「不如意事常八九」的下一句是「可與人言無二三」，說的是不能或者不敢出口；但在方岳原詩中，是「可與語人無二三」，也就是欠缺傾訴的對象，他似乎更為關心人的寂寞空虛。

其四

《蝴蝶夢》中還有一個詞語，令我先則煞費思量，繼而想入非非，最後還沾沾自喜，以為捉到了前人的字虱。

同樣在〈說親〉一折中，田氏在唸完上引「不如意事常八九，可與人言無二三」的一段獨白之後，接著唱一支〔錦纏道〕，曲詞說：

自嗟吁，處深閨，年將及瓜，綠鬢挽雲霞。……（下略）

引起我興趣的是當中的「瓜」字。田氏在這裏為自己的孤單淒清嗟怨，想到芳華虛度，「年將及

瓜」。瓜字和時間歲月扯上關係，最常見的是「及瓜而代」，典出《左傳‧莊公八年》，後來簡稱「瓜

代」，意指到期要作更替，接近英語的 deadline 一詞，引申因而有「及瓜」、「瓜期」等語詞，在詩歌

中屬於常見的典故；我在這裏不避賣弄之嫌，摘引兩首來說明一下。其一是李白的〈送外甥鄭灌從軍〉

三首之三：

月蝕西方破敵時，及瓜歸日未應遲；

斬胡血變黃河水，梟首當懸白鵲旗。

其二是杜甫的〈秋日夔府詠懷奉寄鄭監李賓客一百韻〉中的一首：

幕府初交辟，郎官幸備員；

瓜時猶旅寓，萍泛苦夤緣。

意思很明確，「瓜」字都是指期限。因此田氏唱的「年將及瓜」也就無從理解。我推測這裏「及瓜」

為「破瓜」之誤，因為在古漢語中有如此一詞，和人的年齡有關，《辭源》裏的釋義相當清楚，清代瞿

灝編著的《通俗編》說得更明白，其文曰：「俗以女子破身為破瓜，非也。瓜字破之為二八字，言其二

八十六歲耳。」（卷二十二‧婦女）這真是典型的文字遊戲，和「瓜分」這個常用詞關係密切，也只有

崑劇蝴蝶夢

漢語才做得到，表音為主的西洋文字無法辦得來。瓜字中間剖開於是成了兩個八字，相加便是十六，因此可以說「年將破瓜」或者「年已破瓜」。

我於是進一步追查「破瓜」一詞的來歷，發現最早見於孫綽的〈情人歌〉（亦作〈情人碧玉歌〉），這是一首甚為冶艷的詩歌，其詞如下：

碧玉小家女，不敢攀貴德，

感郎千金意，慚無傾城色；

碧玉破瓜時，郎為情顛倒，

感郎不羞難，迴身就郎抱。

孫綽是晉朝人，《晉書》說「當時才華之士，綽為其冠」，可惜年代久遠，他流傳下來的作品今已不多，這首〈情人歌〉收錄在《玉臺新詠》中，《藝文類聚》亦取入，但文字略有不同。自此之後，以「破瓜」典故入詩者，歷代不乏人，這裏再摘引唐詩兩首以為例子。其一是李群玉的〈醉後贈馮姬〉：

黃昏歌舞促瓊筵，銀燭臺西見小蓮，

二寸橫波回慢水，一雙纖手語香弦；

桂形淺拂梁家黛，瓜字初分碧玉年，

願託襄王雲雨夢，陽臺今夜降神仙。

其二是韋莊的〈傷灼灼〉七律：

嘗聞灼灼麗於花，雲髻盤時未破瓜，

桃臉曼長橫綠水，玉肌香膩透紅紗；

多情不住神仙界，薄命曾嫌富貴家，

流落錦江無處問，斷魂飛作碧天霞。

後面這一首很有一點唐人傳奇的味道，這位灼灼小姐不知何姓，但應是青樓女子，古時以疊字為名屬於風月中人的傳統。上述這兩首詩都將「破瓜」意指十六好年華這回事說得很清楚。

不過，由於上引瞿灝的釋義中有「俗以女子破身為破瓜」一句，加上歷來「破瓜」一詞只用於女性，不能拿來形容男子，這又不免令我想入非非。瓜字剖開成二八是運用形象思維，難道瓜字不能從另一形象來解讀？學問也是很大的季羨林先生辨說古字，就提到「且」字本作男根解。於是我又不期然再想到錢鍾書，事緣他部頭極大的《容安館札記》年前印行，內地文化人劉錚在裏頭找到不少有趣的材料，在

《萬象》月刊上陸續發表了一些文章，其中一篇談到札記裏頭的「性話題」（《萬象》七卷一期，二〇〇五年一月號），我竟然在內裏讀到和「破瓜」有關的敍述。這是札記第六百七十二則的其中一段，原文甚長，而且夾雜了兩段意大利語，幸而劉錚都將之中譯出來，我現在將撬入了劉錚中譯的錢鍾書原話抄錄如下，請讀者注意裏頭兩次出現的「破瓜」：

王實甫《西廂記》「紐扣兒鬆，衣帶兒解⋯⋯柳腰款擺，花心輕拆，露滴牡丹開」一節金聖嘆逐句註之有所謂「初動之」「玩其忍之」「更復動之」「知其稍已安之」「遂大動之」。惑人批曰：

「柳腰款擺才是動，露滴句太早了。才破瓜女，即說他擺腰，亦太過。」按惑人言是也。袁中郎《花陣綺言》卷二云：「生欲採而女求罷採，女欲休而生未肯休，芳心既動，花蕊未開。」

古高陽西山樵子《閨艷秦聲·交歡》云：「這樁事兒好難受⋯⋯熱燙火燒怪生疼⋯⋯做了一遭他捵⋯⋯口裏說著影煞人，腰兒輕輕的扭一扭。」描寫入微，勝於實甫，蓋已第二度矣。班戴羅

不歇手（劉錚按：錢氏錄文脱「手」字，就是饞不飽的饞狗⋯⋯誰知不像那一遭，不覺伸手把

（Bandello）《小說集》（Novelle）卷二第二十一回，女子盧茱齊婭（Lucrezia）自述遭強暴即云：

「初不肯從，固拒之，彼亦不得遂。嬲之既久，情動焉，心欲拒而身已違。節操易弛，悦樂難

敵。吾一若凡人，非木石之身，乃血肉之軀也。」早已適人，喪其璧亦無云怪。……馬里諾（Marino）《女神曲》（Venere Pronuba）一詩刻劃破瓜情狀，佯色揣稱，洋洋至六百四十八行，最為淫艷。於未入彀前云：「如此良人，調笑以償。稍無拘執，上汝歡床。櫻唇來迎，吐氣傳香。情急難耐，體軟欲狂。一旦入彀，苦果貪嘗。」（費馬奧〔G. G. Ferrero〕《馬里諾宗派圖》〔Marinoe i marinisti〕頁四四三）尤奇情妙想。既合歡只云：「郎無劫色意，妾無引蝶心。」（頁四三六）亦合事理。真此中斷輪手也。

以錢先生的淵博，不會不知道「破瓜」和十六歲的關係，他在這裏所說的「破瓜情狀」，是運用另一種形象思維，入於瞿灝所說的「俗以女子破身為破瓜」。我在這裏愈說愈遠，不得不提醒自己，《蝴蝶夢》裏的唱詞「年將及瓜」也許還是更正為「年將破瓜」比較好，此時田氏的丈夫莊子假充死去，她還未足十六歲，後來春心難禁，也就是很自然的事，可惜接著而來的劇情只有「劈棺」，並沒有錢鍾書所說的「破瓜」。

後記：《蝴蝶夢》中的田氏十六歲，《綴白裘》所收〈病幻〉一折中亦有說明，內裏一曲〔下山虎〕是田氏自況，開首幾句是：「我是金枝玉葉，如花似雲，嬝嬝二八青春。」

《蝴蝶夢》與風流寡婦的故事

前幾天讀古羅馬作家柏特洛尼奧斯的《薩泰里康》，見到有一篇介紹文中提起，柏特洛尼奧斯的這部諷刺世情名作，已佚散不全。在今日留存下來的片斷中，除了〈特里瑪爾訖奧的宴會〉之外，還有一篇是〈艾費蘇斯的寡婦〉。這後一篇裏所說到的這個寡婦故事，據說是古代流傳很廣的一個極有名的風流寡婦故事。不僅從羅馬時代一直到歐洲的文藝復興時代，歐洲的許多作家一再採用這個故事為題材，寫出了不少各有特色的作品，就是古代中國作家也曾運用過這個故事。

這後一句話很引起了我的興趣。作者不曾說明這位中國古代作家是誰，但是既然這麼說了，必定是有所根據的。後來就有名的寡婦故事這範圍想了一想，又翻閱了一些我國古代話本的總集，這才發現所指乃是莊子戲妻的故事，也就是舊時京戲所演的《蝴蝶夢》的本事。

〈艾費蘇斯的寡婦〉故事是這樣的：

一個平日以貞潔自許的婦人，在丈夫去世後，矢志要殉夫，住在丈夫的墓室內，拒進飲食，日夜哀

哭。附近有一個兵士聽見了這哭聲，走來查問。他是在附近的刑場上負責看守死囚示眾屍體的。他見到這哀哭的寡婦後，問明情由，便竭力向她勸慰，又勸她略進飲食，說是她既然愛她丈夫，若是丈夫地下有知，必不忍見她如此。這兵士生得年輕英俊，婦人也是在艾費蘇斯以美麗著名的，兩人不覺發生互相愛慕之情，兵士將自己的口糧拿來，勸婦人吃了一些。婦人這時不僅不再哀哭，而且同兵士有說有笑。於是兩人漸及於亂，就在墓室裏面成就了霧水姻緣。第二天早上，兵士回到刑場，發現他負責看守的死囚屍體，已經被人偷走了。按照軍律，這是要處死刑的，他只好淒然來向這寡婦告別。

哪知這寡婦雖然是一夜恩情，卻已經愛上了這兵士，不忍他去就死，而且這過失也一半因她而起，因此想了一下，向這兵士提議，她丈夫新死不久，既然死囚的屍體失蹤了，何不趁上司尚未發覺之際，將丈夫的屍體拿去掛在弔刑架上充數，豈不是可以免得自己去抵罪？兵士贊同了，於是兩人就合力開棺取出丈夫的屍體，掛到弔刑架上去冒充死囚，果然瞞過了上司的耳目。

京戲《蝴蝶夢》的本事，出自宋元人的話本〈莊子休鼓盆成大道〉，見馮夢龍所編的《警世通言》。

將〈艾費蘇斯的寡婦〉故事與〈莊子休鼓盆成大道〉的話本一比，可以看出故事的情節雖然大不相同，但兩個寡婦卻是同一典型的人物。

寬劇蝴蝶夢

《警世通言》裏的莊子戲妻故事，與〈艾費蘇斯的寡婦〉故事，關於丈夫的部份雖然大不相同，但是兩個寡婦的舉動，簡直如出一轍。說這兩個故事同出一源，是極可以相信的。

這個有名的中國風流寡婦故事，見《警世通言》第二卷：〈莊子休鼓盆成大道〉，以莊子見到婦人搧墳作引子，引出他自己想試試自己的妻子，這就構成了這個莊子裝死戲妻的故事。京劇《蝴蝶夢・大劈棺》，就是由此而來。劈棺這一情節，在古羅馬的那個寡婦故事裏面，也是最精彩的部份。大家都是為了要救眼前的情郎，便不惜犧牲已死的丈夫屍體。在古羅馬的故事裏，是開棺取出丈夫的屍體去替代那個失蹤的死囚屍體，在中國的這個風流寡婦故事裏，則是想劈棺取出已死丈夫的腦髓，來醫治新情郎的心病。

兩個故事都是十分富於人情味的。我們當然可以說這兩個寡婦都太不近人情，但是我們若從「死者已矣」，救生不救死的常理來看，她們的所為，實在是很合乎人情的。丈夫反正已經死了，既然有了新情人，則為了要挽救情人的生命，將已死丈夫的屍體加以廢物利用，實在是很現實的舉動。

我記得從前上海提倡改良京劇時，曾改編過《蝴蝶夢》，田氏劈棺、莊子復活以後，向妻子大施教訓和奚落之際，卻被田氏反唇相稽，挖苦一場，新編的唱辭，其中有精彩的兩句，是以子之矛攻子之

盾，用莊子的哲學思想來罵莊子。那兩句唱辭是：

「莊生空言齊物論，不責男人責女人！」

說莊子喪妻可以再娶，自己死了卻一定要責成妻子守節。莊子被罵得啞口無言。因此在新編《蝴蝶夢》裏面，田氏並不曾弔死，莊子也就沒有「鼓盆」的機會了。

《莊子休鼓盆成大道》的故事，當然比羅馬人的故事更曲折多變化，也更富於東方色彩。我更喜歡前面掘墳的那個引子，那個寡婦倒是個坦白真實的好人，比那些掛著寡婦招牌，暗中偷人的好得多了，莊子見了心中不平，實在不是解人，難怪回家以後，要設計裝死戲妻。在這方面，莊子比起古羅馬故事中的那個丈夫，可說差得多了。那個丈夫是真的病死的，因此，能使自己的無用屍體供妻子利用，不像這個東方丈夫，故意裝死，設下圈套引妻子入殼，然後再將她羞辱一場。

《警世通言》所載的《莊子休鼓盆成大道》故事裏的假死戲妻情節，不知所本，可是莊子喪妻鼓盆以及夢蝶，卻是有根據的，這都見於莊子自己的著作。

據《莊子》所載，莊周言夢中嘗化為蝴蝶，栩栩然蝶也，俄而覺，則蘧蘧然周也。不知周化為蝴蝶，抑蝴蝶化為周歟。又據《莊子·至樂》載：：莊子喪妻，惠子往弔，莊子方箕踞鼓盆而歌。惠子

曰：不哭亦足矣，歌不亦甚乎？莊子曰：人且偃然寢乎巨室，而我嗷嗷然隨而哭之，自以為不通乎命，故止也。

可知夢蝶、喪妻鼓盆倒是有根據的。大約就因為有了這一點根據，將那個有名的風流寡婦故事附會上去，遂構成了〈莊子休鼓盆成大道〉這個話本。

除了《警世通言》所收的這個話本以外，據《花朝生筆記》所載，還有一個《蝴蝶夢傳奇》，係清初嚴鑄所撰，即從話本的故事改編而成，而將它更通俗化了。我未見過這部傳奇，但是從《蝴蝶夢》這題名來推測，舊時京戲的《蝴蝶夢‧大劈棺》，必是根據嚴氏傳奇改編而成，不是直接取材於宋元人話本的。

這個〈艾費蘇斯的寡婦〉故事，在歐洲除了見於柏特洛尼奧斯的殘稿以外，比他稍後的羅馬作家奧柏尼奧斯，也在他的著名的《金驢記》裏，收入了這個風流寡婦故事。稍後，法國哲學家伏爾泰，在他的諷刺小說《薩地格》裏，也採用了這個故事。還有，法國的寓言家拉封丹，也用這題材寫過一首長詩。

此外，如意大利的《一百故事集》，布列東的《風流婦人生活史》，都不曾放過這個精彩的故事，

實在不勝枚舉。

我小時很喜歡看《蝴蝶夢》這一齣戲，喜歡看田氏劈棺這一場的跌撲功夫。演這齣戲的旦角，照例要踩蹻的，因此劈棺之後，見到莊子從棺中推蓋而起，她嚇得拋了板斧，從靈桌上一個倒筋斗翻下來，接著在地上翻騰撲跌，表示驚嚇的動作。要表演得好，是極不容易，而且很吃力的。還有，莊子變成楚國王孫後，將靈前的一個紙人金童變成自己隨從的經過，也是極有趣的。那個由真人所飾的紙人，起初要完全裝成是一個假人模樣，任人搬動戲弄，眼眉手足不得有絲毫顫動，往往是丑角大顯身手的好機會，也使年輕的我看了大開笑口。

當時完全沒有想到，這個寡婦劈棺的故事，竟有這樣遠的淵源，而且竟是從外國傳入的。

編者按：本文原見《北窗讀書錄》（香港：上海書局，一九六九年），蒙葉中敏女士同意在此轉載，謹此致謝。

《蝴蝶夢》與《莊子試妻》的當代詮釋

<div style="text-align: right">林克歡</div>

在人與他人、人與族羣複雜多樣的關係中，兩性關係一直是統治／被統治二元對立的對抗性關係的核心，從遠古延續至今的統治結構結肇始於男／女對立的父權專制。從索福克勒斯（Sophocles）的《安蒂戈涅》（Antigone）、莎士比亞的《奧賽羅》（Othello）、易卜生（Ibsen）的《玩偶之家》（A Doll's House）、哈洛德‧品特（Harold Pinter）的《情人》（The Lover）……兩性關係始終是戲劇家們關切的重點。在中國舞臺上，近年來，一再翻新的「莊周試妻」也說明了這一興趣。

莊子〔一〕，名周，梁國蒙縣人，當過管漆園的小吏。《史記‧本傳》〔二〕說：「其學無所不窺，然其要本歸於老子之言」，「著書十餘萬言」，「善屬書離辭，指事類情」，「其言洸洋自恣以適己」。相傳莊子在他妻子田氏死後「鼓盆而歌」。後世說書人據此敷衍出一篇〈莊子休鼓盆成大道〉〔三〕的話本（小說）。其事荒誕不經，於史無徵。京劇《大劈棺》、秦腔《蝴蝶夢》、川劇《南華堂》演的都是同一故事。這些劇目宣揚男女之情不可靠，勸人清心寡慾，對女性多有誣毀之處，為當代戲劇家所不取。

一九八八年，由徐棻、胡成德編劇，成都川劇院演出的《田姐與莊周》，對原來的戲劇故事和人物形象作了大刀闊斧的改造。莊周的妻子田姐被描繪成一個荊釵布裙、粗通文墨的鄉間女性。她美麗溫順，謹守婦道，在清淡閒散的村居生活中守著一個無情無欲的丈夫。一位風流倜儻、誠摯多情的青年男子——楚王孫，偶然闖入她的生活，激起了她壓抑多年的情感激蕩。但她把這種青春的騷動、愛情的萌生當成感情的迷誤，陷入深深的自責與無盡的悔恨之中。「悔只悔一時間把持不定，羞只羞被看著失德悖論。可憐我半日情思恍惚，竟落得終生裹負罪揪心。」（「第五章」田姐唱詞）甚至當莊周寫了休書，允她改嫁時，她仍深陷在不能自誘，只恨我受不了寂寞春秋。只恨我違婦道節操未守，只恨我把清名一旦拋丟。從今後，千人指責萬人罵，苦痛羞辱無盡頭。」（「第三章」田姐唱詞）「只恨我經不起情愛引拔的悲苦、羞愧之中，上吊自盡。這是一個被奉獻在封建祭臺上的犧牲品，一個完全被封建意識壓垮了的「可悲的女性」。封建禮教不僅摧殘人的身體，還吞噬人的靈魂。封建的禁錮、禮教的束縛已內化成苛嚴的自我約束、自我摧殘，銹蝕的心靈不堪承受生活中偶然或閃現的曙色。

在《田姐與莊周》中，介乎人神之間、遊戲生死之外的莊周，被改塑成一個棄聖近俗的男子。他當然也有過情感的折磨與思緒的激蕩，但這只是一個心懷嫉妒的丈夫打翻醋罈子的痛苦與煎熬，與田姐劇

158

烈的靈魂搏鬥和內心掙扎不可同日而語。我不明白作者怎麼會把他說成是一個「清醒」的、「戰勝了自己」的「偉大者」〔四〕。且不說正是他的一紙休書最終毀了田姐的生命，就是田姐再度萌生對男女之間真正愛情的憧憬，對青春、自然的嚮往，也完全是由於他（幻化成楚王孫）的挑逗、捉弄誘發所致。我同意作者說田姐是「毫無罪過的」，她「帶著強烈的負罪感，自我萎縮於消亡之中。」〔五〕然而女性的自我萎縮，不正是男性社會的預謀、男性社會對女性最徹底的心靈剝奪與思想統治麼？編導者還予田姐清白、無罪的名聲，但又過份慷慨地同樣把清白的名聲贈與莊周。於是，以生命為代價的悲劇成了一椿無頭公案，只好讓虛懸的「社會」承擔殺人的罪名。

一九九四年冬，一向以風格沉實凝重著稱的北京人民藝術劇院，抖落一臉正經，以嬉皮笑臉、逗樂耍噱的遊戲態度，演出了臺灣知名導演胡金銓先生的舞臺劇《蝴蝶夢》。

在胡先生的《蝴蝶夢》中，莊周與田氏的矛盾糾葛只是一條次要的情節線，全劇的重心放在勾摹官、痞嘴臉，指戳人間醜類的政治影射，以及自在鬼——全劇的敘述者——平庸至極的道德說教。甚至將莊周分身幻化的楚王孫，也描摹成一個酸、辣、損、毒、陰五毒俱全，官、痞集於一身的惡棍。但《蝴蝶夢》還是第一次將田氏塑造成一位強悍峻急、金剛怒目式的反抗者形象。她不甘當玩物，不願受

戲弄，怒氣衝天，持斧抗爭。這是千百年來受忽視、遭壓抑的女性向父權社會所發起的英勇反抗。可惜胡金銓先生將其定位在「掙扎在禮教和情慾之間的犧牲者」（見「人物」表）。又藉助自在鬼的評述：「田氏有了新歡把舊愛棄，她還要……把親夫劈」（第一幕第二場唱詞），歪曲、詆譭了這一行為的正當性與反抗意義。

導演林兆華、任鳴在詮釋這一劇本時，盡量刪削了原作中政治影射的內容，讓人物自畫自嘲、出乖露醜。一方面加重諧謔嬉鬧的娛樂色彩，一胖一瘦的丑角扮演高縣尉、蒙澤令這一對活寶，拿粗挾細，揣歪捏怪，卻又妙語連珠；半仙的莊子拂纓塵網，逆拗情理，昏蒙愚瘖之狀令人忍俊不禁。另一方面突出田氏在明白莊周的作法戲弄之後的驚詫、惱怒、憤恨。以及一再舉斧劈殺莊周的反抗行為。但由於戲的份量集中在色眼迷濛、貪贓枉法的蒙澤令和圓穩乖巧、風情萬斛的新寡村姑花娘身上，男女性愛的合理性以及女性為爭取自身權益所進行的抗爭這一內容未能得到更好的表現與發揮。

一九九五年四月，中央實驗話劇院在北京上演了一齣由中國演員演出的英語戲劇《莊周試妻》。

戲劇敍述：在深山修道的莊周告假回家，途經荒野，見一年輕女子持扇搧墳，十分好奇。問其究竟，方知少婦新寡，其亡夫曾留下遺言，需待墳土乾枯方可再嫁。小寡婦以其直率打動莊周，莊周當場

作法，幫其搧乾濕土，小婦人留下紙扇相贈匆匆而去。莊周驚覺，聯想自己離家多年，嬌妻田氏獨守空

房，閨閣之中，難免……遂決定回家試妻。

莊周先施法術詐死，後托夢田氏，自己化身為年輕英俊的楚公子，引誘嬌妻背棄亡夫。田氏情不自

禁，頓生愛慕之心。洞房花燭夜，楚公子病危，需要人腦入藥。田氏不顧一切，劈棺救夫。莊子重新

顯形，欲續殘夢，而田氏恍恍惚惚，心中只有夢中人——楚公子。

劇作者是旅居英國的華裔作家蘇立羣。他在場刊中寫道：「Rights for women, Fame for Zhuang Zi」

（「為女人出口氣，為莊周正名！」）與以往舞臺上所塑造的人欲寂滅、清淨無為的神道人物不同，蘇立

羣筆下的莊周是一位飄逸倜儻、心旌搖蕩的中年男子，一位渴望享受生活又懷著強烈嫉妒心的丈夫。然

而這樣一位返俗近常、情欲奔競的莊周，又完全是一個傳統意義上的上帝、父親、壓迫者的男性形象。

他設計、操縱著一切，卻操縱不了女人的心。作者正題反做，莊周試妻，結果是男人試了自己。正如該

劇的西方文化與風俗顧問 Olivia Cox-Fill（澳莉薇亞・考克斯—菲爾）所說：「Asking a spouse if they'll

re-marry on one's demise is not the old fashioned outmoded custom we'd like to believe. The anticipated potential

for jealousy and revenge is reserved in many marriages as the outlet for real feelings of insecurity, possessiveness

and domination.」（男人問他們的妻子如果他們有一天歸了西，她會不會再嫁，我相信這類問題並非老生常談或是過了時。）這預先潛伏的嫉妒和報復作為發泄男人的那種不安全感、主宰感及優越感，包藏在許多婚姻中。）導演李六乙將整個演出置於一個半封閉的箱式舞臺上，二面墨痕斑剝的布幕規定了演出空間的封閉性。舞臺左側，由密密麻麻的細絲繩懸掛在空中的鳥羣，具有濃烈的裝飾性與假定性。開場時，灰色地布上撒滿了綠色枝葉。此後，由充當檢場人的演員拋撒的黃花、紅花和從空中飄落的花瓣，改變了舞臺的色彩基調，以色彩的轉換，表現戲劇場景的轉換和情感的變化。導演抹去山野亂境荒涼的色彩與恐怖的氣氛，以遍地綠葉和鮮花表現大自然的靈氣和生命。一張不時變換位置的大床，象徵著男女的婚姻，在上面敷演著男／女兩性的矛盾、齟齬和衝突。人類在自然的懷抱中建構著不自然的婚姻和兩性關係。

　　劇中，田氏被塑造成一位溫雅多情、心靈纖巧的閨秀。莊周多年遠離家門，田氏獨守空閨。然而枯寂無味的人生未能磨滅她對美好生活的純真嚮往。當她在夢境中遇見熱愛自然、敬畏生命的意中人時，便不顧一切地傾心相愛，去追尋那悠思綿綿的愛情。甚至在她明白了這一切、包括夢境，只不過是一個醋意大發的丈夫的圈套、戲弄時，也以女性的執著蔑視男權的淫威肆虛。既然純真的愛情在現實生活中

162

無法找到，她寧願迷離恍惚地沉醉於甜美綺麗的夢幻而不願醒來。

《莊周試妻》對父權制話語進行了批判與解構，試圖用一種新的角度去審視歷史與現實中的兩性關係，可惜力有未逮。把田氏塑造成一個明艷動人、勇於追求愛情的女子，將莊周描繪成一位心胸狹窄、獨斷專行的丈夫，因張揚女性價值而重蹈性別主義的覆轍。從男性至上轉變為女性至上，只是顛倒了男女對立二元項尊／卑、美／醜的位置，並沒有顛覆性論二元對立的思維模式。雖然無論是在生活中還是在舞臺上，光為女人出口氣是不夠的。

應該說，無論是《田姐與莊周》的編導者，還是《莊周試妻》的編導者，都試圖借用一個古老的故事框架，對其進行創造性的改造，通過對莊周和田氏形象進行全新的闡釋，解構傳統的性別角色定型觀念。十分有意思的是，由女作家參加創作的《田姐與莊周》，難以接受一個批判的、不「偉大」的莊周形象；而由男作家撰寫的《莊周試妻》，卻採取了類似女權運動初期那種女性至上的偏激態度。或許，人的覺醒、尤其是女性覺醒，在中國尚未進入較深的層面；或許，對思維定勢的改變，遠較接受幾個現代／後現代概念要困難得多。

事實上，無論是東方還是西方，文學與文化傳統都是根深蒂固的囿於父權制價值體系之中。任何關

163

於女性的知識，包括日常經驗、歷史文獻、哲學著作、社會科學統計數字……都不可能不受性別歧視的污染。女性主義文學批評之所以在取得重大成就的同時，仍難以走出父權制象徵系統二元對立的怪圈，就在於二元制從來都是一種等級制。

英國女作家弗吉尼亞‧伍爾芙（Virginia Woolf）提出「兩性同體」（androgyny）的策略，主張運用主體位置的變化和轉移，建立起種種反覆變換的重複和透視（multiple viewpoint）。而法國作家米歇爾‧福柯（Michel Foucault）乾脆反對所有建構對立物的做法。問題是，女性，首先是一種存在方式，然後才是一種話語方式。即使能在文學藝術中建立起超越男／女對立的「第三種」話語，仍然只是一種純虛構，它無法改變男／女、西方／東方、殖民／被殖民……二元對立的社會存在這一嚴酷的現實。

每個民族都流傳著無數神話和古老的故事。作為民族精神最深奧的底層結構，它像咒語一樣地籠罩在民族文化的上空。令人憂慮的不僅是新舊神話、偶像對現實的美化，而且是在不厭其煩的重複中使虛假長存。在這充滿困惑的世紀之交，賦予人類境況想像觀照的文學藝術，與其反反覆覆地建構某種單一的品質，爭奪某種強勢力的話語，不若承認差異，接受非同一性，解構一切自我中心的幻想，為書寫和閱讀保留盡量多的自由空間。

完劇蝴蝶夢

注釋

〔一〕莊子，名周，中國戰國時代（公元前四〇三年至公元前二二一年）著名的哲學家。

〔二〕《史記》，中國西漢（公元前二〇六年至公元二三三年）時代著名史學家司馬遷編撰。

〔三〕見馮夢龍《警世通言》。

〔四〕徐棻：〈矛盾與困惑中的清醒——回顧川劇《田姐與莊周》的創作〉，載《劇本》月刊一九八八年八月號。

〔五〕同上。

在一九九六香港藝術節「舊世界新世界」國際研討會上的誓言

原載《文藝報》（香港）第七期，一九九六年五月

編者按：本文見於林克歡：《詰問與嬉戲》（國際演藝評論協會香港分會出版，一九九九年），蒙林先生及國際演藝評論協會香港分會同意在此轉載，謹此致謝。

【觀賞與詮釋】

附錄

【編者按】

我們在這裏輯錄了兩種《蝴蝶夢》的劇本以供參考，一是明代謝國撰寫的傳奇，二是《綴白裘》收錄的九折戲。前者全本甚長，共四十四折，枝葉繁多，內容蕪雜，我們在這裏只選印了凡例和與莊子試妻故事有關的十六折，所據版本為古本戲曲叢刊三集。至於後者，一般認為就是清朝時《蝴蝶夢》一劇的舞臺演出本，我們根據的是臺北中華書局一九六七年的版本。

對於以莊子試妻故事為內容的戲曲本子，臺灣學者沈惠如有過研究（見〈再創莊周戲曲的巔峰〉，臺灣國光劇團豫劇隊《田姐與莊周——劈棺驚夢》演出特刊，二〇〇四年），就宋元南戲、元明雜劇、明清傳奇等「體製劇種」而言，共有十一種本子，如下。

一、宋元戲文《蝴蝶夢》，作者闕名，《宋元戲曲輯佚》本存殘曲三支。

二、元雜劇《鼓盆歌莊子嘆骷髏》，李壽卿撰，《錄鬼簿》著錄、《元人雜劇鉤沉》輯存〔仙呂宮〕

竟劇蝴蝶夢

166

一套。

三、元雜劇《老莊周一枕蝴蝶夢》，又名《破鶯燕蜂蝶莊周夢》，簡稱《莊周夢》，史九敬先撰，《錄鬼簿》著錄，有脈望館抄校本、《孤本元明雜劇》本。

四、元雜劇《莊周半世蝴蝶夢》，作者闕名，《今樂考證》、《也是園書目》、《曲錄》等著錄。

五、元雜劇《鼓盆歌》，作者闕名，已佚，遠山堂《劇品》及《讀書樓目錄》著錄。

六、明雜劇《衍莊新調》，又名《逍遙遊》，王應遴撰，《今樂考證》著錄，有天啟年間原刊本、《盛明雜劇》本。

七、明雜劇《衍莊》，冶城老人撰，已佚，遠山堂《劇品》著錄。

八、明傳奇《蝴蝶夢》，作者闕名，有明崇禎間山水鄰刻《四大癡傳奇》本〈色卷〉本。

九、明傳奇《蝴蝶夢》，又名《蟠桃讌》，謝國撰，遠山堂《曲品》著錄，有明崇禎間拄笏齋刻本，收入《古本戲曲叢刊》三集。

十、明傳奇《蝴蝶夢》，陳一球撰，有原抄本、永嘉鄉著會抄本及黃氏敬鄉樓抄本，現俱藏溫州市

【附　錄】

167

圖書館。

十一、清傳奇《蝴蝶夢》，嚴鑄撰，《今樂考證》、《曲考》、《曲海目》、《曲海總目題要》等
著錄；原書未見，疑即《綴白裘》所收本子。

各種本子中，謝國所撰傳奇由於在明末有刻本行世，流傳最廣。陳一球的本子共三十三折，從已知
材料來看，應該是一個有趣而重要的劇本，對於夫妻矛盾，多所著墨，可惜沒有印行，無法得見。嚴鑄
的本子亦未見，但一般相信主要內容即《綴白裘》所收的九折，清代此劇的舞臺演出就是根據此九折。

我們順便在這裏對謝、陳、嚴三位作者略作介紹。

謝國，字弘儀，一作弘義，又字簡之，號鶛雲，別署鏡湖釣碣，浙江紹興人，生卒年不詳。據《明
實錄》及明、清檔案材料，他是位武將，天啟、崇禎年間出任過福建總兵官等職，在天啟三年（公元一
六二三年）參與過將荷蘭人驅逐出澎湖的戰役，得到朝廷嘉獎；入清後，在順治初年官拜中軍都督府都
督同知、廣西地方招撫。明末�â笏齋刻刊的《蝴蝶夢》中，有一篇陸夢龍的序，說謝國「大魁天下」，但
查明清進士題名碑錄，並沒有謝國的名字，他很可能是中武舉。除《蝴蝶夢》外，未見謝國的其他作品。

陳一球，字非我，號蝶庵，浙江樂清人，生於萬曆二十九年（公元一六〇一年），二十歲時娶妻，

168

但夫妻不和，分居二十餘年。所著《悟空篇》及《蝴蝶夢》被分別誣為「左道」和「謗書」，羅織成罪，被流放到福建。明亡時曾參與抗清，獲福王授以中書舍人職；南明覆亡後，隱居不仕，卒年不詳。他生平極喜好《蝴蝶夢》故事，除了以「非我」為字，以「蝶庵」為號外，還有詩作《蝴蝶歌一百韻》，今存。此外還有一首〈以蝴蝶夢呈金陵何丕顯先生〉七律，如下：

平生心事付莊周，萬古靈元總夢遊，

偶爾直言輕性命，致誇俠骨傲王侯；

窗前淨几堆元草，江上晴沙卧白鷗，

煩惱菩提唯一樹，何時苦海共回頭。

嚴鑄的生平及事跡待考。

蝴蝶夢傳奇 （節錄）

（明） 謝國 撰

凡例

一、髑髏改為骷髏，諧俗也。

二、古今小說載莊子妻田氏竟齎愧以歿，今易田為韓，醜之也。然登伽尚證聲聞，田即淫，猶登伽等耳，何遽絕其愧悔自新之路？恐玄律亦不若是之板。是編易以因愧得脩，因脩得證，非特收場了局不至索然，即質之柱下，亦應首肯。

三、編中多用南華事實，則說白不得不引用《南華》語。然《南華》文辭玄奧，觀者尚未了然於目，聽者安能了然於耳？屢欲易以家常淺近語而不能，抑且不敢。稍為芟繁就簡，使聽者即不盡解，或不甚厭而已。

四、牌名之高下疾徐、頓挫馳驟，各有義趣。犯太多則腔不純，雖作俑本於元人，而濫觴極於今日。夫描寫之工在曲，繞梁之妙在音，與牌名何涉，徒多此伎倆奚為？是編所用牌名，一遵舊譜。間有一二犯者，皆習用既久，聊存此一體也。

五、曲之有像，售者之巧也。是編第以遣閒，原非規利，為索觀者多，借剞劂以代筆札耳。特不用像，聊以免俗。

172

六、是編評點原有數家，不敢不摘錄以借文蕪拙，亦不敢盡錄以燴涎鑑觀。至於圈釋之當，雖

較之精，幾無一字一音訛漏，則借力於訂閱諸友為多。生平不能藏人之善，並為拈出。

<div align="right">鏡湖釣碣簡之甫漫識</div>

第一齣　標　目

【西江月】（末上）不住年光似箭，從來世事如棋。朝元有路最便宜，只在當身認取。更向真中認假，須

知信處從疑。凡情汰盡逗玄機，穩踏朵雲龍轡。

【沁園春】莊子名周，暨妻韓氏，慕道耽幽，感地司保奏，天仙接引，半生蝶夢，喚醒骷髏，雲水尋師，

等閒悟道，乞與金丹返故丘。思廣度，攜妻及友，同赴瀛洲。佳人銳意雙脩，為恐塵情不耐勾。更駈神

出舍，移名作姓，故相挑搆，重締鸞儔。半晌迷真，這回破幻，苦煉勤參不掉頭。功圓後，全家輕舉，

驂鶴玉宸遊。

<div align="center">

代相生嗔惠子授　　　因貪落賺監河侯

癡情直了韓氏女　　　玄功立證莊子休

</div>

第十一齣　夢疑

【一江風】（生、丑上）曉雲涼，旭日遮青嶂，策蹇荒原上。為酬知，虎口躬嘗，痛定翻思創。功成不受

償，功成不受償。蕭然物外裝，見萋萋蔓草穿幽壙。

（生）今日行了這半晌，身子困倦。且向前面樹蔭之下，歇息片時。（丑）官人，這樹如何這

等大？（生）此名樗樹，乃不材之木，無所用處，故得終其天年。（丑）官人，又不是這等說，

昨日店主人有兩隻鴈，一隻能鳴，一隻不能鳴。小廝問宰那一隻，主人說：宰那不能鳴者。今

道旁之木，以不材生；主人之鴈，以不材死。官人將何以處此？（生笑介）吾將處於材不材之

間，這木呵，

【前腔】材不良，枝幹空尋丈，誰有迴眸向。這鴈呵，嗃俏吭，暗者遭烹，鳴者翻無恙。木材遭斧斫，

木材遭斧斫，禽材出鑊湯；教為禽與木，也難憑仗。

呀，前面白晃晃的，是甚東西？（丑怕介）是一個骷髏，好怕人。（生）咳，想你當初生在世

間，有多少知覺運動，有多少妄想營求，今日卻做這般面孔。

【紅衲襖】你莫不是覓蠅頭做蛾兒撲焰缸？你莫不是戀蝸名餂蜜在刀頭上？莫不是從征的賈勇沙場葬？莫不是殉忠的投荒道路長？你這副皮囊兒在何處藏？你這點靈心兒在誰行旁？空撇下朽不盡頭顱誰覓也，只好借淒雨寒泉當淚行。

（丑背介）好笑俺官人，一個骷髏，只管絮叨怎的，難道他聽得你的話？（生）世人將這把骨頭，都要埋在土裏，偏你拋在野外，莫非生前也是個達生之士？咦，還怕是臨終遭甚不幸，以致如此？

【前腔】你莫不是抱沉疴向無常覓藥方？莫不是困饑寒立槁的播間樣，莫不是遭強梁還了還不盡冤業帳？莫不是遇豺狼填了填不滿血肉腸？你是聰明的心若波濤死怎降？你是懂懂的形如土梗神先喪。都一樣衰草寒煙零落也，只好倩謝豹啼鵑替你哭一場。

（丑背笑介）你看官人一肚子閒話，憋悶得慌。對著骷髏就講個不住，聽得俺瞌睡上來，且睡他一覺好走。（睡介）（生）我想世人賢愚不等，貴賤相懸，到頭來都一樣。一堆白骨，有何差別？

【前腔】你莫不是遊俠的輕一諾許了肝腸？莫不是縱橫的憑單詞取了卿相？莫不是為墨的跂離道德成慛恍？莫不是為儒的竅鑿虛無破混茫？你是個貧賤的怎少這一抔土裏藏？你是個富貴的怎難保三尺墳無

恙？雖孝子慈孫，這面孔渾難認也。總義烈奸回，這朽骨誰分臭與香？

說了這一回，身子疲倦，不免枕此骷髏，少睡片時。（睡介）（末罩頭上）自家骷髏陰靈是也。（末）

聞莊先生所言，頗有譏諷之意，不免與他辯論一番。莊先生請了。（生起介）足下何人？（末）

僕即君所枕者。適聞先生所言，皆生人之累，如僕則無此患矣。（生）呀，足下正是這骷髏

了，正要動問。小生已知貴不如賤，富不如貧；只不曉生不如死耳，願足下教之。（末）夫死

者，無君於上，無臣於下，無四時之患，雖南面王之樂，不能過也。

（生）足下但知其一，不知其二。人生在世呵，

【宜春令】生能幾，死較長，有誰逃無常這椿？腌臢臭腐，把幻身拋卻還真相。討不來苦惱憂傷，管不

著侯王君長。任徜徉，生盼出這血團胞脹。

【前腔】生堪惜，死最傷。萬千劫剛搬演這場電光石火，誰甘一瞑沉黃壤。總這回再得人身，渾不是舊

目靈光。且徜徉，肯任他死生流浪。

吾將上告司命，令子再生，子欲之否？（末笑介）吾豈舍南面王不為而為人乎？

【玉胞肚】幾年勞攘，甫能縠跳出褲襠。沒肌膚，豈患傷殘？無骨肉，那怕參商？（啐生介）（生復睡介）

肯還鑽入臭皮囊，換我逍遙南面王。

患自亡。

【前腔】人身憂患，有生初鑽來肺腸。若不向釜底抽薪，空指望止沸揚湯。人生有患向身藏，我若無身

滿眼貪生怕死兒，死中有樂盡人疑。世間貿貿誰能解，除是長桑公子知。（下）（生欠伸醒介）

異哉異哉，適纔睡去，分明這骷髏與俺辯論半晌。（丑醒介）是那個和官人說話？（生）就是

這骷髏。（丑）阿也！這等作怪成精，官人你的舌頭也忒靈，把一塊枯骨都說醒了。他與官人

講些什麼？（生）他說

雖然如此，反逗起俺胸中許多疑來。天色將晚，且趲行去罷。

集唐

　　（生）停車坐愛霜林晚　（丑）滿野蓬生古戰場

　　（生）無限別魂招不得　（丑）可憐神采弔斜陽

第十三齣　辭　家

【一剪梅】（旦上）水風山影蘸茅荊，幽鳥初驚，幽夢初醒。（小旦上）曉來溪畔拾幽蘋，新雨初晴，新草初生。

（旦）忘鷗，你官人應趙太子之聘，去經數月，怎的不見回來？他素好雲遊訪道，多是又往別處去了。（小旦）趙國去此不遠，想只在目下便回，不須縈掛。

【綿搭絮】（旦）空山寂靜，孤影暗魂驚；茅屋無隣，映水幽篁遶舍生。憶連宵雨滴簷聲，偏向芭蕉傳響。遞入疏櫺。教我翠袖閒憑，倚遍琅玕萬個青。

【前腔】（小旦）清溪自汲，流水杳無情，萬折千紆不暫停。問幽人勘破浮名，何事為他徵聘，沐雨衝星。多應難按雄心，虎穴龍潭掉臂行。

【步步嬌】（生、丑上）（生）悠然一覺華胥境，猛被人提醒，疑團一股撐，胸裏填柴，咽中著鯁，何處討分明？腰鐮誰借開迷徑。

我莊周冥心學道，際地窮天。自謂此中頗有入路，只生死一事，雖能勘破，尚未了然。昨夢中

聞骷髏之說，反逗起一肚子疑來。我想從來千聖萬真，只為生死事大，苦證勤脩；這骷髏又於死中點出一個樂境，不知是道是魔，心中茫無定主。他又說除是長桑公子知。我素聞長桑公子是得道真仙，城市山林，渺無定跡，卻那裏尋他？（想介）我想此事不得明師指授，此中終不了了。如今到家別了娘子，大踏步只管尋向前去，定有相遇之處。呀，一路心口自商，不覺已到山中了。（丑作扣門介）

【不是路】（生）山鳥來迎，無數閒雲鎖舊局。（旦）呀，官人回來了。（生）俺不是回家，是來別你。須臾頃，欲攜混沌去叩惺惺。（旦）官人此話從何而起？喜還驚，歸鴻剛墜天邊影，又趁秋風入窈冥。

（生）中情耿拚，芒鞋踏破煙霞境。要尋參訂，要尋參訂。

（旦）官人你纔入門來，如何就講出去的話？（生）正是未得入門，不得不出去。想我學道半生，雖然粗有解悟，但未遇明師點化，終是瞎煉盲修，虛擲光陰，豈不可惜？如今別了你，去尋個善知識，參證一番，討個落結果，完此一段公案。俺意已決，不要攔我興頭。（旦）雖然如此，但四海茫茫，仙真難遇，未知果得成仙了道否？教我如何放心得下。

【五供養】搏風捕影，更無邊水遞山程。煙霞成獨往，何路問蓬瀛？似飄萍，總要寄衣糧誰倩。山眠雲

作幕，野飯水為羹。（悲介）別淚空懸，歸期難訂。

（生）娘子不必絮叨了。（旦）既官人去意已堅，我也不好苦勸。忘鷗收拾衣裝，著馴鹿挑了，跟官人去。（生笑介）學道之人，豈要人為伴。（丑）官人，途中怎少得人伏侍？還該帶了小人去纔是。（悲介）

【玉交枝】（丑）（小旦）淚珠偷迸，怎沒個人使令？團瓢斗笠誰承應？最難禁雨枕風鈴。聽耳邊殘漏遞殘更，看天邊孤鴈憐孤影。這波查還誰慣經？這凄涼教誰忍聽？

（生）俺既勤身訪道，正要勞其筋骨，豈要人伏侍？你們不須絮聒。（自背行李介）我此行不久便回，娘子你閒居無事，將我平日所授之訣，調伏溫養，不可蹉過光陰。無勞遠送，俺就此相別也。

【川撥棹】須深省，我此身如一葉輕。待討個結果圓成，待討個結果圓成，降伏那疑心信心。這根苗須要尋，怎留連兒女情。

正是不求生富貴，卻下死工夫。（下）（旦悲介）官人竟自飄然而去了。

【尾聲】你尋師遠向天涯趁，教我向誰行相印？且把清淨無為當一本沒字經。

180

馴鹿，你官人此去，歸期全無定準。你年紀長成，在此不便，且回你家去，等官人回家，再來不妨。（丑）小人如何捨得就去了？官人既不帶我出去，娘子又不留我在家，閃得我有家難奔了。只得勉從娘子之命，暫且回去。

集唐　　（旦）　白雲無路水無情　　念爾初緣道未成

　　　　　　（小旦）自要乘風隨羽客　　（丑）寒雲孤木伴經行

第二十齣　搧　墓

【懶畫眉】（貼侍扇上）東君初試一枝紅，冰泮橫塘翠浪重，舞鶯孤影蕙帷空，沒個人兒共。夢裏行雲散曉風。

奴家楊氏妙香是也。雅負工容，頗饒風韻。不幸丈夫亡故，獨守孤幃；臨終遺命，待墳土乾了，教奴嫁人。因此忙劫劫的把他安葬，已經兩月，頻來看視，土尚未乾。連日苦遭風雪，不得出來，今日晴煖，不免看一遭去。呀，春煖雪消，墳土一發濕了，如何是好？雪呵，你就是

我楊妙香的對頭了。（想介）我想雪猶自可，如今春天的雨是長要下的，空眼巴巴的望這塊土怎生得乾？不免將手中扇子滿挩搧他幾日，搧乾了嫁了人去，後邊下雨下雪管他怎的。（坐地搧介）

【前腔】新阡馬鬣未乾封，煖入酥花雪正融，不辭搖翠喚春風。待便覓絲蘿共，奈臨訣丁寧語未終。土脈融。

【前腔】（生上）雙丸如箭轉頭空，殘臘初歸春又逢。呀，佳人何事引酸風，冷骨應先痛。想積雪侵墳怕這位小娘子，怎麼拿扇子在墳上搧？想是墳上殘雪，沒人打掃，自己在此搧他。這樣婦人也就難得。不免上前問他一聲。（見介）（生）小娘子，這是一所墳，你搧他怎的？（貼）不瞞客官說，這是我丈夫的墳，因臨終遺命，教我墳土乾了嫁人，等了兩個多月不見乾，故不辭勞倦，只得在此搧他。（生）目下春氣發生，雨露時降，靠你一人搧他，也不得乾。等到南薰風起，長夏烈日之中，不過三兩日自然乾了。（貼）客官有所不知，奴家等不得了。

【前腔】春來春去一場空，這沒主花枝幾日紅。怎待他烈日與炎風，窣地把韶光送，卻不道無價春宵一刻中。

（生）原來如此，借過扇來，俺替你搧，眼下就乾了。（貼）怎好動勞客官。（生代搧介）

【玉胞肚】素紈輕擁，鼓元陽，春泥漸融。那些個近淚難乾，況兼他烈火相攻。還將氣篆借天公，人願

由來天所從。

恭喜，墳已乾了。（貼）呀！果然客官一搧便乾了。

【玉交枝】情傾意聳，有心人無心便逢。這一抔乍掩潮痕重，忽然間坼破雲蹤。從今重整舊房櫳，不須

仍戀閒丘壠。（拜介）謝伊家神工鬼工，感深恩情中意中。

多謝客官助力。倉卒中無可奉酬，就把這扇子奉送罷。（生）多謝了，

【賞宮花】佳人知重，出冰紈翠袖中。吹倒鴛鴦塚，聊憑一剪風。從今以後呵，不索空尋巫峽夢，任為

雲飛入楚宮。

【皂羅袍】（貼）只為遺言曾奉，怕土疏蟻入，雨漬苔封。忍骨頭未冷各西東，奈情根逗起無欄縱。塗朱

施黛，依然玉容；鋪金疊綺，依然繡櫳。肯守著一堆黃土把青年送。

墳土既乾，奴家心願已遂，就此告別回去也。正是：懶向孤燈熬夜雨，且描雙黛領春風。

（下）（生笑介）世間有這樣婦人，夫死兩月，就變了這副肚腸，墳土等不得乾嫁去也，憑你卻

【前腔】畢竟情腸易動，恨雲根未燥，雨態先濃。世間恩愛總如儂，幻緣配合都成夢。百年締好，衾同穴同，一朝訣別，恩空愛空。怎能彀向多情窟裏覓個無情種。

這扇子丟棄了纏好，但也是一椿奇異公案，且帶了回去。

集唐

一片年光攬鏡慵　　羅裙蟬鬢倚迎風

藍絲重勒金條脫　　萬古魂消向此中

在此搧。又可笑又可恨，咳！

第二十三齣　探　內

【唐多令】（旦上）人從天外至，霞色滿衣裾。梅香撲鼻（?）先知，不用春光自語。為甚的，做喬癡？

好笑我官人雲遊回來，氣象比前不同，分明是得道的樣子。屢次問他，不吞不吐，往常在家時，把這些事情，朝夕諄諄開示，豈今日成真了道，便裝起腔來不成？

【尾犯序】仙榜掛名歸，假意懵騰，逢場遊戲，一團道氣。從前圭角渾非，堪疑，總做作行家啞謎。時

184

逗漏玄門隱語，喬作勢。貧兒得寶，賣弄有家私。

【風馬兒】（生持扇上）就裏難知，且休洩十分消息。

（見旦笑介）我途間遇一婦人，送我這把扇子，付你收著，或者亦有用處。（旦），呀，他與你有甚往來，把扇子送你？（生）俺在路上經過，他拿這扇子在那裏搧墳。俺問他為何搧這土堆。那婦人說，這是我丈夫的墳，臨終吩咐，待墳土乾了嫁人。等不得乾，故在此搧他。俺替他搧乾了，故把這扇子謝我。（旦丟扇介）啐！這樣人提他怎的。你前日回家時，說途中曾遇異人指授，前邊路頭都走差了；我再三問你，你又含糊不說，想我不是道器麼？（生）說那裏話，這〔一〕點靈光，不論男女，人皆有之。你性情閒淡，世味不染，怎麼不是道器？但學道一事，非同小可，連我也要從頭做起，未知成否。何如你骨力未堅，恐受不得這些磨障。

【尾犯序】為清夢，不勝疑，喫盡波查，略沾滋味。未成一簣，從教另築根基。須知要轟烈烈磨腸剔髓，怎軟怯怯鑽頭露尾。娘子，這成真工夫也好難哩。非兒戲，如行深淖，沾不得一些泥。

（旦）神仙也是人做，若慮不成而不為，則神仙種子絕矣。玄門參訂，便是萍水相逢，也要請教。我與你伉儷數十年，難道還未看透底裏，費你這些躊躇？

【前腔】直恁費躊躇，前路雖遙，半途怎廢？一行入道，豈容更問成虧。我不合生為女身呵，還悲，要剗盡脂痕粉滓，全伏你撩牙鬥嘴；些兒意，玄牝有竅，吾欲守其雌。

（生）娘子，你要學道是好事，我豈不願。只因俺當初不知苦辣，孟浪做去，把路頭走差。如今進退兩難，還要學十年工程，許多磨煉，方得成就。我如今把〔內〕裏工夫，都分明說破，你要自家酌量。萬一受不過磨障，半途退轉，這半截人卻做不得。

【金絡索掛梧桐】回頭路已非，改轍程初起。十載為期，遁跡無人處，頻從罔象裏。探玄珠，一息綿綿氣鏇提。還有許多仙真神鬼之類，要來魔害你。任諸魔變現渾無懼，這通體虛靈炯自如還全未。要十年辟穀，方許試刀圭。使不得帶水拖泥，撒媚妝、癡眨眼的前功棄。

【前腔】（旦）閒情與道宜，真訣承師指。御氣調心，略解些兒事。粉糊粘糨裏不沾些，肯失足當場笑破頤。官人，你還勞形跋涉逢人叩，我觀面從容得爾師。難相棄，為仙為俗，做個影兒隨。一任他玄分難期，仙路崎嶇，信步行將去。

（生）若得娘子如此甚好。

【尾聲】這玄門供結今朝遞，羨你鐵作肝腸玉作軀，羞殺世上多少鬚眉怎似伊。

186

第二十五齣　托疾

集唐
（旦）鶯鶴天書濕紫泥　玉皇催促列仙歸
（生）脩行未盡身將盡　夢裏光陰疾若飛

【金瓏璁】（生上）金砂何處轉，須從鬧裏偷閒。支一榻，萬松間。

俺連日再三探試娘子道念，毫無退怯，一意擔承。似這等真正念頭，實不易得。俺如今不免假裝病症，另現一個幻身，磨煉他一番，卻又從鬧裏抽身，尋個去處，煉成還丹，豈不兩得其便？（向內指介）雖然如此，也只是眼前光景，向後心腸，焉能盡必？掘墳之女，就是樣子了。（向內指介）忘鷗，汲水來了。不免假意倒在溪邊，（作倒地介）（小旦上）廚下無糧炊，白石澗邊有，乳瀉青雲。呀！官人，官人，呀！不好了！不免快去報與娘子知道。娘子快來！（旦上）忘鷗，甚事大驚小怪？（小旦）忘鷗適往溪邊汲水，見官人暈倒在地，叫了數聲，並不答應，把我腿都驚軟了。（旦）平日地怎有此事！（慌行介）

【不是路】（旦）猛聽伊傳，陡地魂消步不前。癱成軟，呀，緣何暈倒這溪邊？官人、官人！咳，不好
了。口兒偏，喉間細聽微聞喘，耳畔頻呼悄沒言。忘鷗，快扶回家夫。（扶生行介）渾身顫，快扶回去

把陽神纜。淚花如霰，淚花如霰。

官人甦醒些，驚殺我也。忘鷗，快取薑湯來。（小旦）薑湯在此。（灌介）（生）噯喲。（旦）

好了，謝天謝地，官人掙閙些個。（生抬頭介）這是那裏？（旦）官人，這是家裏，你為何倒
在溪邊？

【集賢賓】（生）俺見枝頭春去時光換，舉頭欲問青天。忽黑暈生花剛一轉，冷森沙撲個風旋。魂離魄

遣，鎮半晌沉迷不辨。哎喲，如夢魘，尚兀自倦支雙眼。

【前腔】（旦）你千山萬水經行遍，多少雨宿霜眠。隔一線疏籬風浪顯，又沒甚兇煞沖前。威光恁淺，敢

被這魔神活現。神天鑑，怎魔道兩般不辨？

（生）咳，俺這一跌，傷動了裏邊臟腑，心神恍惚，多是不濟事了。（旦）呀！官人休說這話，
你學道半生，那裏平地一跌，就會傷了性命。（生）你不知道，學道雖在人為，脩短亦繇天定。

【囀林鶯】生如泡影脆可憐，想不繇人促人延。奈宗塗奧渺無繇探，愧此生蓬閬慳緣。無端一閃，恰似

有神差鬼遣；氣慨慨，這四稍無主，一息難綿。

（旦哭介）怎生是好？啊，我曉得了。

【前腔】你平生口業招過愆，多嘲侮往聖先賢。只圖筆鋒舌杪波濤變，想多應往咎難湔。這也是文人常態，便做道你求仙學道呵，工夫未圓，怎把幻軀拋閃？問蒼天，怎神丹不就，鬼病先纏？

（生）我此病越覺沉重，多是不濟。但平生學道一場，不得成就，想是根器淺薄，聞古人有脩數劫，方得成道者，我此生不就，來生也要完這功果。生死當如夢幻，你們不須啼哭。（旦、小旦哭介）（旦）還有一言吩咐，須要依我：學道之人，視幻身甚輕，死後不可殯斂埋葬。（生）呀，不殯斂埋葬，豈不為鳥鳶所食？（生）在地上為鳥鳶食，在地下為螻蟻食，奪彼與此，何其偏也。

【啄木鸝】我天為槨，地是棺，肯學人間泉下眠？試想與螻蟻何親，還思與烏鵲何冤，人身最是這皮囊賤。精魂何苦與骸髏戀？聖人言：死須速朽，吾與化俱遷。

【前腔】（旦）（小旦）聞伊説，倍黯然，百感攻心兩淚懸。只管説遺蜕休藏，不思量暴骨何安？但知化後形骸幻，生教聽者肝腸斷。咳，官人，你只替自身打算，竟不管我兩人了。更心酸，生人無主，誰替

死周旋。

（旦哭介）苦呵，官人如果不幸，我也隨你去了。（生）咳，娘子差矣，學道人視生死如旦暮，一聽自然。你若隨我而去，是為情死，雖世俗之所甚難，實大道之所不取。你只堅心向道，或有相會之日，也未可知。

【玉鶯兒】不必恁淹煎，把世情剗，道念堅。忘鷗年紀尚幼，恐誤了他，我死後打發他去罷。（小旦）官人說那裏話，倘官人不幸，妾生死隨著娘子罷了。（生）只怕你情竅如絲，恐不耐春風似剪。這宅舍要遷，怎恩情要捐，活冤家到底難長戀。謾潛然，丈夫撒手，兒女怎留連。哎喲，俺氣息也不接了。（旦）

（小旦）咳，怎的了？怎的了？

【憶鶯兒】心可剜，生可捐。十丈柔腸沒一寸連，兩對愁眉做一處攢。魂已離怎旋？氣如線怎延？咳，官人是求仙弟子，怎麼神仙也不來救護了？萬千聲叫不出神仙現。恨如天，此生已矣，相會在重泉。忘鷗，你扶著官人，且不要啼哭，略叫他靜一靜，我向天地前禱告一番去。（下）

【尾聲】（生）我為死生曾走天涯遍，今日裏解去天毀返自然。（小旦哭介）（生）你們不要啼哭，亂我神思，莫遣啼聲到耳邊。（下）

第二十六齣　誓殤

【山坡羊】（旦、小旦哭上）（旦）撲椤騰分開比翼，生扢擦拗折連理，哭號咷叫天不應，死淋侵搶地渾無計。魄在斯，魂今何所之？官人，官人，喚聲未出，未出心先碎。（旦作不語介）（小旦）娘子甦醒呵。（旦）滿膈如鏃，一絲欲閉。（合）魂飛，招他怎得歸；心癡，呼他總不知。

【前腔】（小旦）滴淋漓淚珠飛墜，攪辛酸痛腸揉碎。歎微軀生小不離，到今朝閃賺成拋棄。欲殉伊，娘行無所依。一死一生，教我從誰？是兩下空思，分身無計。（合）魂飛，招他歸不歸？心癡，呼他知不知？

【前腔】（旦）恨天邊文星沈翳，恨人間玉樓摧碎；怨尋師金鍼未逢，怨求仙黑海翻淪墜。這搭兒令人展轉悲，怎仙凡逕路。逕路同條去。萬喚難回，邯鄲夢裏。（哭介）官人，你怎麼捨得丟下我們去了？

（合）相携，重泉道路迷，相隨，孤魂形影疑。

【前腔】（小旦）論胸襟十分高致，論情懷一腔和易。與娘行琴調瑟宜，待吾曹自不輕呵氣。把痛眼窺，容顏儼舊時，豐神態度，沒帶些兒去。故攪干愁，教添雙淚。官人學道一生，化去定有好處，算來不如隨你去了倒好。（合）須知，定是丹台仙侶歸。相携，做個青衣玉女隨。

（旦）忘鷗，你官人精心求道，到頭不免一死。我一女人，縱然脩到官人地位，這就是樣子。

決意尋個自盡，隨官人夫了。（作撞地介）（小旦）咳，娘子也索耐煩些。（旦）夫者婦之天，

官人既死，我何顏偷生在世？你勸我怎的。

【孝順歌】（旦）心如絞，魂暗摧，幾寸酸腸載萬種悲。你學道嗜如飴，遺榮脫如屣，直叩玄微，無常限

到留難住。巍巍道韻東流水，始覺求仙無謂。豈惜屍軀，一暝萬年不祝。

（小旦）便是忘鷗也巴不得隨官人去。但官人後事，沒人料理。且官人臨終吩咐娘子，不可殉

情輕死，貽笑玄門。娘子還須以遺命為重纏是。

【前腔】（旦）生和死，義所維，併命重泉徒爾為。你玄詣已投機，殉情恐遭議。遺言可依，勉圖記取臨終語。

便他年會面應無愧，直把幽貞自矢。奉勸娘行，成就亡人之志。

（旦）兀的不痛殺我也，這後事怎生區處？（小旦）這也不難，官人門弟子甚多，且待他們到

來商議。

集唐

（旦）仙駕飄颻不可期　（小旦）白楊今日幾人悲

（旦）魂隨逝水歸何處　（小旦）淚滴寒塘蕙草時

第二十七齣　幻身

（生上）人生畢竟丘中土，世事還如空裏花。俺昨日裝做跌倒溪邊，一個筋斗，離了宅舍，把軀殼丟下，憑他們去舞弄這一團血肉。一向在傀儡場中，提掇得他也苦了，且教他靜辦一向。如今將元神化一美貌少年，混在俺門弟子數內，一同進去，覷個關竅，把韓氏磨煉一番，堅其道念，有何不可？（作急下介）（小生急上介）這副面目，卻換得妙。（笑介）連我也不認得我了，何況俺妻？遠遠望見幾個門弟子走來，想是往俺家看望的，就混在數內進去，卻不是好。

【出隊子】（淨、末、丑上）蒼天何意，梁木其摧哲士萎；糠粃塵世竟何之，江漢秋陽繫所思。不約而同，白馬素車。（小生）列位請了。（淨）素昧平生，足下上姓？（小生）小弟姓周。（淨）何往？（小生）到莊先師宅上作弔。（淨）又來了，莊先生門弟數千，我都認得些，只是不曾見兄？（丑）這樣好生，莊先生門弟數千，我都認得些，只是不曾見兄？（丑）這樣好標緻弟子，先生不知藏在那裏，教你看見不成？（小生）休得取笑，小弟是先生雲遊出去，路上相從的。（末）原來都是同門兄弟，我們也是去弔莊先生的，攜帶你同去何如？（小生）最好。（合）不約而同，白馬素車。（下）

【附錄】
193

第二十八齣　澆　奠

【秋蕊香】（旦上）不分鴒鵁夜叫，這場災禍難消。（小旦上）強排羹飯一回澆，閃殺驚魂誰弔。

（旦）忘鷗，你官人不幸，這是三日了。昨日虧了幾個門弟子，殯斂成禮，今日怕有弔客到來，你換了燭，添些香，伺候則個。（小旦）曉得。

【前腔】（淨、末、丑、小生上）翠嶺四圍重護，素旐一首輕飄。講壇人靜樹蕭蕭，誰振寰中木鐸？

兄。（淨）兄是新客。（小生）一樣的弟子，何分新舊？（淨）借了。（拈香介）

（眾）來此已是莊先生門首，我們擺班兒進去。（淨）請周兄拈香。（小生）小弟年幼，還是

【香羅帶】（眾）幽蘭藉蕙餚，諸天路遙。便掌夢巫陽甚處招，多應紫皇特下脩文召也。乘灝氣，御輕飆，夫子猶龍去沈渺。這聲瑱憑誰覺也，哭向靈輀奠白茅。

（旦拜介）有勞列位了。（眾）怎敢，這是當得的。（丑）師母怎不叫幾個和尚誦些經典超度先生？（淨）你做夢了，和尚再過二三百年纔許他出世哩。（旦）你先生在生時，安貧學道，不會造下罪業，無可超度。（小生）師母之言有理。（丑）不是麼，錦上添花何妨。請問幾時

194

出殯？（旦）過了一七便出去。你先生遺言，不許殯歛埋葬，正要與列位商議。（淨、丑）豈

有此理，這是先生亂命了。（小生）葬地尋了不曾？（旦）你先生一向愛在溪邊松林之下靜坐，

只離此一望之地，到也近便，意欲在林下做個龕兒，權時安厝，另日卜葬罷。（眾）如此甚

好。（小生）弟子感先生教育之恩，無門可報，就在殯所蓋個草舍，盧墓三年。（丑）妙得緊，

小弟也要長來奉陪。（淨）盧墓就要整住三年，怎麼說長來奉陪？（丑）本意兩得其便，要領

周兄大教，這等說再做商議。（旦）都不勞費心了。（眾）豈敢。（淨）羹飯擺在這裏，想是

師母要在靈前上飯，我們告退。（旦）家下無人奉陪，不便款待，怎生是好？（眾）多謝多謝，

正是：悠悠泉路何時曉，渺渺人間空復春。（下）（旦）忘鷗，你擺過湯飯，我與你澆奠一番。

（小旦）擺停當了，請娘子拈香。（旦拈香作哭介）咳，閃得我好苦也呵。（小旦）待我取些

紙錢來，燒與官人冥路上使用。（旦）這卻不消得，官人平生萬鍾千鎰不掛眼稍，死後要錢何

用？（拜介）

【前腔】含酸但一號，愁腸寸焦，紙剪銅錢也謾燒，肯從冥路裏賄兒曹也；衹應供淨水，注香醪，添與

啼痕向地澆。哭得我沉迷也，把淚眼生花當魂影飄。

【前腔】（小旦）羹湯試一澆，金爐再挑，怨氣香煙相和飄。強揩淚眼將燭兒剪也，兩不禁，淚爭拋，魂斷東風不自招。幾番瘳得人兒也，長命燈微焰影搖。

（旦）且將湯飯收了。教我怎生是了，好苦呵。（小旦）娘子事已至此，也要省些煩惱。（旦）

噯，怎生省得去？

集唐　（旦）晨光不借泉門曉　（小旦）哭向青山永夜心

　　　　（旦）欲問皇天天更遠　（小旦）十洲仙路彩雲深

第三十齣　掃　墓

【海棠春】（小生上）欲取竅中情，更換重來面。

自家出了元神，幻成假相。以廬墓為名，落得一片淨地，好煉金丹。連日見俺那山妻，道念漸微，塵根漸起，敢只是看這幻生幻死不破；雖然，這個關頭豈容他裙釵女流輕易過得。目下節屆清明，家家祭掃，哀聲動地，紙焰薰天，好不淒慘。不知俺道眼觀之，如飄風過耳。

196

【金井水紅花】懸劍藏舟地，清明寒食天。絮酒哭玄泉，破淒煙，紙錢摽遍。恰似無情喧閧，正攪夢兒

醋，誰透得這鍼關也囉。

俺想山妻今日必來澆奠，不免做些光景，挑起他那情根，徹底磨煉過一番。咳，從來婦人成道

者少，也只是氣質本柔，肝腸欠硬，一時勇猛進步，不免半路退回。

他塵緣暫遣，情蒂猶粘，劃草留根，依舊萌芽還見。羨你扁舟劈浪，經過恁風幾掀；怕你生駒撒手，未

耐臨崖一鞭。回頭略轉，笑破旁人面。（下）

【天下樂】（旦上）玄廬纔托萬松間，又是清明煙雨天。（小旦）感物驚時無限思，又攜紅淚灑寒原。

（旦）忘鷗，你官人虧這些門弟子周旋，殯在松林之下，目下又是清明了。你可將羹飯整辦停

當，同去祭奠一回。（小旦）都收拾齊備了。

【金井水紅花】（旦）宿霧埋幽逕，寒蘿護短垣；枯柳立巃岏，問啼鵑幾多春怨。和俺斷魂孤影，同哭杏

花天，較誰更血痕殷也囉。忘鷗，前日門弟子中，有一年少的，諸事都是他上前，不知那生姓甚？（小

旦）便是不曾問得他。（旦）聞得那生要廬墓三年，那草庵兒蓋起不曾？（小旦）蓋完了，他住在裏面

哩。（旦）咳，世界裏也有這等好人，深林之中，虧他獨自一個，怎生禁受？他不辭勞倦，著意周旋；

生死情懸，誰復在三關念？虧你朝朝暮暮，長護煙中一龕；憐你形形影影，自弔風前半簷。青年覷

腆，送卻穠華賤。

（小旦）到殯所了。（作擺飯介）（旦）咳，你看靈位前貯水添香，收拾得恁般乾淨，想就是那

生了。（作拈香哭介）

【賞秋月】拜龕前，素節悲風轉，怎不透出些靈光現？夢魂中也恁難相見。苦呵，任呼號，沒一言。

忘鷗，把酒澆奠了，連朝風雨，恐磚縫疏漏，你周遭都看一看。（看介）

【前腔】（小生上）鼎爐前，靜裏丹初轉；透寒林，夜夜精光現；只咱們法眼尋常見。相印處，本忘言。

呀，原來師母在此。（旦）多承先生看顧，正要踵門相謝。（小生）此弟子分所當為，何勞言

謝？請師母尊重。（小旦）請問先生貴姓？（小生）小生姓周。（小旦對旦介）原來是周先生。

（小生）脩短皆有定數，師母也要保重些。這邊晨昏灑掃，弟子自然看管，不勞掛心。（旦）如

此甚好，只是心下不安。（小生）今日是清明的祭掃麼？（旦）便是。

【桂枝香】為一抔未掩，重泉不旦，痛殺苦雨酸風，怕做了頹垣斷墁。更深林悄然，更深林悄然，幸伊

行看管，與精魂相戀。咳，他師弟之情，盧墓在此。我夫婦之義，安坐在家，有何面目見他。自羞慚，

當初悔不將身殉，此日應難覷面看。

（小生）咳，當初弟子呵。

【前腔】為探幽遠，茫無畔岸，幸先生道籙頻噓，俾小子迷關頓轉。盼吹噓上天，盼吹噓上天，有懷未展，做了窮泉難見。這茅庵要從營魄相依處，剖破虛空不住緣。

（旦）先生師弟之情，迥出時流，九原有知，亦感高義。（小生）不敢，生我者父母，成我者先師；此亦不足報萬分之一。（旦）忘鷗，收拾回去罷。（小生）弟子相送。（旦）這也不勞了。（作別介）難得這生如此用情，正是不愁泉路無知己，始信墦間有故人。（下）（小生）看我山妻今日悲哀，比前較不同了。只因我教他存神煉氣之術，雖近中年，穠華未謝，艷冶猶存。咳，今日反為這韶顏所誤了。

集唐

暫息勞生樹色間　欲求真訣駭衰顏

新墳日落松聲小　對此空令灑淚看

第三十一齣　迷幻

【憶秦娥先】（旦上）心兒上，撩人悲怨間來往；間來往，雨淚難收，春愁又釀。

芳心寒浸玉壺冰，陡被流鶯喚一聲。自是眼前無稔色，誰能欸裏制春情。昨日往靈前拜奠，得遇周生，一向淚眼愁眉，不曾看得明白。原來稚齒韶顏，不數瑤林玉樹，世間那有這等美色的少年，豈不是神仙中人？看他年紀不上二十，料從俺官人未久，為何肯來盧墓？輾轉思之，不得其故。噯，

【忒忒令】蔭深松香函偶藏，帶長林，淒煙宿莽。虧殺他行，孤眠相傍。俺低偄，慂共穴，他依倚，儷同堂。怎弟子情較妻兒在上。

看他舉止動盪，絕像俺官人一般，真不負做俺官人門弟也。

【尹令】更羨他沁人意況，和一弄動人揖讓。與俺舊人比量，生揾那人真相。醞藉風流，玄鬢偏宜二十強。

此生尚不知娶妻未曾，怎肯來這深山中，把韶光等閒拋卻。咳，好疑惑人也。

【么令】他青春相傍，那些個還逗空床。怎依三尺墓，來爇九幽香。虧他站定腳根，一任韶光流浪。此

200

處費端詳，少年人誰無肺腸。

昨日在林下會他，幽韻沖襟，伶牙俐齒，好不令人可憐。

【品令】亭亭玉立，眉宇宛清揚；更蘭襟春藹，馨欬自生香。道供水添燈，弟子堪憑仗。大都俊爽，難兼恁志誠情況。他臨行相送之時呵，鄭重娘行，單說個師恩未易償。

想俺官人門弟子數千，在仕籍不可勝數，服心喪來廬墓者，僅有這生。

【豆葉黃】及門何限，函丈儻成行；也都是一也、都是一樣兒郎。問若個情鍾吾黨，非干外獎，不為評量。只磕著牙、只磕著牙兒閒想。忒恁情長，怎撇卻衷腸那厢。

我有道理，不免備一餐蔬飯，請他到此。一來酬謝，二來問他一個端的，卻不是好？忘鷗那裏？（小旦上）泉下人難返，山中客不來。娘子有何吩咐？（旦）官人喪事，甚虧周先生看管，明日備個小酌，請他來敍一敍。（小旦）這是該的。（旦）你聽我道。

【玉交枝】旋沽村釀，單請個誰家俊龐。他松揪寂寂成孤往，長伴卻夜壑幽房。青精堪煮紫芹香，片時清坐聊相枉。要問他些兒審詳，莫教他又成虛讓。

（小旦）曉得了，明日早去，只是山中沒甚餚饌，如何是好？

【尾聲】（旦）左右和他情上圓來往，那些個炮鳳烹龍把錦席張。（背介）少不得摳草尋根和他清話長。

集唐

　　（旦）飛花寂寂燕雙雙　（小旦）不是愁人亦斷腸

　　（旦）一自簫聲飛去後　（小旦）春風拂地日空長

202

第三十二齣　寄　慨

（小生上）參透星橋第一關，求仙容易死心難。憑誰提出無明想，擲向滄溟萬里寒。咳，向日俺師父說山妻凡心未了，俺還在疑信之間。前者雲遊回來，把此意思探他，斬釘截鐵，道念甚堅，即上根男子，未能遠過。誰想他生死關頭，不曾討得分曉；見俺幻化之後，以為求仙學道，難免無常；道念潛消，凡情頓起。昨日松林之下，把此意思動他。見他顧盼含情，公然落在這磨障裏去，比前日摑墳女子也爭不多。總是他向來凡情，也只勉強制伏，不曾徹底消融。道心亦只憑意氣直前，不曾見得真、把得定，其進銳者其退速，事理之常，無足怪者。

【香遍滿】情根一點，磨洗千迴略不粘，等閒逗起只纖纖；無邊業浪掀，無明宿火炎。怕難施鍼與砭，

墮在重塹。

咳，豈但婦人，便是世間以丈夫自命者，遭時遘會，不過一個莽擔當，把掀天揭地事業，都儘做去。就中豈真正念頭，何況區區婦女之流乎。

【二犯梧桐樹】家將經濟抾，人把功名瞰。一往無前：意氣成勇敢，鼎鐘自信真無忝。獨臥孤行，衾影自不同。其認得真、拿得定，死於名義者固多，激於一時意氣，同溝壑之自經者，正亦不少。

誰能了不慚。也有好名的故覥濃華淡，揀苦推甜，枉費他神明兜攬。

還有一種假氣節之流，平時博帶峨冠，高視闊步；遇利害得失，僅如絲髮，真情畢露，面目堪羞。

【浣溪沙】做矜嚴，稱果敢，假裝喬鼓頰掀脣。虎皮自許身堪假，魚目公然混不嫌；心難慊，肺肝怎掩得傍人見？都不管面目難堪。

俺前日幻化彌留之際，山妻悲慟慷慨，誓以身從，若不是俺遺命諄諄，及忘鷗勸救，倒被他烈轟轟做個節婦去了。誰想今日做出這般行徑，咳，就是世間忠臣孝子節婦，同是一死，心跡亦自不同。

【劉潑帽】拚殘生一樣向黃壚掩，中間也自有勉強安恬。誰從地窟裏把情絲勘，僥倖間麟經絕筆無褒貶。

咳，這等看來，畢竟俺這仙果難成，玄功難進。還要去淨中尋淨，空裏求空，夾帶不得一些

渣滓。

【秋月夜】論求仙總在凡情滅，丹蛇駆淨無些染，玄珠轉就無些欠。只似水中著鹽，不許些兒略粘。

呀，遠遠望見忘鷗來了，俺迎了他去，看他有甚話說。（小旦）擬烹春茗邀幽客，先踏雲林

趁遠蜂。呀，周先生來得恰好，俺娘子屈先生到舍下少坐。

【東甌令】邀鶴駕，過茅庵，為領幽人片刻談。山中桂醅三杯釅，筍菜春盤贍。無人為寫白雲緘，遣姜

代瓊函。

（小生）原來如此，就與你同行。

【金蓮子】整衣衫，松關倩得雲來掩。（小旦）便與姜同行莫待謙。（小生）為甚事請我？（小旦）無

別念，為先生昏朝長護著這香奩。

【尾聲】（小生）這無端的酬請真叨忝，為鎖玄扃下翠嵐，（背介）笑你這樣鬼胎兒也枉耽。

集唐　（小生）千花成塔禮寒山　不放香醪似蜜甜

（小旦）肯藉荒亭春草色　盤中祇有水晶鹽

第三十三齣　詢幻

【金蕉葉】（旦上）似去如來，縈不盡情絲怎解？待敘他半刻幽懷，怕惹動三生業債。

早間著忘鷗去請周先生一敘，如何尚未見到？

【前腔】（小生上）松下清齋，誰待赴醉鄉嘉會，情築就迷城怎開，怕淘不出無邊業海。

（小旦）周先生請到了。（相見介）（旦）一向勞動先生，哀痛之中，未曾酬謝，今日備一杯淡酒，屈先生少敘片時。（小生）此皆弟子分所當為，何勞師母致謝。（旦）忘鷗看酒過來。（把盞介）

【本序】暫遣愁懷，春蔬旋摘，春酒新醅。長眠人虧殺孤眠陪，在難捱。苦雨空林，漆燈長夜，把人禁壞。感伊行情重難酬，為亡人骨冷難埋。

請問先生，何處相從俺官人來？

【前腔】（小生）休猜，雲水曾陪，沒離形影，訪遍天涯。感師恩，生死豈容相背。還哀，道岸初登，玄關未徹，把人撇在。要通他幽渺心靈，且依他灰槁形骸。

（旦）原來正是雲遊處相從的，正要請問先生，

【惜奴嬌】重撥根荄，真諦曾逢，怎色身仍壞。（旦）水中月映，空思火裏蓮開。疑猜，半生償不盡盲俏債，似精衛思填海。（合）到頭來，逃不過一絲氣剪，三尺填埋。

【前腔】（小生）從來玄證難諧，知怎生出得十月懷胎。從古學道人根器淺薄的，有經累劫，幾番易髓更骸。還猜，玄圖未注金名在，空夢想神都會。（合前）

（旦）這等看來，求仙一事；亦其渺茫，先生不該學他了。（小生）雖然如此，但既已入道，理無退轉。

【鬥寶蟾】（旦）心灰，縈縈幾堆，既改頭換面，總勞他奪舍投胎。請問先生仙鄉何處？娶妻不曾？（小生）就在漆縣居住，尚未娶妻。（旦）怎孤帳青燈，向墓田黃薤？堪哀，流光迅若催，芳春去不迴，到頭來空想要無常，轉限地府銷牌。

【前腔】（小生）虛談月級雲階，一肩藤笈，枉費卻幾輛芒鞋。況良緣未偶，韶光不再，空挨。三春花事乖，三秋蛩語哀。（合前）

（旦）久勞先生在靈前看守，心甚不安。且先生隻影孤形，炊爨不便，舍下去殯所不遠，意欲一宅分為兩院，請先生到此暫住。意下如何？（小生）本意到此盧墓，報答師恩，怎好反來打攪？

【鵝鴨滿渡船】（旦）人鬼路分開，精魄難依賴，恁形空弔，影空猜，茶飯誰看待。（背介）料想少年人，春也去，應無奈。莫嫌權寄茅簷窄，為君剪燭聆清欬。

（小生）多謝師母厚意，領教已久，就此告辭。（旦）多慢先生。

【尾聲】（小生）娘行情重難禁載，（旦）怕近墓東風日夜哀，生把年少幽人憔悴殺。

第三十四齣 思 幻

集唐
　　（小生）眉月連娟恨不開（旦）眼前人事祇堪哀
　　（小生）無緣併寫春風恨（旦）丑作行雲入夢來

【胡搗練】（旦上）魂惻惻，意怦怦，春衫半綻牙兒憑。幽懷欲訴羞還忍，曉來孤夢鳥呼醒。

好笑我韓氏學道半生，把少年時艷態柔情，割除已盡。不知何故，自見周先生之後，牽腸掛肚，不能定情，恰似神差鬼使一般，降伏不住。咳，好悶人也。

【普天樂】性兒耽，真虛靜，眼不掛，聞風景；單只為小小書生，便惹動慨慨春病。百年日月無多剩，三春花鳥無多領。空展盡幾葉金經，枉望斷九還丹鼎，耽閣了半世幽盟。

雖然如此，俺學道之人，如何便動邪淫之念，此事斷然不可。

【鴈過聲】還驚，心苗自靈，怎又把迷根叩醒。清虛陡變禮華境，三焦火，一點情，兩行淚，總不分明。掃盡從前興，無邊功行做摶空影，忍向絕頂層臺落陷坑。

（歎介）嗳，恰纔排遣此子，如何陡的又上心來？啐，好教我沒法消遣也。

【傾盃序】懵騰，這情津曈又生，這鬼病遮還映。為他豐神俊逸，舉止風流，心性聰明。兜人肯縈，調犯了傷春症。這幽懷怎傾？這幽期怎訂？謾惺惺，憑誰寄語與多情。

咳，這也說不得了，昨日席間，原說請他到此權住，不免叫忘鷗去請他來家，再做理會。忘鷗快來。（小旦上）娘子有何使令？（旦）忘鷗，有一事與你商量，我如今看學道一事，亦甚杳茫，你官人用盡苦功，不免一死，這便是樣子了。我與你又無人指教，怎盼得到成真了道的日

子?咳，（做不語介）（小旦）娘子怎麼話說到口頭，又不說了？（旦）此話說不出口，如今也

瞞不得你了。我一向耽虛守寂，凡心盡遣；不知怎的見了周生，便不能定情。況他玄詣已深，

欲邀他到家同住，朝夕仗他指引，你意下何如？（小旦）昨日席上話頭，我也猜著幾分了。但

官人與娘子生前恩義甚深，死後骨尚未冷，倘一旦犯邪淫之戒，將終身貽垢辱之名，官人地下

未必無知，娘子日後焉能不悔?。此事還須酌量。（旦作歎介）

【玉芙蓉】（小旦）亡人倘有靈，玄路還相等，怎做得別抱琵琶行徑。（旦）你且去取杯茶來我喫。（小

旦下）（旦）咳，忘鷗之言，亦甚有理，只是我神魂飄蕩，自己收煞不來，怎好？（想介）噯，事已到

此，沒奈何了。**仙凡岔路今番定，空把一縷靈光戰海樣情。**（小旦）茶在此。（旦惱介）噯，當初官人

臨終之時，我幾番要死，你卻苦苦來勸。今日閃得我不伶不俐，教我怎禁受這半生淒楚，兀的不悶殺我

也。（小旦）呀，忘鷗只恐娘子日後追悔，故勸從長斟酌，既此意已決，忘鷗就去請他便了。**忙相請，**

任娘行使令，把一座謊桃源移向小柴扃。

（下）（旦）雖然如此，但免不得出乖露醜，怎生是好？

【山桃犯】重打疊煙花性，更栽排風月情，教人羞把羅衣整，怎禁無明餤向心頭迸。渺難明，幾年價魂

魄冷，兜的可一星兒業火飛騰。

【上輕圓煞】敢夙世裏有姻盟，鴛鴦譜曾和他廝訂，怎似攝卻咱魂靈付那生。

集唐

流年堪惜又堪驚　絕頂芳庵老此生

曉露風燈易零落　誰同種玉驗仙經

第三十五齣　破幻

(小旦上)噯，好笑俺娘子，平生聰明伶俐，也是個戴冠兒的丈夫。自從官人故後，見了周生，情思懨懨，把捉不定。今日教我請他來家同住，我好言勸阻，反懊惱起來，如今只得隨順著他。咳，這般一個女娘，怎便做出這等行徑？公然做了兩截的人，豈不可惜，況俺官人呵，

【月雲高】淺土纔撤，仙骨還應熱。剛卸卻並頭花，早另綰同心結。瞪的成呆，顛倒羞生怯。昨日請酒之時呵，俺冷眼暗中揸，他覷面明相折，咳，便做道泉下人兒後會賒，怎禁得眼底人奴把訕臉遮。

此處已是周先生廬墓之處了，周先生有請。

【前腔】（小生上）繩床墜葉，肘畔丹經挾。十月火候全，九轉金砂燁。誰欲柴門，喚聲兒呼不迭。呀，

原來是忘鷗姐，到此何幹？（小旦）俺娘子說，先生在此冷落，請到舍下權住幾時。（小生）原來如此，

就此同行。早離卻夜台霜，去傍那秋閨月。正翠重寒山松徑賒，更雲護幽扉竹院遮。

【遶紅樓】（旦上）打疊起愁腸千萬摺，沒來綫把我風情聞惹。颺起蓬飛，水流花謝，不是輕拋捨。

（小旦）周先生到了。（見介）（小生）昨日厚擾。（旦）有慢先生。（小生）承師母招小生到

此同住甚好，只是在此嘮擾，恐屬未便。（旦）左右與先生通家往來，怎說叨擾二字？忘鷗，

你去備家常茶飯伺候。（小旦）曉得。（下）（小生）師母見招，卻是為何？

【太師引】（旦）只為山空林黑魂孤怯，兩下裏絲腸暗絕。（小生）正是師母在此，也寂寞得緊，怎生消

遣了？（旦差介）總因這幽恨偷煎，顧不得香心輕洩。（小生）師母美意，小生盡知。但小生門牆下士，

名份卑微，莫不辱沒了師母麼？（旦）俺也索高就低列，則圖美恩情斷頭重接。這衷腸難提怎揭，這因

緣定有三生根葉。

【瑣寒窗】（小生）為曾向師門立雪，誰承望嬋閨陪待月？想天成靈匹，仙路非賒。況胸有真詮，玄功怎

歇？莫看做尋常兒女撮合。休怯，便道門楣名，分有差迭，也是玄分中緣投機恰。

既蒙俯就姻盟，幸出望外，但娘子孝服在身，不當穩便，還要換了纔好。（旦）咳，這事卻怎

好，且待服滿之後，換也未遲。（小生）從來吉凶異禮，況小祥已近，換了也不妨。（旦作想

介）既然如此，只索從命了。（換衣介）

【大聖樂】（旦）非是將舊恩拋捨，總為這新愛聯接。不覺紅潮暈上些兒臉，論凶吉古禮當別。教我眼前

啼笑渾無主，試問心上悲歡不自決。魂搖意熱，為難免兩下牽拽，只得把一邊決絕。

（小生）從來婦人把貞節做第一件美事；我玄門中，這貞節也用不著。娘子已遊方之外，何必

拘拘世間兒女之見乎？

【紅衫兒】從來天緣仙眷前生結。非關苟合，有分締靈姻，相携赴瑤闕。且安排繡被生春，怎還著麻衣

似雪？儘千般愁緒都撇，把一縷情絲再接。

還有一件，這桌上先生牌位在此，不當穩便，且收了罷。（旦）這牌位在此何妨？（小生）雖

然沒甚妨礙，既蒙娘子俯就良緣，也要討個吉兆。（旦作想介）這事怎生是好，沒奈何，只得

收在一邊罷。（撤牌位介）

【三段子】靈筵暫撤，這壁廂疊筵要設。明香暫滅，那壁廂心香要爇。人從新舊生支節，事當迴避難周

折，只索硬做心腸，推寒就熱。

（小生）既承娘子恁般俯就，趁此良時，拜告了天地。（拜介）

【鬥雙雞】（小生）新盟乍設，端不為情好相悅，想夙世裏定有些曲折。雲邀雨遮，把恩情打整去謀良

夜。錦前程，無福難消；玉天仙，有緣待結。

【前腔】（旦）花移樹接，比初嫁時龐兒更怯。恁心坎裏覺如抓似捻，愁輪悶寫，把不到頭恩愛當輪迴

劫。怎熬他半世孤幃，已棄卻霎時雙頰。

（小生）還有一說，先生在日，交遊甚廣，今靈柩尚在淺土，恐有弔客往來，講說是非，不如

焚化了罷。（旦）這卻使不得，莫說我夫婦之情，有所不忍，便是你師弟之義，恐亦未安。

（小生）娘子之言，固亦有理，但聖人云：死欲速朽。從來得道之人，這皮囊都要換過，焚了

也不差。（旦悲介）這事不可造次，先生太多心了。（小生）既然娘子不肯焚化，便埋了亦可。

（旦）這個使得，但也要略從容些。（小生）趁未成親之前，埋了極便。如待成親之後，恐夫

靈在殯，就嫁了人，喫人談論。（旦）如此，但憑先生罷了。（小生）就請娘子同行。（行介）

【解三酲】（小生）若要他靈安魂貼，須索與開隧安穴。任松楸一覺酣長夜，人冤道，了無涉。安排他獨

【附錄】

眠夜瞖塵函穩，準備咱共聽春宵霜漏徹。心頭揢，向煙霞寂寂，占風月些些。

已到殯所了，俺與娘子拜告一番。

【前腔】（旦）這些時晨昏啼血，非干是生死渝節，怎禁一歌黃鵠腸堪絕，甘做了人半截。（小生）娘子還有一件極要緊事，幾乎忘了，從來成仙了道的，多有外示幻化，尸解而去者。先生學道最久，恐或是尸解怎了？須開棺看一看。（旦）尸解是怎麼？（小生）尸解而去，這棺裏是空的。**恐飛形顯景只空函**在，怕奪舍投胎把遺蛻撤。須開閱，倘靈骸無恙，只幻影空滅。

（旦）這等只得憑你罷了。（作撫棺介）（小生）這棺裏不像空的，還是燒了乾淨，（旦）寧可開來看一看。（作開棺介）（小生）你自揭開來看。（生嗽介）（小生急下）（生急上介）（旦）呀，不好了。（驚倒在地介）（生笑介）咳，娘子忒狠了些，我當初雲遊回來，曾再三與你倒斷，你一心向道，誓無退轉。誰知俺幻化之後，便另換一副肚腸，做出這般嘴臉，連填也等不得搁了。

【前腔】俺當初幾番諄切，你那時一謎決烈。幻境中變現成沾惹，色界裏費磨涅。你只知花辭青葉枝長謝，卻不道魂返黃泉路未賒。真薄劣，把舊恩輕擲，新黛重遮。

【前腔】（小旦上）最苦是為人婢妾，少不得賴主提挈。沒來繇隨房又向他家趄，鴛鴦被怕重疊。（見生介）呀，白日見鬼了。（坐地介）周先生、娘子，快來救我。（生）忘鷗，你不必大驚小怪，周先生就是俺化的幻身，來試你主母的。（小旦起介）這般説，官人不曾死。（生）俺已了道成真，怎麽會死？你娘子倒羞死在那裏，快去看他。（小旦叫旦不應介）咳，怎的好，娘子甦醒。喜胸前似杵心猶撞，奈口裏如絲氣不接。遭磨折，這些時雲撩雨撥，都做了灰死煙滅。

官人快來一救。（生）你不須慌，他自然甦醒，只是他無顏見我，你且扶他在這丹室中暫住，我過幾日卻來看他。（小旦扶旦下）

【尾聲】最是他女娘們易把柔腸扯，將沒欄縱的春心放不迭。且在這業海情坑，將他放一跌。

集唐

迢迢此恨杳無涯　　今古悠悠空浪花

雲雨不知何處去　　仍令歸去待瓊華

第三十六齣　懺　悔

【一落索】(旦上)夢魘乍驚推，欲說還尷尬。(小旦上)人當迷處醒翻猜，喜的是人都活在。

(旦)忘鷗，我如今不但羞見官人，連你也羞見了。(小旦)咳，怎說這話，不過是官人要堅娘子道念，故磨煉娘子一番。從今以後死心塌地，一盼心學道就是。(旦)原來人落在魔障裏面，不怕你伶俐聰明，就如醉夢一般，把平日決不肯為之事，只管做去。如今我也無顏回家，你把這門兒替我關鎖，若不成道，誓不出此門了。(小旦)如此最好，忘鷗也就同娘子在此，一則服侍茶水之類，一則也要娘子攜帶焚脩，不知娘子見容否？(旦)這是好事，有何不可。

(小旦鎖門介)

【六犯玲瓏】(旦)黃泉路上迴，兀自懶頭抬，一天羞厚，地難禁載，都向臉兒堆。地窟鑽難入，泉肩叩不開。總洗胃刲腸難悔，倒不如昨朝長瞑，長瞑不歸來。便拚今日上中埋，羞看舊日人兒在。驚魂乍返，火炎上腮，玄詮重訂，冰揣在懷。不緣幻愛三生夢，爭得春心一寸灰。離業海，扃荊柴，也當輪迴轉劫這場災，精猛赴龜臺。

216

（生上）山中醉臥無千日，鼎裏丹成是九還。俺娘子懺悔之餘，憤悱必力，稍加指引，大道可

成。不免看他一遭去，娘子開門。（旦）忘鷗，你去對官人說，我無顏相會，適間已有誓在

先，此門斷然不開了。（小旦）官人，娘子無顏相會，早間發了誓願，若不成道，不出此門，

故不得與官人相會了。（生）相會何妨？但你不經這番磨煉，情心不死，道果難成。從此勇猛

發心，一刀兩截，十洲三島，只在眼前。（旦）弟子這回心死了。（生）可喜可喜，從來求仙

易，死心難。若能死心，別無求仙之法。但末路難持，更須努力。（旦）適間忘鷗也要隨弟子

脩行，但婦女骨力未堅，還求仙師指示。（生）忘鷗濁水青蓮，的是道器，但能發心真實，何

患指引無人。俺已著人去叫馴鹿，一切用度之類，都吩咐他看管。我金丹雖就，功行未圓，還

須濟度世人，積功累德，方得飛升。如今雲遊出去，多或數年，少亦旬月，相見有日，你們不

須掛心。

【九迴腸】盡撇下從前業債，重栽起舊日靈荄，把情根勘破真無賴，粉骷髏一霎成堆。蓮心未淨紅衣在，

柳性猶拈翠黛排。差難再，將凡情淨盡無些帶，儘教如劫底沉灰。欲期仙骨銀芽就，還待靈文玉簡開。

纔得閉玄宮，朝絳府，脩金室，攜手會丹臺。

【附錄】

217

（旦）（小旦）伏承指示，謹銘肺腑，但不知仙師如今雲遊何處？（生）俺如今出無入有，那討定蹤？但要你們志心向道，就如我常在面前一般。請了，山神何在？（山神上）大仙有何使令？（生）丹室中有兩個女娘，在此脩道，你須晝夜護持，不許閒人野鬼囉嗓。（山神）謹領法旨。（丑上）辭棧馬兒終戀主，語梁燕子自依人。呀，官人回來了，這一向在那裏？（生）非汝所知，如今娘子與忘鷗在此閉關脩道，要你在家中看守，一切用度，須要看管，俺還要出外雲遊，歸期未定，不可誤了。（丑）官人在家同娘子脩道倒不好，又去雲遊怎的？（生）常聞一人得道，合宅同升。汝雖人奴下流，倒也謹願可取，若能在此小心伏侍，日後亦有好處。（丑）官人跨鶴騎龍，也要小人執鞭墜鐙，千萬攜帶些。（生）暫留海外三山駕，且作人間五岳遊。（下）（旦）忘鷗，官人又飄然而去了。他方纔説金丹已就，要去濟度世人，豈有不度你我之理？俺們只死心脩煉就是。（小旦）正是。（丑）娘子，小人回來了，官人分付我在家看守，娘子要甚物件，只管問小人討。（旦）不過薪水之類，隔幾日送一次罷了。（丑）曉得。

【尾聲】（旦）**這羞顏總湘江掬盡還仍在，從今以後把心字香成一點灰。**（小旦）**正要向醉夢謎中提將心印迴。**

集唐

（旦）短褐身披漬野苔　（小旦）落花流水認天臺

（旦）丹梯欲逐真人上　（小旦）舊宅園林閉不開

蝴蝶夢

錄自《綴白裘》六集卷三

歎　骷

（丑扮骷髏上場，打筋斗，開四門跌打技藝完，朝上場中間跌倒介）（生扮莊子持摺扇上）

【一江風】曉風涼，旭日遮青障，信步荒蕪上。

卑人姓莊，名周，字子休，乃楚國蒙邑人。不受趙國之聘，辭別還鄉，隱跡山林，一心悟道。來此荒郊野外，呀！你看烏鴉滿空，白骨成堆，好傷感人也！

見蒼松滿樹，聽聲聲鳥語悠揚，共噪枝頭上。（吓！這一堆骷髏暴露在此），想人生空自忙！想人生空自忙！（骷髏吓骷髏，）你的形藏在那廂？這一堆白骨倩誰收葬？

感歎一回，身子不覺困倦，不免就在樹蔭之下打睡片時，有何不可？正是：殘骨尚留芳草地，一番清話有誰知？（生睡下場介，骷髏起打筋斗下）（末斸褶幅巾插骷髏形上）忙忙不知地，悠悠何所歸？生前無所辱，死後有誰談？某白三，戰國無名氏骷髏是也。適聞莊周先生之言，甚有譏誚之意，不免上前去與他辨論一番。莊先生請了。（生起介）夢裏不知身是客。（末）先生。（生）誰來耳畔喚先生？足下何來？（末）適聞先生所言，句句真切。如僕者，則無此

222

患也。（生）如此說，足下莫非是骷髏麼？（末）然也。（生）正要請教。但知富不如貧，貴

不如賤，不知生不如死。望足下教之。（末）既蒙垂問，敢呈所知。夫死者，無君於上，無臣

於下，無四時之患，無萬感之勞。僕今在飄飄緲緲之間，其樂無窮，雖南面帝王之樂，不我過

也。（生）如此說，那生不如死了？（末）便是。（生）願聞其事。（末）

【宜春令】生能幾？死較長。有誰逃無常這椿？這腌臢臭腑，把幻身軀拋卻無真相。討得來富貴皮囊，

只不過王侯尊長。

未歸三尺土，難保百年身，已歸三尺土，難保百年墳。

【前腔】生堪惜，死最傷。萬千傀儡扮演這場。似電光石火，一靈怎肯歸黃壤？縱然是再得人身，渾不

似舊時形像。

悲傷，怕提起，在生時，有萬千磨障！（生）

堪傷，賢愚富貴，少不得似這般模樣！

正是：敗壞不如豬狗相，人生莫作等閒看。

骷髏，我當為汝告過陰司，令汝再生人世，意下如何？（末）先生，我為鬼如今已數秋，也無

煩惱也無愁；先生叫我還陽去，只恐為人不到頭。（生）請問足下，在生時作何事業？乞道

其詳。（末）言之可傷，恐君不忍聞耳！（生）請教。（末）

【解三醒】俺也曾為功名勤勞鞅掌，為兒孫積下萬廩千箱；俺也曾珠圍翠繞在銷金帳，俺也曾為家園曉

夜思量；俺也曾忘寢廢餐，寫不盡千年帳，做了一枕黃粱夢一場！

（生）必竟是何等樣人？（末）

你我同一樣。你便問吾是何人，我便問你是誰行？（生）

【前腔】【呀！】聽說罷，令人悽愴，這言詞果不荒唐。臭皮囊，暫借為人模樣，碎紛紛，把骨殖包藏。

憑你經文緯武為卿相，少不得死後同登白骨場。承你開迷惘，怎能個跳出輪迴，方免無常？

（末）先生要免無常路，除是長桑公子知。（生）領教。（末）滿眼貪生怕死期，死中樂

處有誰知？先生要免無常二字，我有一偈你須牢記。（生）承教。（末）

【尾】記真言，還提想，模糊醉眼似徜徉。（莊先生）這的是生死關頭，和你夢一場。

莊先生，請了。（下）（生作醒介）吓！骷髏，骷髏！呀！好奇怪！方纔明明與骷髏把生死之

事辨論一番。他道生不如死，臨別時又贈我一偈道：「滿眼貪生怕死期，死中樂處有誰知？先

崑劇蝴蝶夢

生要免無常路，除是長桑公子知。」我想那長桑公子乃道德真仙，何由得見？也罷，我如今回

去，別卻妻子，謝卻田園，遊遍天涯，尋訪長桑公子便了。正是：百年渾似夢，大夢古今同。

（下）

搧墳

【一江風】離蓬瀛，乍過神仙境，靈種超凡聖。過神州晉秦山河，須臾變做滄桑徑。

（小生韋馱跳介）（雜扮四天王上，丑扮善才，貼扮龍女，老旦觀音同上）

（老旦）下方何故一道金光直沖霄漢？護法去看來。（小生）領法旨。啟菩薩：下方有一醒世

莊周與骷髏感歎，故爾氣沖霄漢，實有仙風道骨之體。（老旦）善哉！善哉！此生雖有本心，

但他妻室孽債未完，如何得脫吓？也罷，吾如今變一婦人，搧墳求嫁。莊子休必來相助，待吾

賜他齊紈一柄，點醒其妻便了。侍從們，暫住雲頭，待我點醒莊周去路，再回落伽便了。

（眾）領法旨。（合）

莊周已悟醒，莊周已悟醒。孽緣絆住行，將刀割斷塵凡性。（全下）（生上）

【新水令】錚錚功烈一時丟，向崆峒，尋師覓友。利和名，輕撒手；疆與鎖，早全休。想世路悠悠，歎

世人，枉自向紅塵走！（下）

（場上放煙火，旦扮孝婦上，搧墳介）

【步步嬌】輕移蓮步荒郊走，紈扇遮前後。非是我無端逐浪遊，只為恩愛夫妻方纔斅。

丈夫吓！你撇得奴家好苦也！

【折桂令】偶行來南北山頭，見幾種骷髏，遶衢休囚。（生上）

老少俱無別，賢愚全所歸；一入土塚內，豈復再回歸？

我記囑語，漫追求，看世情風俗，只索要權生受。

想著恁掀天富貴，名世文章，做什麼公侯？莫不是貪生忍辱？莫不是斧鉞誅求？壽盡春秋，歎生前名世

驚人，〔死後吓，〕免不得葬此荒坵！

呀！那邊有一孝婦在彼搧墳，不知何意？不免上前去問他一聲。呀！小娘子，這塚內所葬何

人？為何去搧他？（旦不應，生又問）小娘子，為何叫之不應，問之不答？卻是為何？莫不是

啞的麼？（旦）

荒劇蝴蝶夢

226

【江兒水】搧土含深意，何勞問不休？

（生）非是卑人聒耳，實不知小娘子搧墳何意？（旦）

這塚中是妾夫遺首。

（生）為何去搧他？（旦）這塚內乃妾之夫，不幸亡過。生前與妾兩相恩愛，死不能捨。臨終

時遺言，叫妾若要改適他人，直待喪事已畢，墳土乾燥，方可嫁人。妾思新築之墳，一時那

能就乾？為此逐日來搧。（生）如此說，小娘子為改嫁之故了？（旦）

非關改嫁將夫負，也只為身衣口食無所有，那顧含羞遺臭？

（生）據小娘子說來，那世上節婦從何而來呢？（旦）先生，此言差矣！（生）何差？（旦）莫

道婦人無節義，男兒也有不綱常。就是古往今來，有多少臣子受了國家厚祿，還要朝秦暮楚，

那忘君負上者頗多。

堪笑男兒，也有那不如箕帚！（生）

【雁兒落】（呀！）想著他志昂昂丈夫夫儔，怎遺下慘喇喇無情咒。你看他美尖尖俊女流，還開這薄曉曉

無情口！

還虧他說生前恩愛！若是不恩愛的，難道丈夫未死就去嫁人不成？

你出言語直恁太不籌！搧墳的，真可羞！他道是恩愛鳳鸞儔，難道是吠堯龐犬逐牛？羞！羞！羞！從今

後，笑破了旁人口！

（旦）自古一夜夫妻百夜恩。（生）咳！那裏是一夜夫妻百夜恩！

休，休把海樣恩情一筆勾！把海樣恩情一筆勾！

小娘子，這墳土搧有幾時了？（旦）有一月了。（生）小娘子玉手姣軟，舉扇無力，卑人不才，

【僥僥令】（生）。深深忙頓首，襝衽更低頭，勞君搧得墳乾後，〔無物相謝。〕拔金釵，當酒籌；拔金釵，當

願代小娘子一臂之力，不知小娘子尊意若何？（旦）只是怎好有勞先生？（生）好說。（旦）

酒籌（生）。

【收江南】〔呀！〕笑恁個無節無操一女流，還虧他說生前恩愛永綢繆！這的是夫妻不能個偕老下場頭！

（旦）先生為何不搧，只管閒談？（生）小娘子不要性急。

看區區運籌，看區區運籌，管教那土中金水霎時收。

（籬扮鬼上代生搧墳即下）（生）小娘子去看來。（旦看介）呀！果然一些水氣沒有了。只是多

昆劇蝴蝶夢

謝先生。（生）好說。（旦）

【園林好】把金釵權為謝酬，這齊紈先生請收。投李投桃恩厚。圖結草，也難酬；圖結草，也難酬。（生）

【沽美酒】笑裙釵，怎可羞！笑裙釵，怎可羞！歎日月去如流，何事夫妻不到頭？好休時即便休。想著

他孜孜交媾，誓圖個百年聚首，一朝的輕輕分首，到弄得出乖露醜！（俺呵，）頓提起前因後由，這簇

兒那簇。〔呀！〕須把這利害機關參透！

小娘子，這釵兒請收去，這柄扇兒，卑人領了。（旦）多謝先生。奴家就此告辭。

【尾】謝君家，勞生受。（生）你急急回家尋對頭。（合）一任時人笑馬牛。（各下）

（眾引老旦上）莊周已去，侍從們就此回山。（眾）領法旨。（合）

〔一江風後〕莊周已悟醒，莊周已悟醒。孽緣絆住行，將刀割斷紅塵性。（下）

毀　扇

（貼上）

【引】慚予國色，幸侍超凡客。

妾身田氏，自嫁莊周為室，可羨他已參大道。今早出門遊玩去了，為何此時還不見回來？不免烹茶等候則個。（下）

（生上）問予何事栖碧山？笑而不答心自閒；落花有意隨流水，另是乾坤一洞天。娘子，開門，開門。（貼上）吓，來了。先生回來了麼？（生）正是，回來了。咳！（貼）先生出門遊玩，為何不樂而歸？（生）娘子，卑人呵！

【鬥鵪鶉】早則個徒走徘徊，行到那山前水後，見幾處荒塚纍纍，陡傷心，嗟吁感慨。想人生盡是虛脾，少不得恁般形骸；七尺軀，只落得土一堆！爭什麼名利伊誰！辨什麼長短青白！

吓，娘子，我行路口渴，取茶來吃。（貼）曉得。（下）（生）咳！不是冤家不聚頭，冤家相聚幾時休？早知死後無情義，索把生前恩愛勾。（貼上）先生，請茶。（生）放下。（貼）是。（放桌上介）先生，適纔為何恁般嗟歎？但不知此扇從何而得？請道其詳。（生）娘子要問這柄扇兒麼？（貼）正是。（生）待吾說與你聽。（貼）請教。（生）娘子，卑人呵！

【紫花兒序】望見形影縞白，俺只道遼東鶴化，華表歸來。

（貼）是一件什麼東西呢？（生）

崑劇蝴蝶夢

230

一個青春年少嬝娜裙釵。

（貼）這婦人在那裏做什麼？（生）

他搧也麼來，俺三思也不解。

（貼）何不問他一聲？（生）

俺也曾問他五次三回。

（貼）他講些什麼來？（生）

他只是弄齊紈，不瞅不睬。這啞謎兒教我也難猜。

（貼）必竟說些什麼來？（生）！娘子。

【山桃紅】他道是良人葬在此中埋，說來的話兒如蜂蠆。

（貼）他說什麼來？（生）吓！娘子。那婦人道：「這塚內乃妾之夫，不幸亡故。生前與妾兩相恩愛，死不能捨。臨終時曾有遺言，叫妾若要另適他人，直待喪事已畢，墳土乾燥，方可適人。妾思新築之墳，一時那能就乾？為此日逐將土來搧吓。」娘子，

可恨他病狂，說出這話兒歪。還虧他生前捨不得恩和愛，怎狠毒似狼豺！見了這敗俗傷風，急得俺怒吼

一如雷！

（貼）啐！你那時便怎麼？（生）卑人一時不避嫌疑，代那婦人幾搧，墳土霎時乾燥。那婦人就

將這柄扇來謝我。娘子，你道此情，思之真正可笑又可恨！（貼）阿喲！阿喲！不信天下有這等

不識羞的婦人！只是便宜了他。若是妾身在那裏，罵也罵他幾句，羞也羞他一場，方纔氣得過。

（生立起）咳！生前個個說恩深，死後人人欲搧墳。正是：畫虎畫皮難畫骨，知人知面不知心。

【調笑令】俺心中自揣，恁且慢假裝呆，少不得莊周有一日赴泉台。

（貼）阿呀，先生差矣！人類雖同，那賢愚有不等。先生何故把天下婦人看做一例？就是吾夢

裏也有三分志氣，不要想差了念頭。（生）咳！娘子！你這等如花似玉，青春年少，難道熬得

三年五載不成？

（貼）婦人家三貞九烈，四德三從，到是站得腳頭定的；不像你們男子漢，妻子死了，又娶

一個；出了一個，又討一個。況且你又不曾死，可不枉殺了人！（生）阿呀，娘子吓！

少不得重赴會鸞鴛，夫妻再結同心帶，裙也麼釵，恁且自思來。

恁，恁不須氣沖沖將俺直攦，只怕恁待不得墳土乾來。早上俺死，晚上就赴楚陽合。可不一樣哀哉？

（貼）阿呀！這話兒一發不中聽了！自古忠臣不事二君，烈女不更二夫。這樣事莫說三年五

載，就是一世也守得來的！（生）吓！娘子！

【煞尾】但願恁記得今朝把嘴唇賣。

（貼）扇兒拿來！（生）只恐你等不得，

也將那扇兒搧著那土堆來。

（貼）扇兒拿來！（生）要他何用？（貼）這樣傷風敗俗的東西，留他何用？阿崒！（扯介）（生

哭介）我將世情一發看破了！

分明是撞入煙花九里山，擺了一座迷魂寨！（下）

（貼）呀崒！這是那裏說起！從前只道他是有道德的，十分敬重他；不想到是這等胡言亂語

吓！也罷，拼得與他做一場了！莊子休吓莊子休！叫你從前作過事，沒興一齊來！是非終日

有，不聽自然無。（下）

病幻

（貼扶生上）

【引】逃名遁世，博得個半途而廢。（貼）待學那鳳簫雙品，不爭的鸞鳳和鳴。

（生）娘子，我一病不起，別無掛礙，只是有累娘子，如之奈何！（貼）先生且免愁煩，保重要緊。（生）咳！娘子！

【小桃紅】我是驥中俊品，儒中席珍，志願超凡聖，也不殉榮與貴，拋卻利和名，已是入函谷，叩老君。

受道德五千言也，自分著區區上玉京，豈料名心戀紅塵，緣分短，徒到此，哄與頻！（貼）

【下山虎】我是金枝玉葉，如花似雲，嬝嬝二八青春。姣癡未馴，〔我家君呵，〕慕你才名遠聞，遣妾侍君。自分秦樓雙鳳鳴，不料君甘遁超身。半路相拋待怎生？家素貧，單衣薄衾，便是這桐棺三寸吾支分！

（生）我還有要緊說話囑咐你。（貼）不知先生還有何吩咐？（生）娘子，我死之後，切不可把我埋葬。（貼）卻是為何？（生）我在生以天地為棺槨，日月為庭壁，星辰為珠璣，萬物為葬送，所以如此。（貼）妾恐鳥鳶啄食，如之奈何？（生）我在上為鳥鳶之食，在下為螻蟻所餐，奪彼於此，有何異乎？（貼）這個如何使得？（生）咳！只是可惜！（貼）可惜什麼來？

（生）可惜那柄扇兒毀壞了！（貼）要他何用？（生）若留得在此呵……

你可去攝墳，屍寒土乾燥，好去重婚再連姻。（貼）

【貓兒墜】（呀！）超塵出世，何必太勞神？（先生你倘有不幸呵，）誓不將身嫁二君。蒼蒼可鑑此衷

情。（先生吓，）惺惺，妾也曾知書達禮，敢負初心！（生）

【尾】病魔已入膏肓境，想永訣，只須俄頃。

（貼拿衣帽哭介）阿呀！先生吓！（哭下）（生出桌坐笑介）哈哈哈！咳！田氏吓田氏！你平日

聰明，今日也懵懂起來了！

那管得區區身後情！（下）

弔　孝

（場上放煙火，雜扮兩蝴蝶上，或單或雙，一舞一展，各飛一回，一高一低，一上一下，走

四角，剪刀股舞完，打虎跳用槍花心勢下，遮淨，丑上，閉眼對立，蝴蝶舞下，淨開眼唱）

【北賞宮花】俺本是休名，休名一比肩。（丑開眼接）俺本是粉飾花衣遊世間。（合）恁看那清風明月間。

〔世人呵，〕恁空自忙，落得簪頭來走馬；快學俺覓高山，做無拘自在仙。（淨）咻！吅是蝴蝶耶，為倚了變起人來？（丑）我奉莊仙師法旨，著我變做書僮，不知那裏使用。吅也是蝴蝶耶，為倚了也變起人來？（淨）我也奉莊仙師法旨，叫我變做蒼頭。不知那壁廂使用。（丑）我搭吅大約是一路個哉。（淨）正是哉。我搭吅吃子多時個苦哉，到如此地位，倘得功行圓滿，也好海外成仙。（丑）只是仙師吩咐，叫我們不要露形，弗知倚緣故？（淨）說弗得，且躲過子個惡時辰再處。（丑）有理個。暫辭揖身過。（合）少頃弄神通。（下）

（生上）天上寂無音，蒼蒼何處尋？飛高亦飛遠，多只在人心。（淨、丑上）殼中煉成法，海外去成仙。仙師有何法旨？（生）我等已參大道，只因孳債未完。我莊周為探取田氏節志，所以將身外之身明我死後之事。吓！二使何在？（淨、丑上）否？（生）我所以變作身外之身，試他動靜。若果然有志念，可以全往仙台路去也。（淨、丑）靜聽仙師施行。（生）待我變做楚國王孫，只說久慕吾名，欲拜為師，到彼隨機應變，試看他貞烈便了。待吾變來者。（下）

（場上放煙火，小生扮楚國公子上）吾們一同去罷。（合）

【駐馬聽】快騁流黃，特訪南華處士莊。多道逃名遁世，不爭數日，已夢黃粱。聽哭聲，隱隱出前堂，

可知逸士身真喪。

（小生）蒼頭。（淨）有。（小生）你可去問一聲，這裏可是莊先生府上麼？（淨）曉得。喂，

裏面有人麼？（貼內應）是那個？（淨）借問一聲，這裏可是莊先生府上麼？（內）正是。（淨）

公子，這裏正是莊先生府上。（小生）蒼頭，你去問莊先生在府上麼？（淨）曉得。裏向個人

介？（貼）怎麼？（淨）莊先生阿拉屋裏？（貼內）先生三日前亡過了。（淨）公子，莊先生

三日前果然亡故了，我里居去罷。（丑）住扎。囉哩去？（小生）吓？蒼頭，你說那裏話來，

不遠千里而來，豈可就返？你去對裏面人說，我是楚國王孫。（丑）老伯伯，你去說，先生自

家拉裏。（小生）姆！久慕莊先生大名，欲拜為師，不料先生已過。特備祭禮，要到靈前祭奠

一番，以表仰慕之意，不知可使得麼？

可傳與他行，道楚國王孫特趨函丈。

（淨）噢！裏向個人介？（貼內）怎麼樣？（淨）我家公子是楚國王孫，久慕先生大名，不遠

千里而來，欲拜為師，不料先生已逝。特備祭禮，要到靈前祭奠一番，以表仰慕之意。不知可

使得麼？（內）使得的，請進來。（淨）公子，請進來。裏向的說使得的。（小生）隨我進來。

阿呀！先生吓？（淨）先生是有德行個，我里也來拜拜。（小生）

【前腔】你是經濟津梁，道德同天不可量。何以蒼蒼不憫，頓使人涕淚悲傷！

弟子乃楚國王孫，久慕先生，欲拜為師，不料弟子命薄無緣，先生已故。好苦也！

為此遠賫幣帛到門牆，誰知早已歸泉壤！

蒼頭，你去說，欲請師母一見，有言奉告。（淨）曉得。裏向夫人，我家公子欲請師母一見，

還有言奉告。（貼內）亡夫不滿百日，不好相見外客。（淨）公子，裏向夫人說：先生亡故未

滿百日，不好相見外客。（小生）蒼頭，你再去說：古誼通家好友，妻妾尚且不避，何況

子與先生有師徒之稱？是相見得的。（淨）裏向個夫人，我家公子說：古誼通家好友，妻妾

尚且不避，何況公子與先生有師徒之稱？是相見得的。（貼）既如此，我出來了。（上）

懊恨傍徨，三年不整，徒增悒怏。

（小生）師母拜揖。（貼）公子少禮。請坐。（小生）有坐。（貼）不知公子有何事見論？乞

求明示。（淨）喂，兄弟，我搭吥外頭去走走再來。（下）（小生）師母聽稟。（貼）願聞。

【桂枝香】荊南草莽，漢東夷黨，慕先生道範師模，故不辭迢遙鞅掌。羨山高水長，山高水長，瞻依無望，徒懷敬仰，因此告娘行，願受三生缽，（師母吓，）我還持百日喪。（貼）

【前腔】襟懷豪爽，言詞慨慷，愧先夫梟殞西歸，辱公子雲騈來降。（小生）先生在日，可有什麼典籍遺下麼？（貼）先夫實乃虛誑之語；唯老君道德五千言，皆成人之言。（小生）必定是金經玉篆，寶幢法航了。（貼）

豈寶幢法航？寶幢法航，溺沉身喪。（公子再遲來幾日呵，）將為殉葬。

（小生）如此說，弟子有緣了。（貼）

只是愧荒涼，萬卷依然在。

只是無物相待。（小生）豈敢。但恐攪亂不當。（貼）說那裏話。（小生）

萬卷經書，恐非三月也。

（淨、丑暗上）莫說是三個月——

便是三年也不妨。

（小生）弟子告退。因訪先生是路歧，一朝拆散各東西。（貼）公子吓，夫妻本是全林鳥，大

限來時各自飛。老人家，將公子的行李挑進來吓。（下）（淨）是哉。（小生）蒼頭，你早晚聽

他說些什麼，速來回我。（淨）曉得。（全丑下）（小生）咳！田氏吓田氏！

【尾】我改形妝，不似當時相。田氏妖嬈怎識莊？等你改適王孫，我方纔露真龐。

説　親

【引】紗窻清曉金雞叫，將人好夢驚覺。

（貼上）

不如意事長八九，可與人言無二三。妾身自見王孫之後，終日不茶不飯，沒情沒緒，好悶人

也！

【錦纏道】自嗟吁，處深閨，年將及瓜，綠鬢挽雲霞。為爹行遣配，隱跡山嵐。實指望餐松飲花，不爭

的早又是仙遊物化，恩情似撒沙。〔先生吓，〕閃得我驚孤鳳寡！猛然自忖度，好難拿心猿意馬。心猿

意馬，教我好難拿！（淨上）

【普天樂】趁風光，聞瀟灑；酒方薰，涎流滑。天將暮，烏鵲喳喳，醉扶歸，步履參差，看柴扉到家。

（個個是夫人吓？）索縞在屏簾下，看他眼兒斜媚，果然國色堪誇。

夫人在上，小老兒見禮了。（貼）老人家罷了。（淨）多謝夫人。（貼）老人家，為何連日不見？你今日在那裏吃得這般大醉？（淨）不瞞夫人說，連日伏侍公子晝夜讀書，不曾看得夫人。今日偷閒去出買一壺酒吃，弗知弗覺，有點醉哉。不知夫人在這裏，有失迴避。望夫人休怪。（貼）那個怪你。只是有話問你。咳！可惜你醉了，明日來罷。（淨）夫人弗曉得，我老老有個毛病極好：吃子酒，幹點僬事體，倒是明白白個;若是弗吃酒，做事體倒是顛顛倒，糊糊塗塗，再弄也弄弗出來個哉。（貼）如此説，老人家，你是明白的？（淨）明白個，夫人有僑説話話只管説得來。（貼）吓，老人家，

【古輪臺】我要問伊家，

（淨）吓，夫人要問米價？個兩日大長拉乩。（貼）啐！我説你醉了！（淨）弗醉吓，清清白白拉里嚄。（貼）你曉得我説什麽？（淨）我曉得個。夫人説（學介）要問伊家。（貼）是吓。

你王孫有多少貴庚甲？

（淨作吐介）（貼）啐！

偏遇這無徒醉漢攪喳喳，把人來作耍！

（淨）夫人問我里公子幾歲哉？（貼）正是。（淨）年紀也弗小，今年足足能個廿三歲哉。

（貼）阿呀！妙吓！

可羨他人物風流，聰明俊雅。不知可曾連姻何族，入贅何家？那夫人一定是個美姣娃？

（淨）夫人，我里公子還無得親事個來。（貼）老人家，你公子楚國王孫，為何還不娶親？（淨）

有個緣故。（貼）什麼緣故？（淨）吾里公子是個四方個鴨蛋，古怪個卵子。高者不成，低戶

不就，為此蹉跎至今。（貼）你公子要娶何等樣的人家的呢？（淨）吾里公子時常道：人家弗

論，若要娶妻，要像夫……啐！啐！（貼）吓，老人家，要像什麼？（淨）說弗得個，說出

來夫人要見怪個了。（貼）我叫你講的，那個來怪你。（淨）吓！夫人弗見怪個？（貼）不來

怪你。（淨）既是介沒，我老實說哉嘘。（貼）你說。（淨）我里公子弗娶便罷，若要娶個時

節，要像夫人能個樣標標緻緻個方纔要乱。（貼）老人家，公子果有此話？（淨）那哼哄騙夫

人介？（貼）嗯！只怕沒有此話吓？（淨）介個夫人，吾老老鬍鬚像羊羝脖一樣拉裏成，難道

說謊弗成？（貼）如此說，阿呀，妙吓！

我今無依無靠，若不嫌奴貌醜，憐我孤寡，成全此事，勞伊傳達。量非野草與閒花。（浪板介）〔老人

家，〕**我賴你作伐，三盃美酒謝伊家。**

（淨）既是介吾去說哉嘘。（貼）阿呀，轉來。（淨）那哼？（貼）還有要緊話對你說。（淨）

做親做事，弗要走回頭路。（貼）我在此立等回話的嘘。（淨）曉得個哉。（貼）吓，老人家，

轉來。（淨）亦是那哼？（貼）這⋯⋯（淨）吓。（貼）啐！去罷。（淨）呸！無儕說亦叫

吾轉來，阿是真正鰍打渾！（下）（貼）阿呀！妙吓！

【尾】**明朝得遂東風駕，那些個一鞍一馬？**（莊子休吓莊子休，）**把往日恩情多做了浪淘沙！**（下）

回　話

（淨上）已將喜氣事，報與幻中人。領公子之命，去探莊夫人行動。看他遮遮掩掩，意欲要搭

公子連姻，我里個公子欲允不允，弗知僱個意思。看起來還有點弗局拉乱來，等吾去回頭哩聲

介。來此已是中堂。夫人有請。（貼上）偶遇紅鸞喜，耳聽好佳音。老人家，你來了麼？（淨）

正是來哉。（貼）老人家，親事怎麼說了？（淨）夫人叫我買儂金子？（貼）啐！親事！（淨）

吓，親事吓？弗成哉。（淨）怎麼說？不成了？（淨）公子說，使弗得了，弗成。（貼）怎麼

說？（淨）使弗得，成弗得。（貼）啐！老人家。（淨）那哼？（貼）

【醉花影】偏是恁弄虛閒，花打哄！

（淨）囉個扎打恭？（貼）

天大事恁般懵懂！

（淨）我今朝弗曾醉嚱。（貼）

【畫眉序】【夫人，】何事忒朦朧？直恁將人認虛空。勸伊家息怒，須言語從容。

好叫我癡呆望眼空，悶懨懨，斜倚薰籠。好叫我落花偏有意，一霎時弄虛空，灑淚向西風！（淨）

（貼）昨日與你說的話，怎麼與吾渾帳起來介？（淨）介個夫人，我話也弗曾說完，就劈面一

啐，啐得吾昏搭腦，就是有話也說弗出來拉裏哉。（貼）你昨日怎麼說？（淨）我昨日將夫人

這些話對公子說了。（貼）你公子怎麼說？（淨）公子就千歡萬喜，萬喜千歡。（貼）吓！你

公子喜歡的麼？（淨）那說不喜歡？

百般的喜上眉峯，有一事心驚恐。

道喜今得遂鸞鳳種，怕只怕堂前器兇。

（貼）怕什麼？（淨）公子道，堂前擺著兇器，心中有些害怕。

（貼看下場介）吓！

【喜遷鶯】卻原來為靈兒未送，道眼睜睜睹物傷情。何勞唧噥？

（淨）可惜介頭好親事。（貼）

又不是根植崆峒；倩幾個樂人工，抬到空房供。一任他煙滅香消，我這裏喜孜孜，巫山十二峯。這幾

是清淨門風。〔恰好處，〕清淨門風。（淨）

【滴溜子】我虛脾弄，虛脾弄，將假言傳送。他百般的，百般的，道清淨門風。偏我不做人的分開蓮種。

（貼）你公子怎麼説？（淨）公子説，與先生有師徒之稱，不好行此逆禮之事。況公子才學萬

分不及莊先生，恐被夫人輕慢。（貼）你公子好癡也！與先生不過生前相慕，死後空言，有何

妨礙？（淨）喲！個是做弗得親個。（貼）是成得親的。（淨）拜弗得堂個。（貼）是拜得堂

的。（淨）阿呀！公子，吓好造化！

似御溝流情種，千金不用，花星照命，時來風送。

（貼）吓，公子。（淨渾介）噢。（貼）啐！阿呀！

【刮地風】恁公子王孫俊，愛美種。（浪板）〔老人家，〕奴雖是敗殘花，尚有三月紅。

（淨）夫人到是個月月紅。（貼）

猶勝似秋江上老芙蓉。做夫妻，魚水兩和全。

（坐介）（淨）自然恩愛個。（貼）老人家，吾告訴你。（淨）偌個話？（貼）當初楚惠王慕其

虛名，將厚禮聘他，自知才力不及，故爾逃遁在此的。（淨）原來是逃走出來個？（貼）

他沽名釣譽，德劣才庸。虛名敗檢，有眼如盲，代寡婦掘墳，太不通。豈是道德名公？提起叫人怒沖沖！

我將扇兒扯碎了。他臨死時，為了扇兒鬧了幾場。你道可是有道德的麼？

貪戀著閒花野草，倚翠偎紅。談天論地，丟棍抽封，學孔門出妻難容。他，他本是樗櫟才，老大偏無用。

（淨）吓！原來是介了。（丑上）有緣千里會，無緣事不成。喂，老伯伯，個個親事弗要說

哉。（淨）那了？（丑）我里公子此來呵。

【鮑老催】不過尋師訪翁，怎麼帶得妝奩用？略停幾日來迎送。

（淨）咳！姜姜有點回頭，個搭亦弗是哉。個個媒人還做得個來！（貼）你家公子怎麼說？（丑

我里公子說，婚姻大事，必須連夜回去告知楚王，擇日送了聘禮，然後再來成親便了。老伯伯，

公子説：

（淨）介沒吥去收拾行李起來。（丑）是哉。（淨）咳！

羞殺吾月下老，白頭翁！

我在此呵：

（貼起介）老人家走來。（淨）那說？（貼）你家公子這話講差了。（淨）弗差吓？（貼）哪！

辦行裝，歸故里，休驚恐。秦樓他日乘鸞鳳。伊家慢自做牽紅。

【水仙子】並，並，並沒個姑與翁，怕，怕，怕，怕什麼人攔縱？便，便，便有那黃金百兩成

何用？恁，恁，恁便牽羊擔酒不為豐。笑，笑，笑，笑楚國王孫甚慬懂。他，他，他，他多心錯認

五更鐘。

（淨）個個聘禮沒說弗要哉。個個酒席之費是要個喂。（貼）酒席之費多少就夠了？（淨）要

介十來兩銀乣嘸。（貼）何不不早說？

些，些，此，些小事莫要訟。又，又，又，又何須快快泣途窮？〔下〕

（淨）咦！你看哩喜氣匆匆，竟進去拿銀子哉。（丑）正是哉，

【雙聲子】他情意濃，情意濃，渾如醉，心已矇。蝶戀蜂，蝶戀蜂。花間友，恩愛濃；意綢繆，不放鬆。

〔咦。〕看他娉娉媭媭，急走如風。

（貼上）老人家，銀子在此，拿去就打點起來。（淨）等吾去借一本皇曆來揀個好日勒好做

親。（貼）自古揀日不如撞日，就是今日好。（淨）今日是來弗及介。（貼）啊呀，來得及

的。（淨）咳！真正累殺哉！囉哩來得及？介沒兄弟，吪去叫兩個鼓手得來，等我停當起來，

（丑）是哉。（仝淨下）〔貼〕

【煞尾】趁著這更長漏永，好去跨鸞乘鳳。恁是個月下老，莫教繡蟆錯牽紅。〔下〕

做　親

（丑領眾上）（丑）革裏來，革裏來，六局弄纏叫齊裏哉。（淨上）齊哉？僥還沒得掌禮個？那

處？（丑）就是吪來噥噥沒哉。（淨）罷嘘，介沒吹打起來。伏以楚國王孫前日來，今朝就上楚

陽臺。可憐不得壙乾燥，我的莊子先生請出來。（丑、小生、貼上，淨隨口念詩賦合拜堂介）

【甘州歌】何幸今朝，楚國王孫，俯降蓬茅。片言相洽，成就了鳳友鸞交。恁俊豪令人情牽繞，兩國和諧歡會好。燭影搖，夫婦姣，三生有幸會今朝。兩心同，欲火燒，雙雙攜手赴藍橋。（眾）送入洞房。（下）（小生、貼坐介）（小生）阿呀！阿呀！

【滴溜子】呼心痛，呼心痛，淹淹潦倒！怎禁得，怎禁得珠淚頻拋！阿呀！阿呀！（跌倒介）（貼）為什麼？（淨、丑上）阿呀！阿呀！公子為什麼？（貼）

雲時平空霹靂，忽地波濤起，含羞這遭。只有兩意相投，相偎相抱。（淨）兄弟，快星扶哩到裏房去。（丑）是哉。阿呀！公子吓！（扶小生下）（貼）吓！老人家，

你公子為何雲時暈倒了？（淨）娘娘，吔阿曉得了？叫子剛要做親，魙子轉筋。（貼）阿啐！

（丑上）老伯伯，弗好哉！公子個舊病發作哉！（淨）阿呀！個沒那處？吔進去看好子哩，我

就進來耶。（丑）噢！個是囉哩說起吓！（下）（貼）吓！老人家，你公子什麼舊病呢？（淨）

個個舊病麼，是心痛病哉嗟。或三年一發，五年一作。發作起來無藥可救個嗟！阿呀！吾個公

子吓！（貼）老人家，且不要哭。可有什麼法兒救他纔好？（淨）吓！本國中太醫院傳一異方。

（貼）什麼異方？（淨）要用活人腦髓沖酒吃子，其病即痊。凡是公子病發個時候，楚王在牢中取出應死罪犯殺了，取他的腦髓沖酒吃子就好。難間個個場哈，囉裏來吓？阿呀！公子吓！個遭要死個哉！（丑又上）老伯伯，弗好哉！公子手腳冰牛冷，氣纔無哉！（淨）吓進去看好哩。（丑）阿呀！公子吓！（下）

（淨）啊呀！公子吓！個是囉哩說起吓！（貼）吓，老人家！老人家！（淨）叫儕介？人吓，死哉！還要叫儕來！（貼）那死人的可用的麼？（淨）吓！楚王也曾問過，説死人未過百日，其髓未枯。我個娘娘吓，若是囉哩有，沒快點拿來救哩沒好！（貼）吓！如此，不要慌，吾有，吾有！（淨）有沒快點救！（貼）吓！老人家！

【尾】煩伊將公子看承好，我今急去到空房取討。

（淨）噢，是哉。我個公子吓！（下）（貼）咳！莊子休！莊子休！

只為生死相交走這遭！

劈　棺

（場上先設棺材、靈位。生上）

【粉蝶兒】戾鬼遊魂，俺非是戾鬼遊魂；則為那弄嘴婦，癡迷愚蠢。俺也曾信口嘲哂，他百般的賣弄貞烈；那裏是冰清玉潤！〔咳！田氏吓田氏！那識俺的玄妙也！〕恁漫自沉吟，我這裏等剛斧劈頭聲振。（下）

（貼打腰裙兜上）

【泣顏回】非奴意偏心，也只為身勢伶仃。劈棺取腦，我只為貪戀新婚。〔莊子休吓！〕（拔斧介）伊休見嗔。死靈魂，莫怪我。（下一記鑼）

（看斧抖介）阿呀！阿呀！（生上，立棺材上）呢！（貼）阿呀！（跌介）（生）

【泣顏回】無情忍！（浪介）（呀啐！）再捱過幾時光陰，心上人也向鬼門！

【上小樓】想那日悠悠一命赴冥途，無常可也恁追呼。莽騰騰，風雷聒耳，雙足雲浮。（下一記鑼）只見那披枷帶鎖，刀鋸與舂磨。（貼立起，轉身跌介）（生）一個個到此間，到此間，恁是假惺惺，不識歸來路。羨俺是神仙當度，因此上，飛過荒廬，飛過荒廬。（又下一記鑼）（貼又立跌介）（生）猛聽得三聲響斧，因此上，身起不須扶。（貼）

【泣顏回】（呀！）猛然見鬼遇妖魔，驚得人魂赴冥途！

阿呀！（生）為何持斧開棺？（貼）吓！預知先生還陽，故，故爾持斧開，開，開棺。（生）

為何身穿吉服？（貼）恭喜先生還陽，不敢將凶服沖破。

為此開棺持斧，敢將凶服沖破？

（生）為何將棺木抬在空房？（貼）堂中恐，恐，恐不潔淨，為此抬，抬，抬到空房供奉。

（生）為何如此慌張？（貼）先生雖則還陽，妾身終有些害怕。（生）如此，扶我進房。（扯

走，貼）阿呀！

活似閻羅，不由人不骨軟筋酥！（生）

教人戰慄！（此處擺桌子三隻酒鍾介）**假慇勤，掙挫扶他臥。**（生看浪，點驚喊）[阿呀！]（生）**覷儀容，**

【下小樓】恁道是身亡旬日餘，幻身軀，已變作蟲蛆，那知俺魂返須臾！

（又一記鑼，生轉中兩分班，貼退下場各看浪介）（貼驚喊）阿呀！（生）

端的是莊周自己。俺這裏一步步挪前進。（要用趨蹌走法，連走連唱）**恁一步步後退。恁道是鞋弓襪**

小，恁道是鞋弓襪小。可怪你癡心愚婦！

為何房中擺列酒餚，這是何意？（貼）為先生還陽，故爾設席相待。（生）這幾日可有人來相

崑劇蝴蝶夢

252

訪麼?（貼）沒有嚇。（生）沒有?（貼）沒有。（生）你看那邊楚國王孫來也!（貼）在哪

裏?（淨、丑上）阿呀!公子嚇。（生）呢!（淨、丑下）（生）作怪，作怪，真作怪!婦人水

性楊花態。若非俺入定出神功，險些劈破天靈蓋!（貼）咩!阿呀!田氏嚇田氏!你聰明一

世，懵懂一時。前翻我罵摑墳婦，今人罵我劈棺妻;有何顏面再生人世嚇!不免尋個自盡

罷!

【尾】夫妻情面冷如冰，如今方信沒人情!（自盡下）

（生）你看這惡婦已自盡了。二使何在?（淨、丑上）仙師有何法旨?（生）就將這棺木盛殯

了那惡婦者。（淨、丑嚇。（下）（生）我今撇卻田園，尋訪長桑公子去也!

恁試看純剛斧一柄!（蝴蝶上，舞介）（生）

【一江風】隱山中，田氏相隨共。冤家今日把無常送。想戰國爭雄，一旦總成空!王侯也是空，貧窮也

是空，轉眼成何用?:莊周驚醒了蝴蝶夢!（騎蝶下）

ISBN 978-0-19-596250-5

崑劇蝴蝶夢